연관성의 예술

참여 공동체를 위한 문화 기획

연관성의 예술

The Art of Relevance

니나 사이먼 지음 | 이홍관 옮김

연암서가

옮긴이 이홍관

상명대와 시카고대(The Univ. of Chicago)에서 사진과 예술사학을 전공하였다. 다양한 문화기관과 전시 제작사 등에서 일하며 전시 기획, 큐레이팅, 지원 업무 등을 경험하고, 현장경험과 예술론적 지식을 바탕으로 박물관 교육 및 미술사 분야의 학술서 번역과 연구활동을 진행하고 있다. 『참여적 박물관』(니나 사이먼, 2015), 『피드백, 노이즈, 바이러스』(데이비드 조슬릿, 2016), 『큐레이셔니즘』(데이비드 볼저, 2017) 등을 번역하였다.

연관성의 예술

2018년 2월 20일 초판 1쇄 인쇄
2018년 2월 25일 초판 1쇄 발행

지은이 니나 사이먼
옮긴이 이홍관
펴낸이 권오상
펴낸곳 연암서가

등록 2007년 10월 8일(제396-2007-00107호)
주소 경기도 고양시 일산서구 호수로 896, 402-1101
전화 031-907-3010
팩스 031-912-3012
이메일 yeonamseoga@naver.com
ISBN 979-11-6087-033-6 03600

값 17,000원

여는 글

존 모스콘John Moscone

현실을 직시하자. 뭔가 문제가 있다. 통계 수치가 낮아졌
거나 예산 우선권이 바뀌었거나, 세상이 우리와 상관없이 돌
아간다는 것은 아니다. 문제는 다음과 같다. 우리는 무엇을
해야 하는가?

이 문제는 연관성relevance에 대한 질문이며, 내가 움직일 방
향을 규정하는 질문이다. 2000년, 베이에어리어Bay Area에 있
는 캘리포니아 셰익스피어 극장CalShakes의 예술감독으로 처
음 내가 취임할 당시에 나는 참 신선했었다. 나는 그곳의 이
사진 앞에서 이렇게 말했다. 나는 내가 하는 일이 완벽하리라
고 약속하지는 못한다, 하지만 열정을 전달하고 진실한 시도
를 할 수 있을 것이다. 나는 그렇게 일했다. 그리고 그때나 지
금이나 우리가 셰익스피어를 비롯한 고전 작가를 이야기한
다면 그것은 곧 우리 자신을 이야기하는 것이라고 믿어 왔다.

우리는 자기만의 개인적 렌즈를 통해 읽고, 해석하고, 단어를 소통한다는 것이다. 나는 자신만의 담대한 이야기를 나누고자 하는 예술가들에게 무대를 허락했다.

그것은 성공적이었다. 칼셰익스 극장이 중요하게 여기는 사람들은 역으로 극장을 중요하게 여기게 되었다. 회원 자격 갱신율로 보자면 국가 전체의 통계치에 비해 15%를 상회하는 기록이 계속 유지될 수 있었다. 사람들은 반복해 찾아왔고 친구들을 부추겨 함께 찾아오게 되었다.

그러던 어느 날, 나는 우리가 공고히 견지해 온 원칙을 통해 많은 성공도 얻었지만, 또 정말 많은 사람을 위해 대문을 열어두고 있었지만, 유색 시민 커뮤니티에 대해서만은 거의 제로에 가깝게 무관해 왔다는 사실을 깨닫게 되었다. 각각의 개인들에 대해서라면 예스였지만, 어떤 종류의 커뮤니티에 대해서는 노였던 것이다. 우리는 목표 관람자 수를 제외하면 어떤 성과도 얻지 못하고 있었다. 그래서 우리는 더 많은 사람과 더 깊은 수준의 연관성을 구현해 나가기로 다짐했다. 우리는 〈햄릿〉의 엘시노어 성을 1980년대 말 수많은 도시에서 공분을 자아냈던 마약 왕국의 한복판으로 옮겨 놓고, 그것이 오클랜드의 시민들 사이에서 어떤 의미를 불러일으킬 수 있는지 찾아보고자 했다.

이렇게 새로운 커뮤니티 사이에서 신뢰를 쌓아 나가는 과정은 쉽지 않았다. 우리는 심사숙고하여 파트너 관계를 맺어

나갔고, 그들로부터 더 많은 이야기를 듣고자 했으며, 작품의 저작과 공연 과정에 새로운 사람들을 가까이 두고자 했다. 이 공연은 2006년 샌프란시스코 예술교류회Intersection for the Arts 에서 상주 극단 캄포 산토Campo Santo의 협력으로 초연되었다. 그것은 한 번도 우리의 공간에 온 적 없는 사람들에게 보이지도 않았고 그래서 찾아오기도 불가능했던 클래식 극장의 문틈을 여는 것이었다.

하지만 그렇게 해 보아도 변화는 없었다. 칼셰익스 극장에 더 많은 사람들의 관심사가 담긴 이야기들이 들어오게 될 것이라는 우리의 약속을 우리는 지키지 못한 것이었다. 이는 나의 새로운 약속이었기 때문에 나는 그것을 지키고자 고군분투할 수밖에 없었다.

우리는 시도하고, 전진하고, 다시 후퇴하기를 반복했다. 우리는 초조하게 문 앞에 서서 그것이 얼마나 열리게 될지를 지켜보았다. 2009년, 칼셰익스는 흑인작가 조라 닐 허스턴 Zora Neale Hurston의 〈스펑크Spunk〉를 제공했는데 그것은 캘리포니아 오린다의 언덕에 할렘 르네상스*를 옮겨다 놓는 것이었다. 작품은 평단에서뿐만 아니라 우리 극장에 처음 온 수많은 관람자들 사이에서도 선풍을 일으켰다. 1년에 한 차례, 우

* Harlem Renaissance: 제1차 세계대전부터 30년대 사이에 할렘을 중심으로 일어난 흑인문화운동.

리는 유색 관람자를 위한 연극을 특별히 제작했고 새로운 관계, 새로운 대화, 그리고 새로운 연관성을 만들 길이 조금씩 더 열렸다. 그러던 중 2011년, 우리는 감독과 배우 모두가 유색인으로 구성된 셰익스피어의 연극 〈겨울 이야기〉를 제공했다. 그러자 오래된 관람자들은 거부감을 표했고, 자신들과의 연관성이 변화하고 있다고 느낀 이해 당사자들 및 이사진과 새로운 대화가 갑자기 시작되게 되었다.

표면적으로 보면 내가 시행한 이런 식의 셰익스피어 프로그래밍은 어떤 극장이 어떤 관람자(그리고 아마도 기부자)에게 다가가기를 원하거나, 그래야만 하거나, 그럴 필요가 있다고 결정한 경우 취하는 일반적인 방식이었다. 그것은 아무리 보아도 땅이 뒤집힐 정도는 아니었다. 하지만, 지면 아래 깊은 곳에서는 뭔가 작지 않은 일이 벌어지고 있었다. 지하의 물길 하나가 건드려진 것이고, 예민한 신경세포가 깨어난 것이었다. 나는 이내 인종과 기득권의 문제에 대한 대화 속에 휘말리게 되었는데, 그것은 여태까지 내가 누리고 있다고 상상도 해보지 못한 것이었다. 나는 셰익스피어 극장을 예술가들이 자신의 이야기를 전하기 위한 공간으로 내어주겠다고 익히 말해 왔지만 그것으로 인해 우리는 이제 예술가도 나 자신도 아닌, 바로 새로운 관람자들이 주도하는 새로운 실험 국면에 처하게 되었다.

나는 이렇게 새로운 사람들과의 관련성이 커져감에 따라

오래 된 지지자들과 계속해 함께 갈 새로운 방식도 요구되는 상황을 맞게 되었다. 이제는 우리와 연관성을 맺고 있는 집단이 문화에 적극적이고, 정치 참여의사가 높으며, 교육수준이 높은 백인 위주 관람자들만인 것은 아니었다. 실제로 우리가 감수해야 할 것은 그 연관성을 조금이라도 잃어버리게 될 위기였던 것이다. 어떤 이들은 나를 하지도 않은 약속을 깬 사람이라고 생각할 것이다.

이 사실을 깨달았을 때, 그리고 앞으로 얼마나 먼 길을 가야 하는지와 그것이 얼마나 아름답고, 반드시 필요하고, 동시에 얼마나 험난한 노정이 될지를 알게 되었을 때, 이제 나는 이 모든 것에 대해 명확한 이해를 가진 사람, 15년 전의 나와 같이 신선한 생각으로 가득 찬 사람에게 배턴을 넘겨줄 때가 되었다고 생각했다.

연관성이라는 도전은 복잡하고도 깊이가 깊다. 나의 관점은 이미 전환되었지만—예르바부에나 아트센터Yerba Buena Center for Art에서 예술을 시민 행동화하는 것으로—여전히 도전은 계속해 진행 중이다. 어떻게 새로운 사람들에게 정직한 약속을 해 나갈 것인가, 그리고 어떻게 그것을 지켜 나갈 것인가이다. 우리가 속한 엄청나게 거대한 기관의 문을 어떻게 열어 나갈 것인가, 그리고 사람들이 자신과 관련된 일을 참여하고 체험하게 해 나가려면 어떻게 해야 하느냐는 질문과 같은 것들은 내가 가능하리라 상상도 못했던 연관성이란

문제로 나를 일깨운다.

봉사와 관련된 세상—예술, 문화, 종교, 영성, 커뮤니티—속에서 일하는 우리 모두의 작업은 많은 의미들로 가득 차 있다. 연관성은 그 의미를 일깨우고 또 일깨운다. 연관성은 그것을 찾는 사람들의 욕구를 개방하기 위한 열쇠가 되는 한편, 그들이 문으로 들어와 우리와 함께 해야 할 이유를 제공한다.

이 의미심장한 공간을 밖에서 들여다보면서 왜 자신은 그 속으로 냉큼 들어서지 못하고 있느냐를 고민하는 독자라면, 또는 그 공간 내부에서 저 밖을 쳐다보며 남들이 왜 들어오지 않느냐고 고민하는 독자라면, 이 책은 지금 당장 읽고 되풀이해 다시 읽어 보아야만 할 책이 될 것이다.

이 책을 통해 독자는 연관성을 추구하는 자신의 노력에 힘을 얻게 될 것이다. 이 책은 자신의 문제를 직접 해결해 주지는 않을 것이다. 책은 단지 자신의 연관성과 작업에 관한 질문을 어떻게 살려 나가야 할지를 찾는 데 도움을 줄 수 있을 뿐이다. 나는 그런 길이야말로 해답에 이르기 위한 가장 확실한 것이라고 믿는다.

서론

연관성의 문 열기

2010년, 캠프 애머시Camp Amache의 어느 작은 박물관에서 근무하던 대학원생 켈런 힌리히슨Kellen Hinrichsen은 이곳에 들어서는 한 일본계 미국인 가족을 맞이했다. 노인과 그의 딸, 그리고 손주들이었고 켈런은 그들을 반갑게 맞았다. 노인은 캠프 애머시에서 태어난 사람으로, 제2차 세계대전 당시 포로수용소에 수감되어 있던 부모로부터 태어났다. 켈런은 이 가족에게 박물관을 안내하면서 특히 수용소 어린이와 관련된 전시물을 집중하여 보여 주었다. 노인은 박물관을 가족과 함께 둘러보며 즐거워하는 것 같았다. 하지만 그의 목소리는 침울했다. 그는 켈런에게, 수용소 병원에서 있었던 자신의 출생과 관련해 어떤 문서자료도 아직 본 적이 없다고 했다. 수용자 관련 서류도, 출생 기록지도, 심지어 출생증명서 원본조차 가지고 있지 않았다. 모든 서류들은 수용소가 황급히 폐

쇄되면서 사라져 버린 것이었다.

어쩌면 박물관이 이들을 도울 수도 있겠다고 켈런은 생각했다. 이 작은 박물관의 수장고 깊은 곳에는 포로수용소에서 발간된 신문 더미가 존재했다. 켈런은 노인에게 생일을 물어보고 그것을 신문 데이터베이스에서 검색하였다. 그러나 해당 일자에는 아무 곳에도 그 노인이 태어난 이야기가 없었다. 그 다음날도 마찬가지였다. 그들은 마지막으로 하루치 신문을 더 확인해 보았고, 바로 거기, 그러니까 그의 생일로부터 이틀이 지난 날 그의 출생 소식을 발견해냈다.

그들이 찾아낸 것이었다. 평생 처음으로 노인은 자기가 태어난 사실이 기록된 증거 문서를 찾아낸 것이었다. 박물관은 각별한 가치가 담긴 출입문을 열어 주었다. 그것은 노인이 평생 찾고 있던 무엇이었다. 그는 눈물지었고, 가족도 함께 울었다. 켈런도 눈물을 흘렸다. 그들은 신문에 나온 소식을 사진 찍으면서 같은 날 태어난 또 다른 여성에 대한 것도 찍었다. (노인은 이 여인을 찾아보고자 했다.) 그들은 켈런에게 감사를 표하고, 마지막으로 박물관을 다시 한 번 둘러보고 자리를 떠났다.

그 신문들은 몇 해이고 그저 상자 속에만 있었을 것이다. 많은 사람들은 그게 대체 사람들과 무슨 연관을 가지고 있다는 것인지 질문했을 것이다. 하지만 제대로 임자를 만났을 때 이 신문들은 무한한 가치를 가지게 된다. 이 신문은 바로 가

족과, 정체성과, 존재의 문을 여는 열쇠였던 것이다.

이것은 실로 아름다운 이야기이다. 이 이야기는 나를 이 책의 집필로 이끌었던 바로 그런 종류의 이야기이다. 물론, 이와 비슷한 이야기는 이것 외에도 많을 것이다. 만약 독자가 열정과 공익성이 가득한 봉사의 현장에서 일하고 있다면 그런 당신도 켈런과 같은 이야기를 가지고 있을 수 있다. 내가 일하는 국립공원에 찾아왔다가 자신의 천직을 발견한 어느 소년의 이야기, 우리 도서관에 와서 투표권을 처음으로 등록하게 된 이민자의 이야기, 내 극단의 프로그램을 통해 약간의 숨 쉴 자유를 누릴 수 있었던 어느 재소자의 이야기, 한 편의 시를 통해 자신의 소명을 발견한 어느 소녀의 이야기 등등. 그뿐인가? 독자 자신이야말로 오래 전 어느 날 자신의 눈앞에 드러난 문을 통해 인생의 전환을 경험했고 지금 자신의 직업에 이르게 된 사람일 수도 있을 것이다.

이런 이야기들이 나에게 황홀하기도 하지만 이율배반적이기도 하다면 그것은 뭔가 아쉬움이 남아 있기 때문일 것이다. 만약 자신의 작업이 작은 문으로 단단히 잠긴 방안에 갇혀 있고 그 열쇠는 지극히 몇 안 되는 사람들만 나누어 가지고 있는 상황이라면, 그 세계는 많은 사람이 알 수도 없을 것이고, 사람들이 그것을 누릴 수도 없게 될 것이다. 많은 사람들이 들어갈 수 없고 선택할 수 없는 방 안에서 일어나는 경험은 제아무리 강력한 것이라도 연관성을 발휘하지 못한다.

수용자 캠프의 신문은 쿌런에게 전문가적 관심사였다. 또 일본계 미국인 가족에게는 중요한 개인 정보로서 관심사였다. 그러나 다른 모든 사람들에게 신문은 연관성이 전혀 없는 무엇이다.

문제는, 그 "다른 사람들" 중에 자금 조달이나 사회가치와 관련된 의사 결정권자들이 포함된다는 사실이다. 성공하기 위해서는 우리의 가치—이미 연관되어 있는 사람들만의 것이 아닌—를 확장시킬 필요가 있다. 우리의 작업이 빛을 보려면 더 많은 사람의 관심사가 되어야 할 필요가 있는 것이다.

더 많은 관심도라는 것은 연관성에 관한 문제라는 것이 나의 지론이다. 나는 지난 5년간 커뮤니티 참여를 재활성화함으로써 산타크루즈 MAH(Museum of Art and History)를 이끌어 왔다. 내가 2011년 부임했을 때, 이곳의 임원들은 폐관도 고려하고 있었다. MAH의 생존에 큰 의미를 두는 사람들은 그리 많지 않았고 그것은 아주 중요한 위치의 사람들이라도 마찬가지였다. 지역사회 역시 대다수가 이런 곳이 존재한다는 사실 자체를 망각하고 있었다. 우리는, 박물관과 도서관, 극장과 대학, 공원과 교회 등에 있는 다른 모두가 그러하듯, "당신들, 계속 거기 있어야 할 의미가 있어요?"라는 질문에 당당히 "예"라고 답하고자 애를 썼다. 기부자에게도, 정치인에게도, 그리고 미래의 방문자, 학습자, 예술가, 애호가들에

게도 예라고 대답할 수 있기를 바랐다.

그래서 우리는 조금씩 조금씩, 우리 지역사회 구성원들의 관심사가 무엇인지를 이해하려고 모색해 나갔다. 우리 앞의 잠겨 있는 문을 지역사회와 그들이 찾고 있는 문화적 체험 앞에서 활짝 열린 문으로 바꾸어 나갈 방향을 파악하고자 했다. 우리는 관람자와 프로그램을 실험하고, 바꾸고, 확장시키기 시작했으며, 그 시기에 연관성은 우리가 따라가야 할 깃발이었다.

그 당시, 내가 연관성 있는 체험을 우리 지역사회의 요구, 자산, 관심, 그리고 우리가 소장하고 있는 작품이나 역사와 연결된 것이라고 정의하고 있었다. 하지만 시간이 지나면서 이러한 정의에 회의가 들기 시작했다. 단지 '연결connection'만을 만들어낸다고 충분할 것인가를 질문하게 된 것이었다. 홍보 분야의 논객들은 늘 연관성을 문화 트렌드라는 측면으로 설명하는데, 나에게는 그것이 불편하게 생각되었다. 우리가 박물관에서 사람들에게 자신의 경험과 연관된 콘텐츠를 제공한다면 그것이 영합이란 말인가? 우리는 사람들을 끌어들이기 위해 박물관의 전통은 그냥 둔 채 겉에만 페인트를 덧칠하고 있단 소리인가? 나는 우리가 하는 일이 그것은 아니라고 생각했다. 하지만 동시에, 우리가 무엇을 하고 있는지를 규정하기 마땅한 별도의 언어나 도구를 가지고 있는 것도 아니었다.

이러한 목표 때문에 나는 연관성을 이해하기 위한 탐험의 여정에 오르게 되었다. 그것이 무엇이고 무엇이 아닌지, 그것은 어떻게 동작하고 왜 여기에 의미를 두어야 하는지. 나는 켈런의 이야기와 비슷한 사례를 찾아다녔고, 그것을 해부하고, 연구도 해보고, 그 결과를 독자들과 나누고 싶었다. 이런 이야기들은 단지 어떤 기관에 국한된 연결을 추구하는 누군가의 이야기가 아니다. 그것은 의미의 자물쇠를 풀기 위한 연결에 관한 것이다. 이것이 바로 내가 하고자 하는 이야기이다. 또 나는 더 많은 사람과 이 일을 함께 했으면 좋겠다—서로 다른 배경과 관점을 가진 사람들, 박물관과 담 쌓고 어떤 의미도 거기서 얻지 못할 것 같은 사람들 말이다.

이 책의 이야기들은 이 길을 걸어오며 내가 써 왔던 현장 노트*라고 할 수 있다. 여기에는 도중에 발견한 이론과 놀라운 결론들이 포함되어 있다. 이 이야기들이 독자들에게 자신의 작업 속에서 연관성을 찾아가려는 탐구심에 깊이를 더하게 되기를, 자신의 커뮤니티에서 다양한 사람들에게 의미와 가치를 열어줄 수 있기를 바란다.

이 여정은 연관성에 대한 나의 이해를 물론 일깨워주기도 했지만 동시에 그 한계를 직시하게도 하였다. 연관성은 하나

* Field note: 문화인류학적 연구를 진행하면서 수정되는 공식적 자료(육성 녹음, 동영상, 사진 등)와는 달리 현장의 분위기나 상황, 정황 등을 필요에 따라 기록한 자료.

의 패러독스이다. 그것은 본질적이다. 사람들에게 다가가 주의를 기울이게 하고, 문 안으로 들어와 마음을 열게 하고자 한다. 하지만 그와 동시에, 문 안쪽에 뭔가 강력한 프로그램이 준비되어 있지 않다면 그것은 의미 없는 것이 된다. 만약 그 문을 통해 소중한 무언가가 주어지지 않는다면, 그리고 그것이 사람들의 가슴속에 각인되지 않는다면 관심은 시들 것이다. 그리고 사람들은 되돌아오지 않을 것이다.

이 책은 연관성에 내포된 모순에 관한 것이다. 나는 연관성이 관람자 개발을 위한 만병통치약이라고, 다른 어떤 덕목보다도 우위에 있다고 믿지는 않는다. 나는 우리의 작업에 두말 않고 뛰어들지는 않을 그런 사람들과도 깊은 관계를 형성하기 위한 새로운 방법이 바로 연관성이라고 믿는다. 연관성은 바로 의미가 살고 있는 방을 열기 위한 열쇠라고 믿는다. 우리에게 필요한 것은 그저 올바른 열쇠와 올바른 문을 찾고 그것을 열기 위한 작은 용기일 뿐이다.

차례

1부

연관성이란 무엇인가?

연관성은 의미를 열기 위한 열쇠이다.
그것은 우리의 관심사가 되고, 우리를 놀라게 하고,
우리의 삶에 가치를 가져오는 체험의 문을 연다.

해변의 산책

2015년 7월 19일의 아침, 나는 실패했을 것이 빤한 무엇을 향해 내리막길을 따라 자전거 페달을 밟으며 나아갔다. 그날은 일요일 오전 7시 30분이었고 날씨가 쌀쌀했다. 내가 향한 곳은 해변이었고, 그곳에서 우리 박물관 MAH는 미 대륙 최초의 서퍼surfer를 기념하는 130주년 파티를 개최하기로 되어 있었다. 1885년 7월 19일에 이곳 캘리포니아 산타크루즈에서는 당시 십대 나이의 하와이 출신 왕자 세 명이 서핑을 시연했는데, 이는 북미 본토에 존재하는 최초의 기록이다. 130년이 지난 오늘 우리는 같은 해변에서 그들이 사용한 캘리포니아 삼나무redwood 재질의 서핑보드를 레플리카로 만들어 이 왕자들의 유산에 경의를 표하는 의미로 서핑 시연을 개최하기로 했다.

이것은 내용만 놓고 보면 참으로 멋있어 보인다. 그러나 동시에, 모든 면에서 연관성을 정말 잘 고려하지 못한 계획처럼 보이기도 한다. 산타크루즈에서 서핑은 큰 인기이지만 우리 박물관은 아는 이도 별로 없는 사실을 축하하는 기념회를 계획한 것이고 시기적으로도 이 무렵은 파도마저 잠잠한 계절이었다. 게다가 사람들도 아직은 잠을 잘 시간이고, 행사와 연계된 전시 역시 그다지 잘 알려진 것은 아니었다. 우리

박물관에서 열리고 있었던 그 전시는 하와이의 비숍 박물관 Bishop Museum에서 임대한, 큼직하고 오래 묵은 나무판 두 장이 고향을 찾아 되돌아오는 순회전이었다.

자전거의 자물쇠를 채우고 돌아선 내 앞에는 살짝 당혹스런 광경이 기다리고 있었다. 나는 해변에 제발 몇십 명이라도 모여 있기를, 그리고 레플리카 서핑보드를 한두 명이라도 타고 있기를 기도했다. 그러면 나는 사람 좋은 박물관장을 연기하며 몇 마디 건네고 행사를 잘 마무리하면 될 터였다. 운이 좋다면, 아는 사람이나 가족이 좀 나와서 역사를 위해 좋은 일을 했다고 나의 등도 토닥거려 주겠지.

그러나 나는 완전히 잘못 짚었다. 해변에 도착한 나는 새벽 8시에 그렇게 많은 사람들이 모인 광경을 난생 처음 보았다. 내가 만난 것은 서핑 보드에게 축복을 기원하는 하와이 노인 앞에서 머리를 숙이고 숨을 죽이고 있는 군중들이었다. 전설적인 빅웨이브 서핑 선수들이 등장한 모습에 내 눈은 휘둥그레졌고, 어떤 사람은 내 목에 레이*를 걸어주었다. 나는 산타크루즈 시민 수백 명과 함께 해변을 걸으며 프로페셔널 서퍼들이 레플리카 서핑보드를 타 보려고 시도하는 모습을 지켜보았다. 우리는 해안 절벽 끝자락에 꼭 따개비처럼 달라붙어 가장자리를 두르고 있었고, 절벽 끝 위의 길가에는 카메

* lei: 하와이 식 꽃목걸이.

라를 난간에 걸친 사람들이 구름떼처럼 모여 있었다. 파도는 낮았고 해는 떠올라 우리는 파도가 부서지는 방향으로 한참 멀리까지 나아갔다. 바닷물은 우리의 무릎 언저리에서 오르락내리락 했으며 우리는 서퍼들이 떠올랐다 내려갔다 하는 모습에 환호를 보냈다.

다시 해변에서, 시장市長은 이 날을 세 왕자의 날로 선언했다. 폴리네시아 모터사이클 클럽의 회원들―모래와 꽃으로 둘러싸인 바닷가에 모인 가죽점퍼 차림의 무시무시한 근육맨들―은 서핑보드 레플리카를 둘러매고 해변을 따라 행진했는데 그것은 꼭 죽은 역사를 되살리려는 거꾸로 장례식처럼 보였다. 1885년 왕자들이 처음 서핑을 했던 강어귀에서는 하와이 노인들이 축복의 노래를 선창했다. 그 후 우리는 다시 바다로 뛰어들었다. 수백의 사람들이 복제품 삼나무 보드나 롱보드, 쇼트보드, 패들보드를 타고서, 혹은 맨 팔로 물을 저어 파도가 부서지는 곳 너머까지 나아가 커다란 원을 만들기도 했다. 모두 두 팔을 번쩍 쳐들고 환호성을 내질렀다. 그런 다음 우리는 다시 헤엄쳐 물에서 나와 몸을 말렸고, 그 오후 내내 박물관 앞마당에 모여 맥주를 마시며 훌라춤을 췄다.

〈서핑의 왕자들Princes of Surf〉 프로젝트는 내가 해온 모든 일을 송두리째 바꿔버렸다. 그것은 박물관 입장객의 기록을 갈아치웠고, 엄청난 취재진이 밀고 들어왔으며, 내가 그때껏 품고 있었던, 누가 어떻게 역사와 연결되는가에 대한 생각을

산산이 부수어버렸다. 서핑 보드의 역사 강연이 있을 때는 다 큰 어른들이 입석 자리를 놓고 서로 다투기도 했고, 길거리에서 나를 붙들어 세우고 왕자들의 이야기에 감탄하는 커플도 있었다. 아이들은 기념 티셔츠를 입고 동네를 뛰어다녔고, 머리가 허옇게 쇤 어느 서퍼는 나를 옆으로 끌고 가서 진짜 보드를 복제품과 슬쩍 바꾸어 복제품을 하와이로 보내고 진품을 우리가 가지자고 귀띔하는 일도 있었다.

〈서핑의 왕자들〉은 내 개인의 삶도 바꾸어 놓았다. 내가 서핑을 시작하게 된 것이었다. 그리고 그로 인해 나는 산타크루즈의 새로운 면모에 눈을 뜨게 되었으며, '도대체 연관성이 무얼까?'라는 질문을 품게 되었다.

나는 늘 연관성이 사슬과도 같은 것이라고, 누군가를 뭔가와 접속시키는 세포의 한 조직이라고만 생각해 왔다. 만약 뭔가가 나와 연관이 된다고 하면 그것은 나에게 중요하다는 matter 뜻과 같다고 생각해 왔던 것이다.

분명히 〈서핑의 왕자들〉은 산타크루즈의 많은 사람들에게 중요했다. 하지만 이런 점이 있었다. 우리가 박물관에서 실시한 다른 많은 것들도 지역의 관심과 연결된 것이었다. 우리의 전시들 중 많은 것이 〈서핑의 왕자들〉만큼이나 산타크루즈 시민들과 의미 있게 연결된 것들이었다. 그러면 이 전시는 다른 것들과 어떻게 달랐던 걸까? 단지 다른 것보다 관련성을 느낀다고 하는 사람이 더 많았다는 숫자의 문제에 불과

한 것일까? 아니면 뭔가 다른 일이 있었던 것일까?

연관성에 대해 조사해 보니, 전문가들은 연관성을 단순한 연결고리 이상의 것으로 정의하고 있음을 알 수 있었다. 인지과학자인 디어드리 윌슨Deirdre Wilson과 댄 스퍼버Dan Sperber는 연관성이 "긍정적 인지효과positive cognitive effect를 산출한다"고 이야기했다. 뭔가가 연관적이라고 하면 그것은 나에게 새로운 정보를 알려주고, 내 삶 속에 의미를 더해주며, 나의 어딘가를 바뀌게 한다는 것이다. 자신에게 익숙하다는 사실 혹은 이미 내가 아는 무엇과 연결되어 있다는 사실만으로는 충분하지 않다. 연관성은 나를 새로운 곳으로 데려다 주고 새로운 가치를 테이블 위에 올려준다.

다시 말해, '산타크루즈 시민들은 서핑을 좋아한다, 고로 그들은 서핑 전시를 좋아할 것이다'라고 말하는 것으로는 충분하지 않다. 물론 그들은 좋아할 것이다. 하지만 그것은 새로운 어떤 것일까? 중요한 무엇일까? 바로 그 지점에서 연관성이 만들어진다.

그래서 나는 연관성을 연결고리로 보던 생각을 버리고 그것을 하나의 열쇠로 생각해 보기 시작했다. 하나의 잠긴 문을 상상해 보자. 그 너머에는 뭔가 강력한 것—정보, 감정, 체험, 가치—이 존재하고 있다. 그곳은 놀라움의 방이고 잠겨 있는 방이다.

연관성이란 바로 그 문을 여는 열쇠이다. 그것이 없으면

우리는 이 마술의 방을 조금도 경험할 수가 없다. 그것을 손에 넣은 후에야 우리는 방 안에 들어갈 수 있다. 연관성의 힘은 이 방과 우리 자신이 이미 알고 있던 어떤 것이 어떻게 연결되어 있냐를 뜻하는 것이 아니다. 그 힘은 이 방이 제공하는 경험으로부터 나온다. …… 그리고 그 방문을 열고 안으로 들어가는 일이 얼마나 멋지게 느껴지는가에서 온다.

내가 연관성을 이렇게 열쇠라고 생각하기 시작하자 〈서핑의 왕자들〉에 대한 나의 이해도 바뀌게 되었다. 〈서핑의 왕자들〉은 단지 서핑을 다루는 전시가 아니었다. 그것은 산타크루즈의 탄생과 아메리카 대륙의 서핑에 관한 비밀스런 이야기를 확인시키는 전시였다. 그 모든 프로젝트의 시작은 한 무리의 서핑 역사가들이 하와이 비숍박물관의 수장고 속에서 1885년의 산타크루즈 서핑보드를 발견해낸 수년 전으로 거슬러 올라간다. 나의 기억 속에서는 자신의 연구에 대한 협력을 구하려고 전화를 걸어왔던 그들의 목소리가 아직도 생생하다. 그리고 이 '프로젝트 X'에 관해 내 사무실에 와서 낮은 목소리로 이야기하던, 햇볕에 그을린 그 서퍼들의 모습도 여전히 생생하다. 이 발견은 정말 신선하고, 폭발력이 있고, 아직은 희미한 것이었기에 그들은 큰 소리로 떠들 수가 없었다.

그들의 연구는 검증을 통과했다. 이 이야기는 사실이었고, 보드들은 진품이었으며, 우리는 그것을 고향에 데려 오려고 많은 노력을 기울였다. 〈서핑의 왕자들〉에서 전시한 사물—

27

단순한 삼나무 판자 두 장—은 아메리카의 서핑을 밝혀 줄 토리노의 수의* 같은 것이었다. 하와이 인들이 산타크루즈를 통해 처음으로 서핑을 가져왔음에 대한 확실한 증거였다.

그리고 그 연결은 산타크루즈에게 중요한 것이었다. 그것은 자신의 정체성과 의미를 갈구해 온 우리 지역사회의 깊은 열망을 만족시켜 주었고 우리 자신을 스스로 이해하기 위한 새로운 문을 열어 준 것이었다. 산타크루즈에게 이 판자들은 이렇게 속삭인다. '당신은 지금의 자신보다 위대한 무엇입니다. 먼 대양을, 다른 문화를, 그리고 까마득한 시간을 가로질러 존재하는 무엇입니다.' 그것은 노스텔지어가 아니다. 안쪽 깊은 곳의 어떤 매듭을 풀기 위한 무엇이다.

〈서핑의 왕자들〉은 단순하다. 그 시작은 서핑이라고 하는 주제가 우리 지역과 어떻게 연결되어 있느냐는 것이었다. 또 그것은 서퍼라고 하는 커뮤니티로부터 비롯되었는데, 그들은 자신의 열정을 바탕으로 더 깊은 의미를 열고자 하는 사람들이었다. 그리고 그것은 연관된 무언가를 우리에게 선사해 주었다. 새롭고 쇼킹하면서도 오래되고 경건한 것, 우리가 가슴으로 굶주려 왔던 무엇이 바로 그것이었다.

연관성은 뭔가 소중한 것으로의 문을 열 수 있을 때만 가

* 예수의 시신을 쌌던 수의라고 오랫동안 믿어져 온 천. 어떤 사실에 대한 확실한 물증.

치를 발휘한다. 나는 〈서핑의 왕자들〉을 깊이 이해하고 나서야 내가 지금껏 연관성이 있다고 생각해 온 모든 다른 프로젝트들을 떠올리며 혼란에 빠지게 되었다. 그 문들은 기껏해야 무대 장식에 불과한 방으로 들어가는 문에 불과했다. 너무 흔히, 우리의 작업은 편협한 동시에 대체되어도 무방한 방을 향해 문을 연다. 우리는 그 문을 '신나는!' 혹은 '당신에게 딱!'과 같은 문구로 치장하는데, 그렇다고 해서 그 문 뒤의 것이 바뀌지는 않는다. 우리는 아류에 불과한 사물과 전해 들은 이야기만으로 자신을 속여 가며 겉만 번지르르한 보도자료를 써서 돌린다. 그것은 문화라는 고깃살을 되새김질하는 일에 불과하다. 우리의 작업을 그저 피상적으로만 사람들의 관심과 연결시킬 뿐이면서도, 그렇게 하면 마치 사람들이 문전성시를 이룰 것처럼 떠든다.

그러면 사람들은 그 문으로 들어올 수는 있겠다. …… 그러나 그들은 결코 되돌아오지는 않을 것이다. 무미건조한 방의 문은 쉽게 잊혀 버리고, 그것은 문화에 대한 나쁜 인상만으로 남게 될 것이다. 연관성은 뭔가 본질적인 것으로 이어질 때에만 깊은 의미로 안내하게 된다. 킬러 콘텐츠, 말할 수 없었던 꿈, 기억에 남는 체험, 그리고 근육과 뼈가 있어야 하는 것이다.

그렇게 연관성을 드높여 보자. 그것은 목표가 아닌 수단이다. 연관성은 단지 출발점에 불과하다. 그것은 하나의 열쇠인

것이다. 우리는 사람들을 방 안으로 들어오게 해야 한다. 하지만 가장 중요한 것은 문을 지난 사람들이 한 발 앞으로 쑥 나간 듯한 영광스러운 경험을 느끼게 하는 일이다.

의미, 노력, 베이컨

대중문화의 세상에서 연관성은 죄다 오로지 지금에 관한 것들뿐이다. 누가 핫한가, 무엇이 트렌드인가.

하지만 독자가 나와 같은 생각이라면 그런 정의는 참으로 만족스럽지 못할 것이다. 다행히 전문가들은 우리와 같은 편이다. 디어드리 윌슨과 댄 스퍼버를 다시 떠올려 보자. 연관성이란 "긍정적 인지효과를 낳는 것"이라고 설명했던 인지과학자들 말이다. 이들은 연관성에 대한 연구를 주도해 나가는 학자들인데 그들이 정의하는 연관성은 단지 무엇이 핫하냐가 아니라 무엇이 보다 복잡하고 쓸모가 있느냐를 뜻한다.

디어드리와 댄의 연구는 특히 우리가 말을 할 때 정보를 발신하고 수신하는 얼개와 연관되어 있다. 그들에 따르면 정보가 연관성을 담보하려면 두 가지 기준이 있어야 한다고 한다.

1. 새로운 정보가 <u>긍정적 인지효과</u>를 얼마나 잘 자극할 수 있는가, 즉 나에게 중요한 새로운 결론을 만들어내는가.
2. 그러한 새로운 정보를 포착하고 흡수하는 데 얼마나 큰 <u>노력</u>이 필요한가. 그 노력이 적을수록 연관성은 높다.

연관성에 관한 위의 두 기준은 이 책에 등장하는 모든 이

야기에 적용된다. 켈런과 일본계 미국인 가족의 이야기를 생각해 보자. 해당 박물관은 가족의 할아버지의 경험과 연결되어 있었지만 새로운 가치와 의미의 문을 연 것은 바로 신문이었다. 컬렉션에 포함된 모든 신문이 연관성을 가지고 있지는 않았다. '긍정적 인지효과'를 만들어낸 것은 오직 출생 사실이 공표된 날짜의 신문이었다. 바로 이것이 가족과의 감성적 연결을 이끌어낸 올바른 열쇠였다.

이 열쇠는 찾기가 쉽지 않은 것이었지만 그렇다고 거의 불가능해 보이는 것도 아니었다. 만약 신문들이 색인화되어 있지 않았다거나 혹은 해당되는 기사의 검색이 며칠을 필요로 하는 것이었다면, 그 가족도 켈런도 굳이 이를 들추어 보려고 하지는 않았을 것이다. 필요한 노력의 양이 적당한 수준이었기에 그들은 열쇠를 찾았고 문을 열 수 있었다.

이러한 연관성의 기준은 특별한 경험이든 일상적 경험이든 모두에게 적용된다. 영화를 보러간다고 상상해 보자. 우리는 연관성 있는 정보를 탐색할 것이다. 우리는 어떤 영화에 관심(긍정적 인지효과)을 느끼게 하기 위해 영화평을 읽을 것이다. 우리는 그 영화가 재미있을 것이라고 믿게 된다. 그때 만약 이 영화가 적당한 시간에 가까운 영화관에서 상영된다면(낮은 노력도) 결정이 내려진다. 우리는 티켓을 사게 되는 것이다.

그러나 만약 그 영화가 가까운 곳에서 상영되지 못하거나

(높은 노력도) 또는 관련 감상평이 엇갈리고 애매한 정보로만 가득 차 있다면(부정적 인지효과) 우리는 망설이게 될 것이다. 쓸모 있는 결론을 찾지 못하게 된 것이다. 문을 열 열쇠를 찾는 데 지나친 노력이 필요한 상황이 되고, 우리는 그냥 집에 있기로 한다.

위의 두 기준을 잘 충족한다면 정보에 대한 사람들의 반응을 크게 변화시키는 것도 가능할 것이다. 내가 그러한 모습을 눈으로 확인한 것은 2015년의 일이었다. 세계보건기구는 가공육류, 즉 베이컨, 햄, 소시지 따위가 가진 암 유발도가 이미 확실히 인지되어 있는 담배나 석면 등과 함께 5위권에 들어간다는 연구 결과를 내놓았다.

이 뉴스를 처음 보았을 때 나는 별로 감흥이 없었다. 남편과 나는 채식주의자들이라 이런 연구를 오랫동안 읽어 왔기 때문이었다. 전 세계 유수의 건강기구들은 지난 수십 년간 육류가 배제된 식단이 (물론 기후 변화의 충격을 축소할 것과도 마찬가지로) 인류의 건강에 꼭 필요하다고 선포해 왔고, 그것과 다른 결론이 나온 적은 한 번도 없었다.

나는 2015년의 이 연구결과도 다른 것들과 비슷한 정도의 효과로 그치겠거니 생각했다. 베지테리언*과 비건**들은 이 뉴

* vegetarian: 채식가.

** vegan: 절대채식가.

스를 서로 떠들 것이고, 우리는 친구와 가족들 앞에서 이것을 두고 살짝 소심한 투로 주장을 되풀이 할 것이고, 그렇게 하면서 무관심, 불신, 그리고 조소가 뒤섞인 반응도 기대하게 될 것이다. 그리고 그들 모두는 그냥 자신이 믿는 대로 먹던 것을 계속 먹을 것이다.

그러나 이 연구는 조금 달랐다. 그것이 터진 곳은 페이스북이었다. 그 결과, 건강 또는 식생활과 관련된 사이트뿐만이 아니라 위상의 고하를 막론하고 온갖 소식통들이 북적거리며 수천 건의 뉴스가 쏟아지게 되었다. 전국의 신문, 비즈니스란, 기술 관련지, 사설란, 블로그 등을 가리지 않았다.

이 연구가 나온 후 일주일 즈음이 되던 날 나는 치과 병원을 찾아간 일이 있는데, 치과 위생사는 나의 이를 청소하다가 그 뉴스를 보고 자신과 십대의 아들이 함께 육류 섭취를 그만두기로 생각하게 되었다고 이야기했다. 그렇게 오랫동안 나는 소중한 사람들과 함께 육류 섭취의 부작용에 대해 한 번이라도 이야기를 나누려고 갖은 애를 써 왔는데, 이렇게 뉴스 한 방에 그녀는 온 가족의 육류 섭취를 딱 끊어버린 것이다.

나는 엄청난 충격에 휩싸였다. 대체 어떻게, 그간 온갖 저명한 연구들이 줄곧 하나같이 똑같은 말만을 계속 해왔는데, 단 한 편의 연구 논문이 이렇게 큰 반향을 불러왔단 말인가?

이 2015년의 연구를 연관성이란 맥락에서 고려해 보자. 이

연구는 2015년의 미국인들이 심각하게 여기는 두 가지를 연결시켰다. 베이컨과 암이다. 이 둘은 공통적으로 감성과 강하게 연결된 주제들이다. 미국 어느 곳에서나 사람들은 베이컨을 사랑하고 언제라도 기회만 오면 그것을 먹는다. 우리는 암을 혐오하고 어떤 방법을 써서라도 그것을 피하려 한다.

이렇게 우리가 사랑하는 것과 혐오하는 것을 결부시키는 연구는 우리가 중요하게 받아들이는 결론을 만들어낸다. 첫째 기준은 다음과 같이 충족된다. 이 연구는 우리가 신경 쓰고 있는 두 가지 간의 새롭고 놀라운 연결을 만들어내는데 그것은 프라이팬 위에서 지글거리며 군침을 돌게 하는 베이컨과 키모 요법을 받는 이모의 모습에서 비통하게 느껴지던 고통이 그것이다. 그래서 연구를 읽으면서 우리는 '인지효과'를 경험하지 않을 수 없다. 그 결과가 스트레스 유발이든, 변화의 결심이든, 혹은 그 사이 어디이든 상관없이 말이다. 이 결과가 그렇게 '긍정적'으로 느껴지지는 않을 수 있겠다. 하지만 우리의 손에 달린 결심에 뭔가 정보를 더했다는 점에서는 확실히 '긍정적'이다.

물론 어떤 이는 어떤 음식과 건강에 관한 연구라면 그 어떤 모든 것이라도 우리와 연관성이 있지 않느냐고 주장할 것이다. 살려면 누구나 먹어야 하니까 말이다. 하지만 그 연관성이 의미를 가지려면 자신을 위해 뭔가 중요한 결론을 산출해내야만 된다. 그래서 만약 베이컨이 갑자기 암으로 죽어가

던 이모의 고통을 맛보게 한다면, 그것이야말로 중요한 것이 될 것이다.

이 이야기에 담배가 대입되면서 연관성의 두 번째 기준도 충족되었다. 이 연구의 결론은 굉장히 이해하기 쉬웠다. 미국 내에서 담배가 애용되던 시기의 과거 경험과 베이컨 사이에 내포된 새로운 함의는 그 사이를 연결시키기에 조금도 어려울 것이 없었다. 미국인들은 과거에 담배를 애호했지만 그것이 암 유발 행위임을 이해하게 되자 상황이 반전되었다. 이제 대부분의 사람들은 담배를 혐오하게 되었다. 그러면 그것은 우리가 가진 베이컨에 대한 감정도 언제든 담배에 대한 감정처럼 변할 수 있다는 뜻일까? 어린이들이 부모 앞에서 가공육을 집어 던지며 아빠가 죽는 걸 두고 볼 수는 없다고 우는 장면이 생기게 되는 걸까?

그렇게 되기를 나는 희망한다. 하지만 내 생각엔 많은 베이컨 애호가들이 그 결론을 바탕으로 행동에 나서게 되려면 더 많은 노력이 필요할 것 같다. 내 치아 위생사와 같이 자신의 결론을 바탕으로 대담한 노력에 나서는 사람도 세상엔 있을 것이다. 하지만, 그 정보(긍정적 인지효과)를 받아들이더라도 행동에 필요한 노력은 거부하는 사람도 여전히 존재할 것이다.

우리가 자신의 작업이 연관성을 가지길 원한다면 우리는 두 기준 모두를 만족시켜야 할 것이다. 우리는 긍정적 인지효

과를 제공해야 하고 그것이 최소의 노력만으로도 가능하게 끔 만들어내야 하는 것이다. 나의 사이트를 방문하는 사람들은 어떻게 긍정적 인지효과를 얻을 수 있을까? 그렇게 되려면 방문자는 얼마나 많은 노력을 투입해야 할까? 만약 쉽사리 찾을 수 있는 곳에서 그 경험을 통해 가치를 얻을 수 있다면 우리의 작업은 분명히 연관성을 가지게 될 것이다. 하지만 방문하기 어렵고 체험 후 얻을 가치를 설명하기도 쉽지 않다면 사람들은 시도에 나설 이유가 없을 것이다.

오래된 것과 새로운 것

늦은 밤 시간, 당신은 볼 만한 TV 프로그램을 찾는 중이다. 당신은 예전에 본 영화를 선택하게 될까, 아니면 전혀 모르는 낯선 것을 선택하게 될까?

대부분의 사람들에게 이 두 선택지는 각자 다른 이유로 장점이 있을 것이다. 새로움은 흥분을 자아내지만 위험하기도 하다. 익숙함은 편안하지만 늘 반복에 불과하다. 우리가 살아가려면 이 두 가지가 모두 조금씩 필요하다.

연관성에 대해 가해지는 비판 중 가장 큰 것은, 연관성이 오직 익숙함과 관련될 뿐이라는 주장이다. 비판자들은 연관성이 정보를 그저 무감각하게 대하는 것에 불과하며 사람들이 '원하는 것'을 그냥 그대로 내놓는 것뿐이라고 지적한다. 이들 비판자들은, 우리가 뭔가를 선택해야 할 때 언제나 우리가 이미 알고 있는 것과 관련된 정보를 소비할 뿐이라고 걱정한다. 우리는 새로운 어떤 것을 향해서도 눈을 뜨지 못할 것이고, 거대한 가능성의 바다 위에서 오직 자신의 경험이라는 좁은 수영 레인 속에 갇혀 있을 뿐이라는 것이다.

그러나 실제 우리는 레인 밖으로 헤엄쳐 나가기를 반복하고 또 반복한다. 연관성을 익숙함과 동등한 것으로 보는 관점은 지나치게 단순하다. 여기엔 우리들 누구나 시시때때로 뭔

가 새로운 것을 시도한다는 사실이 무시되고 있다. 그렇게 하는 일은 우리에게 열정과 즐거움이 따르는 것이지 고통스러운 것은 아니다. 그러면 도대체 우리가 익숙함을 선택하는 상황과 새로움을 선택하는 상황의 차이는 어디서 오는 걸까? 이런 의사 결정과 연관성은 어떻게 부합하고 있는 걸까?

연관성의 이론가들에 따르면, 연관성의 근본 성질은 익숙함과는 거리가 멀다고 주장한다. 그것은 자신이 이미 가지고 있는 정보와 새로운 무언가를 연결시킨다는 뜻이 아니라, 그러한 새로운 정보가 자신에게 얼마나 묵직한 결론을 만들어 내느냐에 관한 것이다. 마음속의 질문에 답하기, 품고 있던 의심을 확인하기, 자신의 꿈을 성취하기, 그리고 자신의 앞길을 결정하기 등이 그것이다.

하지만 연관성 이론의 또 다른 한 조각을 되새겨 보자. 연관성은 노력과 반비례 관계를 가진다는 것이다. 뭔가를 이해하거나 그것과 연결하기가 힘들면 힘들수록 연관성은 낮아 보인다. 그래서 이 측면에서는 익숙함이 빛을 발한다. 익숙함은 노력도를 상당히 낮추는 것이기 때문이다. 뭔가 내가 이전에 해본 일이라면 그것과의 연결을 내가 이미 만들어 보았다는 뜻이다. 그것을 다시 수행하는 것은 아주, 아주 더 쉽다. 또 익숙함은 반복의 순한 회로를 만들어낸다. 그것을 통해 우리는 새로운 일을 시도할 때 필요한 노력과 위험도를 피해 나가게 된다.

익숙함은 탐닉할 무언가는 아니다. 하지만 그것을 잘 이용함으로써 우리에게는 상식적 수준에서 만족감을 얻을 길이 열린다. 전에 갔던 그 식당을 다시 찾게 되고, 같은 작가의 또 다른 소설을 찾게 되는 것이다. 하지만, 만약 우리가 뭔가 대단한 노력을 기울이지 않고도 자신의 삶에 의미를 더해 줄 새로운 것이 눈앞에 보이게 된다면 우리는 점프를 선택한다. 우리는 연관성을 욕망하고, 또 우리는 그것을 얻기 위해 기꺼이 위험을 택하는 것이다.

이런 이유 때문에 많은 연관성의 이야기들 속에서는 새로운 것이 익숙한 것 뒤에 감추어지게 된다. 마이애미의 뉴월드 교향악단New World Symphony은 연령이 낮은 편이고 도시에 거주하는 계층과 연결되기를 희망하면서 자신의 연주회를 위한 새로운 언어를 만들어냈다. 그들이 선보인 옥외에서 진행되는 '월캐스트wallcast' 프로덕션은 프로젝터로 투영되는 시각예술과 함께 실황으로 오케스트라 공연을 하는 것이었다. 이곳의 마케팅 직원은 주말에 사우스비치로 나가서, 바bar나 클럽의 전단을 들이미는 마케터들 사이를 누비며 '오늘의 주제day of'라는 교향악 공연 광고 전단을 나누어 줬다. 이런 콘서트의 내용은 클래식이었지만 형식은 주위 동네의 도시적이고 힙한 커뮤니티의 언어를 구사하는 것이었다. 그것은 젊은 성인들에게 새로운 무엇—교향악 공연—을 보다 익숙한 경험과 결부시킨 것이었다.

이 교향악단은 새로운 사람들에게 다가가기 위해 기존의 음악을 바꾸지는 않았다. 그들은 젊은이들이 클래식 음악 공연을 바라보는 방식을 바꾸어 교향악이 새로운 청중의 눈에도 토요일 저녁 시간을 보낼 만한 연관성과 설득력을 갖춘 것으로 비추어지도록 도왔던 것이다.

이 변화는 많은 젊은 성인들로서는 스스로 혼자 만들어낼 수 없는 반전이었다. 문외한의 입장에서 교향악 공연이 자신의 자극적 욕망, 사회적 관계형성을 위한 욕망, 그리고 예술적 즐거움을 만족시킬 무엇이 되리라고 결정하게 되는 과정은 너무 많은 상상적인 도약—너무 큰 노력—을 요구하게 된다. 뉴월드교향악단은 그래서 연관성을 만들어내기 위해 노력도를 낮추고, 새로운 것과 익숙한 것을 연결시키며, 사람들이 새로운 체험, 긍정적일 것으로 기대되는 체험 앞에서 마음을 열도록 작업했던 것이다.

우리는 누구나 자기 스스로 연관성을 찾아낼 수 있으리라고 너무 쉽게 기대하고 있다. 그러나 사람들은 그렇게 하지 않는다. 그렇게 하기가 쉽지 않기 때문이다. 우리의 뇌는 효율성을 추구하고 있으며, 만약 한 곳에서 다른 곳으로 가기 위해 지나치게 많은 도약이 필요하게 된다면 연관성은 떨어지게 될 것이다. 이 경로는 꼭 직선 경로일 필요는 없겠지만 가능한 한 명확하고 짧아야만 된다.

내가 창의적인 삶을 희망하는 사람이라고 가정해 보자. 저

녁의 공예 강습회나 극장의 창작극은 모두 나 자신의 관심과 연관되어 있다. 이들 모두는 각각 내 삶에 의미를 가져다 줄 수 있다. 하지만 공예 강습은 무료인 반면 극장 티켓은 비싸다고 하자. 공예 강습은 전에 내가 가 본 친구의 집에서 열리는 반면 극장은 나에게 익숙하지 못한 지역에 있다고 하자. 공예 강습에는 청바지 차림으로 가도 되지만 극장의 공연에 갈 때는 무엇을 입어야 적당할지 잘 모른다. 그런 옵션들을 나는 저울질하게 될 것이고 노력도라는 관점에서 선택은 명확해 진다. 나는 공예 강습회에 가기로 결정한다.

그렇다고 극장이 자신의 관심과 무관하다는 것인가? 전혀 그렇지는 않다. 다만 내가 엉덩이를 걸칠 좌석에 도착하기까지, 그 과정에 소요되는 노력도가 너무 크다는 뜻이다.

연관성은 이미 자신이 알고 있는 것을 뜻하지 않는다. 그 것은 자신이 알고 있는 것, 가고픈 곳, 그리고 그곳에 가기 위해 필요할 것으로 스스로 예측하는 경험들과 관련되는 무엇을 뜻한다. 유명한 아이스하키 선수인 웨인 그레츠키는 자주 이런 유명한 말을 했다. "나는 퍽이 가는 곳으로 스케이트해 나간다." 누군가에게 가고 싶은 장소, 알고 싶은 사실, 혹은 자신이 되고 싶은 대상이 있을 때 그것과 연결된 뭔가에 대해 바로 연관성이 있다고 할 것이다.

그러나 현실을 직시하자. 큰 꿈을 꾸는 일, 또는 퍽이 가는 곳으로 스케이트해 가는 일은 굉장히 힘든 일이다. 그렇게 되

려면 자신을 알아야 하고, 미래에 대한 전망과 목표가 있어야 하고, 거기에 도달하기 위해 필요한 과정에 대한 고려가 있어야 한다. 그때 만약 어떤 기관이 그 노정의 가운데까지 앞으로 나와 손을 내밀고 당신을 안으로 초대한다면 그것은 얼마나 편안한 길이 될까.

많은 문화 경험은 사람들에게 생소한 것들이다. 많은 사람들은 한 번도 박물관에 가본 적이 없고, 화산을 등반한 적이 없고, 사람들 앞에서 기도를 해본 적도 없다. 그러한 활동은 새롭다는 이유 때문에 연관성이 줄어들지는 않는다. 그것은 오히려 예술가가 되고픈 사람에게, 극도의 신체 훈련을 경험하고픈 사람에게, 또는 영성의 공동체를 원하는 사람에게는 크나큰 연관성으로 다가올 수 있다. 이때 어려움은 새롭다는 사실 속에 있는 게 아니라 연관성의 연결을 만들어내는 데 필요한 노력의 수준 속에 존재한다. 우리는 그런 연결을 찾아내고 노력도를 줄일 방법을 찾아야 한다. 만약 그렇게 할 수만 있다면 우리는 누구라도 소파에서 벌떡 일어나 새로운 일에 뛰어들게 만들 수 있을 것이다.

연관성에 관한 두 가지 오해

중요한 지위를 차지하고 있는 사람들 중에도 연관성에 대해 다음과 같은 두 가지 오해를 말하는 이가 적지 않다.

1. 우리는 우리가 하는 일이 어느 누구에게나 똑같은 연관성을 가지고 있다고 믿는다. 우리는 우리의 일상생활과 연결될 수 있다, 고로 그것은 연관성이 있다는 것이다. 모든 사람이 그 문을 볼 수 있으며 모든 사람은 이미 열쇠를 가지고 있다. 그래서 그들은 원하면 언제라도 문을 열 수 있다.

2. 우리는 연관성이 오히려 무관하다고 믿는다. 사람들은 우리의 작업이 각자 다르기 때문에 그것에 끌리기 때문이라는 것이다. 연관성은 일상생활과 다르기 때문에 빛을 발한다. 문도 열쇠도 존재하는 것이 아니며, 거울을 통과해 앨리스가 들어가듯 하는 마술적 경험만 존재할 뿐이다.

위의 두 가지는 모두 착각이다. 지금부터 그것을 하나하나 뜯어보도록 하자.

착각 1: 우리가 하는 일은 모든 사람과 연관되어 있다

이 착각은 우리의 작업이 모든 사람들과 연관된 것이기 때문에 무관할 가능성이란 존재하지 않는다는 논리에서 비롯된다. 그것은 다음과 같은 논리와 비슷하다. "셰익스피어는 인간의 조건을 조명하는 것이기 때문에 모든 사람과 연관되어 있다." 다음도 마찬가지다. "기후 과학은 우리 모두가 지구에 살기 때문에 모든 사람과 연관되어 있다." "주님의 말씀은 누구에게나 그가 교회에 나가든 안 나가든 연관되어 있다."

이런 주장이 진실이냐 아니냐의 문제는 실체를 가지고 있지 않다. 법령을 포고하듯 연관성을 강요하는 것도 불가능하다. 사람들은 자신에 맞게 무엇이 연관되어 있냐를 결정할 뿐, 저 위에서 그것을 명령할 사람은 없다.

실제로 누구도 그래서는 안 된다. 우주 보편의 연관성을 주장하는 것은 논리가 미약할 뿐만 아니라 스스로 포기함에 가까울 따름이다. 자기 작업의 연관성을 맹렬히 주장한다면 반대로 다른 사람들이 다른 생각을 가지고 있음을 뜻하는 것이기도 하다. "역사는 연관성이 있다!"고 꼭 외쳐야만 하는 상황이라면 그것은 이미 이길 수 없다는 뜻이 되는 것이다. 연결은 주장한다고 강제될 수 있는 것이 아니다.

우주 보편의 연관성은 거의 승리할 수 없는 주장이다. 연관성은 언제나 상대적이다. "그게 연관성이 있어?"라는 질문은 불완전한 질문이다. 올바른 질문은 다음과 같은 것들이다.

"그것은 <u>누구</u>와 연관되는가?" 또는 "그것은 <u>무엇</u>과 연관되는가?"

풋볼을 좋아하는 사람이라면 어제 저녁의 경기 결과가 자신과 연관된 것일 수 있다. 학부모들에게는 학군의 경계선이 바뀔 수 있는 법령을 자신과 연관된 것이라고 생각할 것이다. 할리데이비슨에 열광하는 사람이라면 오토바이 디자인 전시가 자신과 연관된 것이겠다.

연관성은 이분법적으로 동작하는 경우가 많다. 정보는 연관성이 있거나 무관하고, 문은 열려 있거나 잠겨 있다. 일본계 미국인 남성의 출생과 관련된 일자의 신문은 그에게 연관된 것이었지만, 나머지 호들은 모두 그저 종이더미에 불과했다.

어떤 한 사람과 연관된 것이 옆집 사람과는 무관한 경우도 있다. 심지어 오늘 연관된 것도 내일은 무관할 수 있다. 오늘나는 여객기의 일정 지연에 신경이 쓰인다. 내일이 되면 도착지에서 신나게 즐길 것이기에 항공기 일정에 더 이상 관심을 두지 않는다.

그러나 때론 연관성이 정도차의 문제일 수도 있다. 어떤 정보가 어느 수준까지만 연관성이 있을 수 있고 문이 조금만 열려 있을 수 있는 것이다. 학군 경계선에 영향을 주는 법령을 생각해 보자. 만약 이 법이 2개 이상의 카운티county를 포괄하는 것이라면 사람들은 그것에 대해 잘 모르거나 크게 신

경을 쓰지 못할 수 있을 것이다. 자녀가 없는 사람이라면 아예 그런 것이 눈에 들어오지도 않을 것이다. 하지만 자신이 포함된 학군의 변경을 위협하는 법령이 있고 딸아이가 자신의 1학년 때 선생님을 온통 사랑하고 있다면 갑자기 이 문제가 자신과 연관된 것이 된다.

연관성은 매우 일상적인 경험 속에서도 상대적인 문제가 될 수 있다. 슈퍼볼을 한 번도 보지 않는 사람이 존재한다. 영성에 대해서는 조금도 끌리지 않는 사람도 있다. 이런 사람들은 나쁘거나, 틀렸거나, 혹은 치료가 필요한 것이 아니다. 그들은 다른 분야에서 연관성을 찾았을 뿐이다.

우리는 모두를 위한 연관성을 무턱대고 선포할 것이 아니라, 주위의 가장 소중한 사람들부터 시작하여 그와 연관성이 있는 것을 찾아 집중해 나가야 한다. 그 시작이 빠르면 빠를수록 우리의 작업도 빨리 성공하게 될 것이다.

우리의 작업 또는 관심사가 모든 사람에게 다가간다는 것이 전적으로 불가능한 것은 아니다. 하지만 그렇다고 그것이 누구에게나 중요한 것은 아니다. 연관성은 상대적이고 사람들은 바쁜 삶을 살아간다. 우리의 작업은 오직 누군가가 우리에게 그렇다고 말할 때에만 연관성을 가진 것이 된다. 그들이 연결되어 있다는 느낌을 받았을 때, 그리고 그들이 그것이 중요하다는 느낌을 받았을 때 말이다.

착각 2: 연관성은 무관하다

사람들은 연관성과 정 반대의 착각에 이끌리는 경우도 있다. 연관성은 중요하지 않다는 믿음 말이다. 사람들에게 굳이 다가갈 필요는 없고, 내가 사람들에게 손을 내밀고 문을 열어주지 않더라도 사람들은 저절로 나의 작업 속에서 마술을 만나게 될 것이다. 나의 작업은 참으로 획기적이고 정말 놀라운 것이기 때문에 그것은 일상생활의 고리타분함과 굳이 연결되어야 할 이유가 없다.

나야말로 그러한 마술을 정말로 믿어 의심치 않는 사람이다. 어릴 적 나는 엄마 집의 거실에서 많은 시간을 보냈다. 거기엔 천장부터 바닥까지를 꽉 채우는 책꽂이가 있었고 거기엔 엄마의 책이 가득했다. 엄마는 자기만의 방식대로 책을 정리해 두었는데 부분에 따라 주제가 기준이 되기도 하고 알파벳 순서가 기준이 되기도 했다. 나는 발이 쑥쑥 빠지는 소파 등에 올라서서 손가락으로 알쏭달쏭한 책등을 훑어보았다. 12살이 되자 나는 무작위로 그 책들을 꺼내보게 되었다. 그 중에는 온통 내 정신을 휘저어버린 것도 있었다. 『북회귀선』에서 나는 맹세하는 행동이 오늘날에만 이루어지는 것이 아님을 배웠다. 『만화의 이해』는 내가 읽은 디자인 관련 책들 중 가장 중요한 책이라고 생각된다. 내가 아직 어린이일 때 『소녀를 위한 섹스 팁』을 읽었던 사실을 엄마는 아직도 믿지

못하고 있다.

이런 책은 어느 하나도 나와 연관되어 있지 않았다. 그들이 매력적이었던 것은 바로 그것이 나와 무관하기 때문이었다. 그 책들은 어른들 세상의 물건이었고 미스터리하고 파워풀했다. 그리고 그 중 몇 가지는 나의 삶을 통째로 뒤흔들었다.

이런 이야기는 연관성의 추구를 반대하는 사람들의 논리이다. 마크 로스코의 전시실에 우연히 들어선 관람자가 작품에서 뿜어져 나오는 힘에 압도당하고 만다. 오페라에 난생 처음 가본 사람이 그것이 가진 풍성함에 완전히 넋을 잃는다. 슬쩍 교회 안을 들여다본 어떤 사람이 갑자기 전광석화와 같이 주님의 말씀을 의심할 수 없는 진리라고 느끼게 된다.

그런 일들이 현실에 존재하는 것이다. 우리가 경험한 체험 중 가장 강력한 것들은 별로 연관성이 없는데 그럼에도 불구하고 일어나는 경우가 적지 않다. 우리에게 충격, 감동, 또는 현기증을 불러일으키는 많은 것들은 예기치 못한 순간에 찾아오는 경우가 많다. 연관성이라는 길을 걸어가던 중 뭔가에 쏠려가는 일은 거의 없으며, 갑자기 등장한 나무에 들이받듯, 갑자기 어떤 회화에 빠져들 듯, 그렇게 우연히 어딘가 눈을 돌렸을 때 '쿵'하고 뭔가 새로운 중요한 것이 등장하게 된다.

그러나 이런 벼락과 같은 경험은 굉장히 드물고 희귀하다. 우리의 하루는, 그리고 우리의 경험 대부분은—중요한 것도 있고 따분한 것도 있겠지만—우리가 연관성이 있다고 추정

하는 무엇을 따라, 연관성의 필터링을 거쳐 일어나게 된다. 어릴 적 내가 읽은 책이 전부 다 엄마의 책장에서 뽑아든 것은 아니었다. 그런 일은 드물었다. 나는 내 삶을 바꾼 훨씬 더 많은 책들을 연관성이라는 채널을 통해 만나게 되었다. 학교, 연령별 독서 목록, 친구의 추천 등이다. 그것은 엄마의 거실에 있던 무작위적인 신비의 세계가 아니었던 것이다.

갑작스런 번갯불의 이야기도 자세히 살펴보면 거기에는 희미하더라도 연관성의 문과 열쇠 구멍의 흔적이 발견될 수 있다. 누군가 나를 오페라 공연에 억지로 끌고 갔다던가, 교회 앞 계단에서 무언가가 나를 문으로 이끌었다던가, 그런 것이다. 내가 전환의 계기가 된 어른들의 책을 만날 수 있었던 것은 그 책들이 우리 집에 있었기 때문이었다. 그 이상 더 어떻게 연관적일 수 있단 말인가.

연관성은 우리의 행동 대부분을 결정한다. 우리가 걷는 길, 우리가 내리는 선택, 우리가 읽은 책, 우리가 시도하는— 또는 회피하는—새로운 무엇 등등. 우리는 뭔가가 연관성이 있어 보이면 그 문을 열어본다. 그러던 중 어떤 것은 우리를 중요한 어떤 곳으로 안내하게 된다. 우리 집 안방처럼 되어 버린 커피숍, 새로운 아이디어를 번뜩 가져온 어떤 예술 작품, 영성의 천국이 된 어느 사원 안으로, 우리의 삶을 뒤바꾼 관계 속으로 들어가게 되는 것이다.

만약 당신이 의미심장하고, 강력하고, 중대한 경험을 제공

하기 위해 어떤 조직에서 일하고 있다면 연관성을 반드시 고민해 보아야 할 것이다. 물론 당신은 이미 그렇게 했을 가능성이 많다. 그런 강력한 경험을 향한 연관성의 문을 고민했을 것이다. 사람들이 혼자 그냥 들어왔다가 벼락을 맞게 되리라고 기대해서는 안 된다. 벼락은 그저 어쩌다 한 번 내리치는 현상이다. 우리 작업이 그런 일을 저절로 만날 때까지 그냥 내버려둘 수는 없는 일이다.

무관성에 대한 한마디

"그게 무슨 연관성이 있어?"

이 말은 때때로 무관함이 곧 사소함과 같은 뜻임을 의미하기도 한다. 무언가가 무관하다면 그것은 중요하지 않은 것이다. 의미가 없는 것이다.

그러나 그것이 다가 아니다. 무관성은 하나의 잠음이고 그것도 위험한 잠음이다.

두 개의 문 앞으로 다가간다고 상상해 보자. 하나의 문은 나무로 되어 있고, 잠겨 있고, 단순하다. 그것은 내가 찾고자 하는 방을 향한 문이다. 또 하나의 문은 금색으로 휘황찬란하고 거기선 좀 자극적이지만 귀가 쏠리는 음악이 연주되고 있다. 나는 화려한 문을 열어본다. 그 뒤에는 아무것도 없는 벽뿐이어서 거기에 나는 이마를 부딪친다. 자, 이제 나는 이마를 비비며 뒷걸음치면서 왜 애초부터 내가 그 망할 문으로 걸어갔을까를 궁금해하기 시작한다.

무관성은 이렇듯 위험한 잠음이다. 그것은 우리가 원래 의도했던 것, 원했던 것으로부터, 그리고 우리가 여기까지 온 목적으로부터 길을 잃게 만든다.

무관성은 특히 한정된 자원을 이용해 사람들을 모으고 참여하게 해야 하는 조직들에게는 치명적이다. 무관성을 향한

유혹은 무언가를 찾는 사람의 입장에 뿐만 아니라 작업을 하고 있는 사람의 입장에게도 다가온다. 무관성은 도처에 널려 있고 모든 섹시한 신기술 속에 존재한다. 투자자의 관심사와 밀착하여 따라야만 하는 모든 프로그램, 그리고 사람들의 상상력이 아니라 관심만을 포획하려고 하는 모든 근시안적 방식들 속에도 존재한다.

무관성은 때때로 익숙함의 옷을 입고 나타나 연관성으로 가장하기도 한다. 무관한 사물은 때로는 마치 모든 사람과 연관된 것처럼 보인다. 공짜 도시락, 야릇한 유혹 등이다. 공짜 도시락을 준다고 하면 사람들은 모여들 것이다. 교회의 간판에 성적 암시를 흘리면 사람들은 누구나 그것을 안 읽을 수는 없을 것이다.

하지만 그렇게 되었을 때 사람들은 원래 내가 원했던 의도와 실제로 연결될 수 있을까? 그들에게 의미가 찾아지게 될까? 예배의 집도, 판매량 증가, 전시 개회식과 같은 것에?

아마 그렇지는 못할 것이다.

내가 MAH의 디렉터로 부임했을 때 한 달 중 그곳이 가장 붐비는 날은 매월 첫 금요일, 퍼스트프라이데이First Fridays였다. 정례적으로 개최되는 이 날 저녁에는 무료로 전시, 라이브 음악, 그리고 맛깔스러운 애피타이저가 제공되었고 언제나 500여 명의 사람을 불러 모았다. 하지만 우리에게는 골칫거리가 있었다. 사람들은 춤추고, 먹고, 사교하며 1층에서 시

간을 보냈지만, 2층으로 올라와 전시실을 관람하는 사람은 거의 없었던 것이었다.

어떻게 보면 그것은 문제라 할 수 없었다. 사람들이 박물관을 이용해 친목을 즐기는 일이 나쁜 것일 수는 없기 때문이다. 하지만 우리는 방문자들이 전시와 더욱 더 연결되기를 원했다. 그들을 전시실까지 올라오도록 끌어들일 수만 있다면 우리는 그들에게 더 나은 경험을 제공할 수 있으리라는 확신이 있었다.

그래서 우리는 상식과 반대로 행동해 보았다. 무료 음식을 치워버린 것이었다.

무료 음식이란 것은 박물관과는 무관하다. 그것은 박물관을 더 많은 사람들에게 소중한 곳으로 만드는 데 도움이 안 된다. 예술에 관한 것도 아니었고, 역사에 관한 것도 아니었다. 그냥 그것은 음식일 뿐이었다. 그것은 맛깔나기 때문에 주의를 방해하는 것도 모자라 실제로 사람들이 전시실에 오지 못하게 만드는 현실적 장애물이기도 했다. 전시실 안에 음식 접시를 가지고 들어올 수는 없기 때문이었다.

나는 퍼스트프라이데이에서 음식을 없애기로 한 첫날 얼마나 긴장했는지 아직도 생생히 기억한다. 내가 걱정한 것은 두 가지였다. 우선 사람들에게서 자신이 좋아하는 것을 빼앗아버렸다고 분노를 살까봐 두려웠다. 다음으로—더 중요한 것은—사람들이 이제 찾아오지 않을까봐 걱정이 되었다. 사

람들이 박물관에 오는 이유가 오로지 음식 때문이 아니었을 까 하고 걱정했던 것이다.

그래도 우리는 풍덩 뛰어들어 보기로 했다. 음식을 없애는 대신 체험식 예술 활동을 늘렸다. 몇 달이 지나자 참여자의 수는 두 배로 증가했고, 모두가 위층 전시실로 기꺼이 올라오게 되었다. 일 년이 지나자 참여자 수는 세 배가 되어 매월 1,500명의 사람들이 전시, 라이브 공연, 그리고 예술 활동을 찾아오게 되었지만 거기엔 더 이상 음식이 없었다.

음식은 연관성의 대상이 아님이 밝혀진 것이다. 그것은 단지 잡음에 불과했다. 번쩍거리며 문의 모습으로 가장하고 있지만 실제로는 벽이었던 것이다. 음식을 없앴던 직후에는 불만도 조금 있었다. 하지만 몇 달이 지나고 나자 무료 음식은 처음부터 없었던 것이나 마찬가지가 되어 버렸다. 이 행사로 인해 운영 예산도 더욱 더 절약하게 되었고, 내용에 대한 직접적 집중도도 높일 수 있었으며, 더 많은 사람들이 더 큰 관심을 두는 장소로 변했다. 어찌 보면 퍼스트프라이데이의 연관성이 더욱 커진 것이다. 우리가 제공해 온 가장 강력한 미끼를 완전히 없애버렸는데도 말이다.

어느 교회의 앞에 세워진 안내판에서 발견한 문구이다. "주님이 말했다. 저 당나귀ass를 이리 끌고 오라." 그리고 "신이 제일 자주 쓰는 말은 이리 오라come"이다.* (이는 내가 실제로 본 것들이다.) 정말 웃긴 것만은 사실이었다. 하지만 동시에

그것은 순전히 시간 낭비라고 생각된다. 섹스는 유혹적이고 시선을 사로잡기는 한다. 하지만 그것을 통해 사람들이 교회에서 의미를 찾을 수 없다면 그것은 무관한 것 이상이 될 수 없다.

* 중의적 표현. ass는 엉덩이라는 뜻, come은 사정하다라는 뜻도 가지고 있다.

외부에서 내부로

연관성의 세계에는 두 부류의 사람들이 존재한다. 외부자와 내부자이다.
내부자들은 방 안에 있다. 그들은 이곳에 대해 알고 있고, 사랑하며,
이곳을 사수한다. 외부자들은 문이 존재한다는 사실도 알지 못한다.
그들은 관심이 없고, 믿음이 없고, 환영받지 못한다.
새로운 사람을 안으로 들어오게 하려면, 우리는 새로운 문, 외부자에게 말을 걸 수 있는 문
을 열어 주어야 하고 그들을 환대해야 한다.

얼굴을 내밀지 않는 사람들

2007년, 오바마 캠페인 본부에 미디어 고문으로 영입된 요시 서건트Yosi Sergant는 이런 말을 들었다. "얼굴을 내밀지 않던 사람들이 앞으로도 나타나지 않기를 계속한다면 우리는 승리할 수 없을 거야." 그에게 맡겨진 임무는 새로운 사람들이 투표에 나서게 하는 것이었다.

아직 정치에 익숙지 않았던 요시는 이렇게 질문했다. "어디서부터 시작해야 할까요?" 그러자 그들은 〈프레스노 비 Fresno Bee〉지*로부터 지지선언을 받아 오라고 이야기했다.

요시는 자신의 상사의 말에 믿음이 가지 않았다. 그는 정치를 잘 안다고 할 수는 없어도 젊은 사람들에 대해서는 좀 알고 있다고 생각했다. 그들은 〈프레스노 비〉가 지지선언을 하든 말든 별 의미를 느끼지 못할 것이었다.

연관성이란 공감의 기술이다. 그것은 자신에게 무엇이 중요한가를 이해함이 아니라 자신이 대상으로 삼는 청중에게 무엇이 중요하냐를 이해하는 것이다. 요시가 대상으로 여기는 청중은 지금껏 투표에 열심히 참여하지 않아 온 계층이었다. 젊은 사람들, 유색인 주민들이었다. 전통적인 정치의 세

* 캘리포니아 프레스노 지역의 지역신문.

계로부터 외부자적 관계에 머물러 온 그들은 어쩌면 문을 보았을 수도, 아니면 보지 못했을 수도 있을 것이다. 이유가 무엇이건 간에 그들은 투표와 자신이 연관된 것이라고 생각하지 못해 왔다.

요시는 젊은 사람을 투표소로 이끌어내는 문제가 신문사의 지지를 얻어내는 식의 전통적인 투표 독려 캠페인과는 별로 상관이 없을 것으로 판단했다. 그는 적절한 사람을 찾아내 다가가야 했고, 적절한 메시지를 구사해야 했으며, 적절한 전령을 통해 그것을 전달해야 했다. 그래서 그는 젊은 도시 성인들이 믿고 따르는 전령을 찾아 나섰다.

셰퍼드 페어리Shepard Fairey는 요시가 선택한 전령이었다. 그는 그라피티 작가이고, 스케이트보더였으며, 길거리 철학의 대마왕이었다. 또한 그는 게릴라 아티스트로서 안드레 더 자이언트André the Giant*의 모습 위에 큼직하게 "굴복하라 OBEY"는 문구가 새겨진 인상적인 포스터를 만들어낸 장본인이었다. 한마디로 셰퍼드는 민주당의 지지기반과는 완전히 동떨어져 존재하는 사람이었던 것이다. 요시는 어느 모임에서 셰퍼드와 마주치게 되었다. 그리고 그들은 버락 오바마에 대한 지지의사를 나누며 이야기를 하게 되었다. 요시가 이렇게 물었다. "뭔가 그의 당선을 위해 도울 만한 방법이 없을까

* 1980년대 WWE 레슬링 선수.

요?" 그러자 그 다음날 셰퍼드로부터 전화가 걸려왔다. 그는 선거 캠페인에서 길거리 스타일의 포스터를 수용할 수 있겠냐고 물어왔다. 하나의 아이콘이 된 '호프HOPE' 이미지가 바로 그렇게 탄생하게 되었다.

요시와 셰퍼드는 함께 〈매니페스트:호프〉라는 명칭을 내걸고 행사, 이미지, 그리고 기념품 사업을 조율했다. 〈매니페스트:호프〉는 운동이었고, 예술 전시장이었고, 콘서트 시리즈였고, 티셔츠가 되었고, 페이스북 플러그인이 되었다. 그것은 그들이 다가가고 싶었던 커뮤니티에게 말을 거는 모든 것이었고 또한 사람들에게 희망을 선사한 후보자를 위한 의미 있는 선거로 나가는 문의 열쇠이기도 했다. 유색의 젊은이들이 그것을 보았고, 수용했고, 투표했다.

요시는 젊은이를 투표장에 강제로 끌고 갈 뾰족한 방법은 없었다. 그들에게 버락 오바마가 연관성이 있다고 직접 말할 길도 없었다. 그가 해낸 유일한 일은 오바마를 연관성이 있는 언어에 실어 제시하는 것이었다.

정문에서 시작하기

　사람들은 스스로 자신이 소중히 여기는 것이 무엇인지를 결정하며, 그렇게 연관성이 있는 것을 규정한다. 하지만 그렇다고 해서 연관성은 각 개인에게 순수한 정체성의 한 부분처럼 고착되어 존재하는 어떤 성질이라고 볼 수는 없다. 누군가에게든 뭔가를 연관성 있게 만들어낼 방법이 전혀 없는 것은 아니기 때문이다.

　어떤 회의에서, 소집단 활동을 위해 집단을 분할하는 경우를 생각해 보자. 돌아가면서 1에서 4까지의 숫자 중 하나를 말해야 하고, 나는 내 차례가 돌아왔을 때 "3"이라고 대답한다. 모든 사람이 숫자를 말하고 나면 회의 진행자는 이렇게 말한다. "1번 그룹은 로비로 가시고, 2번은 파티오로 이동하세요. 3번은 강당으로 가시고, 4번은 교실로 이동합니다."

　그럼 나는 어디로 가게 될까?

　나는 즉시 강당으로 이동하기 시작할 것이다. 또는 그곳으로 가는 방법을 알아보기 시작할 것이다. 나는 주위를 두리번거리며 다른 3번에 속한 사람을 찾는다. 강당에 가면 무슨 일이 일어날지가 궁금하다. 갑자기 이 모든 일들은 나와 연관된 것으로 변해버린다. 심지어, 다른 모든 사람들이 어느 그룹에 속하게 되었는지조차도 까맣게 잊혀진다. 3번 그룹에 소속된

후 내 관심은 온통 그곳에서 일어날 일에 몰리기 때문이다.

우리는 늘상 이런 식으로 서로와의 연관성을 만들어내며, 그것은 긍정적 효과로도, 부정적 효과로도 볼 수 있다. 긍정적으로 보자면 나는 외부와, 심지어 무작위적인 대상과 연관성 있는 무엇을 만들어낼 수 있을 것이다. 부정적으로 보면, 어떤 사람들은 뭔가가 자신과 완전히 무관하다고 생각하게 될 수도 있으며 (다른 번호의 집단처럼) 그것을 완전히 배척하게 될 수도 있다.

다른 누군가가 나에게 "당신은 3번입니다"라고 이야기하는 상황이 흔한 것은 아니지만 매일 사람들은 직간접적으로, 그것이 옳든 그릇되든 내가 누구이고 나와 연관성을 가진 것이 무엇인지를 이야기하곤 한다.

너는 소년이야, 이쪽 화장실로 가야 해.

당신은 흑인입니다. 혹시 농구 잘 하십니까?

고객님은 과체중입니다. 이 나이트클럽에 들어올 수 없습니다.

당신은 노인입니다. 저충격 에어로빅을 해보세요.

당신은 유대인입니다. 이스라엘과 관련된 이 책 읽으셨나요?

우리가 가진 차이는 호주머니 속에서 굴러다니는 열쇠고

리에 묶인 하나하나의 열쇠와도 같다. 그들은 정해진 문을 열 수 있지만 다른 것은 열지 못한다.

우리가 처음 가진 열쇠들은 부모, 선생님, 또는 동료에게서 받은 것들이다. 어떤 것들은 내부적으로 정의된 것도 있고 다른 것들은 사회 규범적으로 규정되기도 한다. 이러한 규범들은 우리가 가능성 있는 경험들을 탐색해 나갈 때, 어떤 문에 더 끌리게 될지, 또는 어느 문이 열리게 될지를 규정한다. 그렇다고 해서, 우리가 이런 범주를 초월하여 새로운 열쇠를 받는 일이 불가능하기만 하다는 뜻은 아니다. 우리는 언제라도 그렇게 할 수 있고 그렇게 한다. 특히 우리는 받은 열쇠들을, 설령 그것이 나 스스로 선택하지 않은 것이라 하더라도 끝까지 간직하게 된다.

그래서 연관성을 시도하는 많은 사례들에서는 우리가 이미 쥐고 있는 열쇠에 호소하는 경우가 많다. 그것은 말하자면 한눈에 보이는 정문이다. 오토바이 애호가를 위한 할리데이비슨 전시, 기술인들을 위한 펍pub에서 열리는 과학 토크, 흑인 역사의 달Black History Month을 위한 아프리카계 미국인 극작가 초청, 어린 기독교인을 위한 록 콘서트 등이 그런 예이다. 이런 문들은 우리가 가지고 있는 열쇠와 잘 맞는다. "3번 손님들은 바로 여기입니다."라고 외치는 것이다.

우리가 새로운 문을 열고자 할 때는—특히 그것이 마음을 향하는 것이라면—시작 지점은 정문이 되어야 한다. 우리가

사람들을 초청한 것이 그들을 위해 이루어진 것임을 느끼게 해야 하고, 넉넉함과 공손함이 전해져야 하며 그들에게 통할 어떤 부분들을 인정해 주어야 한다. 좋은 정문이 되려면 그곳에는 그 커뮤니티와 닮은 안내인이 문 앞에 서서 사람들을 맞이해야 한다. 그 사람들이 쓰는 언어로 말을 건네야 하고 그들이 매일 사용하는 열쇠에 딱 맞는 입구를 제공해야 한다.

그렇게 첫 번째 문을 여는 것은 매우 중요하다. 하지만 그렇게 첫 번째 문만 붙들고 있다면 우리의 연관성은 조금도 앞으로 더 나갈 수 없을 것이다. 우리 기관이 원하는 것이 남미계 사람들과의 연관성이라면 그것은 싱코데마요*에 맞추어 하루만 실시되는 연례적 행사로는 부족할 것이다. 우리 기관이 원하는 것이 청소년과의 연관성이라면 그것은 단순한 마케팅 캠페인만으로는 한계가 있을 것이다.

그런 일이 잘 안 통하는 이유는 무엇일까? 왜냐하면 정문은 단지 안에서 일어날 경험의 서막에 불과하기 때문이다. 신참자가 문을 열고 들어왔는데 방 안에서 보낸 시간이 형편없다면, 또는 자신이 환영받는 일은 그저 특별한 시간이나 행사 기간에만 일어날 뿐이라고 느끼게 된다면 그녀는 자신의 손에 쥔 열쇠의 가치를 회의하기 시작할 것이다. 왜 나는 저 경험이 나와 연관성이 있을 것으로 생각했을까? 왜 저곳에서는

* Cinco de Mayo: 멕시코 최대 명절인 전승기념일(5월 5일).

내가 기대했던 종류의 의미가 만들어지지 않았을까? 만약 어느 남미계 엄마가 찾아왔는데, 그녀가 만난 것이 흥미롭지도 않은 피상적 수준의 문화 행사에 머물 뿐이라면 그녀는 앞으로 차라리 그곳에서 달아나기를 선택할 것이고 더 이상 그곳을 연관성이 있거나 소중한 곳으로 기대하지도 않게 될 것이다.

반대로 그녀가 문을 열고 들어온 방 안에서 만난 체험이 훌륭했다면 그녀는 열쇠를 계속 보관하기로 선택할 것이다. 그녀는 흡족하게 귀가하면서 그 기관을 만족스러운 곳으로 받아들일 것이다. 돌아가는 길에도 내내 그녀는 이곳에서 자신이 무엇을 더 얻을 수 있을지 궁금해 할 것이다.

사람들이 더욱 더 중요하다고 느끼게 되면 될수록 그들은 우리가 제공한 방으로 더 깊이 들어와 볼 기회를 원하게 된다. 다시 돌아올 것이고 더 많은 것을 요청하게 될 것이며, 그들은 자신만의 방을 원하고 자신만의 열쇠를 원하게 될 것이다.

그런 일이 실제로 있어날까봐 오히려 긴장하게 되는가? 그럴 필요는 없다. 사람들은 나와 함께 더 멀리 가려고 하는 것이고, 나에게 더 많은 것을 기대한다는 뜻이기 때문이다.

연관성은 과정이다. 그것은 문을 단번에 휙 하고 여는 것과는 다르다. 대부분의 경우 사람들은 시간이 쌓여가면서 서서히 연관성이 함께 증가함을 느끼게 된다. 삶을 살아가며 서

로 다른 때 서로 다른 이유로 같은 방으로 오고 또 오기를 반복해 가면서 말이다. 기관의 입장에서 보면 우리는 사람들과 함께 더 멀리, 더 방 깊숙한 곳으로 나아가며 연관성을 길러 나가는 것이다.

상예 호크Sangye Hawke에게 일어난 것이 바로 이런 일이었다. 상예가 처음 MAH를 방문한 것은 정문을 통해서였다. 그녀는 어떤 참여 전시에 왔다가 개인적 기억 하나를 얻게 되었고 그러자 자신의 의미 한 조각이 열리는 것을 느꼈다. 다음으로 그녀는 역사 자료실에 찾아와 계보학에 대해 문의하게 되었다. 우리 박물관의 아키비스트 말라 노보는 상예를 더 깊이 안내했다. 말라는 지역 연구 프로젝트에 참여해 볼 것을 권했고, 운영위원회에 참석하고 자원봉사자도 되어 달라고 권했다. 이제 상예는 우리 박물관과 우리가 운영하는 역사 묘지의 가장 소중한 참여자가 되었다. 그녀는 시간을 기부하고, 돈과 먹거리를 기부하고 있으며, 온 가족을 자원봉사자로 참여시키게 되었다. 심지어 그녀는 묘소를 연구한 것을 가지고 역사 소설책을 쓰기에 이르렀다. 상예는 자신에 대해 이렇게 말했다. "집안에 틀어박힌 우울증 환자였던 내가 흙수레를 밀고 다니며 묘지를 발굴하는 보존전문가로 탈바꿈했다."

상예는 우리 박물관에서 자신의 목소리를 찾은 사람이다. 지금 MAH는 그녀와 깊은 연관성을 맺게 되었다. 여기서 그녀는 연구만 하지 않고 새로운 친구를 만나고, 뭔가를 발견하

고, 지역사회에 기여하게 되었다.

누구에게나 출발하는 장소는 정문이다. 사람들이 처음 그 문을 열고 들어서게 되려면 뭔가 이유가 필요하고, 많은 경우 그것은 그들 자신이 얻을 수 있으리라 기대하는 무엇, 세상이 자신에게 준 열쇠 꾸러미와 딱 맞는 무엇이어야 한다. 하지만 우리가 더 깊이 나아갈 수만 있다면 더 멀리 갈 수 있게 된다. 사람들이 자기 자신에 대해 마음속으로 바라보는 모습에 우리가 연관될 수만 있다면 우리는 더 많은 문을 열 수 있을 것이다. 우리의 방과의 사회적 관계 속에서 선택된 사람만이 아니라 다른 누군가에게도 가까이 갈 수 있고, 더 많은 사람을 위한 더 중요한 장소가 될 수 있을 것이다.

보이지 않는 문

우리 박물관은 활기찬 도심에 있으며 밖에는 큼직한 간판과 배너도 걸려 있다. 우리는 언론의 관심도 많이 받고 인근 지역에는 수천 명의 애호가들도 있다. 그러나 매일매일 수없이 많은 사람들은 눈길도 주지 않고 로비를 통과해 휙휙 지나다니면서 그곳을 그저 한 곳에서 다른 곳으로 가기 위한 통로로 사용할 뿐이다. 그렇게 지나가는 사람들에게 가장 많이 들리는 말이 무엇일까? "나는 여기 무엇이 있는지를 전혀 몰랐어요"라는 것이다.

박물관과 이미 연관되어 있는 사람들, 그러니까 우리가 제공하는 체험으로 통하는 열쇠를 이미 손에 가진 사람들은 MAH를 예술과 문화로 가득한 활짝 열린 방으로 바라본다. 하지만 외부자들에게 MAH는 그저 거대한 물음표 하나에 불과하다. 한 번 들어가 볼까? 별것 없을 것 같은데. 그런 방의 문은 잠겨 있는 것이다. 어떤 이들은 이 문을 궁금해한다. 다른 이들은 그저 무덤덤하다. 외부에 있는 사람들 중에는 이 방이 자신이 원하던 것들로 가득할 것을 확신하는 사람도 있다. 단지 알맞은 열쇠만 찾을 수 있다면 말이다. 하지만 대부분의 사람들은 박물관을 발견하지도 못하고, 무관심하게 지나쳐 간다.

만약 우리 기관의 활동이 지나치게 안 보이거나 접근을 위해 지나치게 많은 노력이 필요한 곳이 된다면 우리는 무관한 대상으로 전락할 것이다. 우리의 문은 단순히 열기 어려운 곳이 아니다. 외부의 사람들 대부분에게 그 문은 아예 존재하지도 않는 것이 된다.

보이지 않는 문은 지하실에 있는 불법 도박장이나 엄격한 회원제로 운영되는 나이트클럽 따위에만 해당되는 것이 아니다. 보이지 않는 문은 어디에나 존재한다. 샌디에이고에 있는 문화예술 공원인 발보아파크Balboa Park는 그 안에 존재하는 총 29개의 공연예술 단체, 박물관, 그리고 문화 시설들을 자랑한다. 하지만 2007년 연구조사는 많은 공원 내방자들이 이 공원에 있는 건물들(예를 들어 예술 시설) 안에서 어떤 일이 벌어지고 있는지를 전혀 모르고 있다는 사실을 밝혀 주었다. 그들은 공원을 그냥 공원으로만 즐길 뿐이었다. 발보아파크는 사람들에게 단지 즐기거나 사교를 위한 외부 공간으로서의 연관성만을 가지고 있는 곳이었다. 건물들은 사람들의 이러한 경험과 무관한 것이었고, 그 모든 곳들은 마치 필터로 걸러진 것이나 마찬가지였다.

정보로 가득 찬 오늘날의 세상에서 살아남기 위해 사람들은 자신이 집중할 일부만을 남겨두고 나머지는 잊어버릴 수밖에 없다. 자신이 정말 잘 알고 있다고 생각하는 골목에 있는 모든 가게들을 한 번 나열해 보라. 그리고 그 목록을 들고

그 거리로 나가 보자. 내가 무엇을 놓쳤지? 저 헬스장? 저 주류점? 저 법률사무소는?

어떤 문이라도 그것을 전혀 발견하지 못하는 사람이 있기 마련이다. 내 장소를 지나가면서 보지도 못하고, 관심도 못 두고, 참여도 못하는 사람들이 언제나 존재하는 것이다. 그게 별스러운 문제가 되지는 않는다. 모든 사람에게 열리는 문을 목표로 둘 수는 없으니까 말이다.

하지만 만약 자신이 끌어들이고 싶은 사람들—회의에서 내가 언급하는 대상, 열심히 공들이고 있는 대상—이 나의 문을 보지 못하고 있다면 그것은 작은 문제가 아니다. 문을 조금 더 여는 정도로 해결이 가능한 문제가 아닌 것이다. 그 때 우리가 해야 할 일이 바로 새로 문을 만드는 것이다. 대상이 되는 집단이 가지고 있는 가치를 기반으로 하여, 그들이 가진 열쇠와 맞는 문을 말이다.

국립공원관리국National Park Service의 베티 레이드 소스킨 Betty Reid Soskin이 시도한 것이 바로 이런 일이었다. 베티는 모든 국립공원관리국을 통틀어 나이가 제일 많은 삼림경비원이며, 캘리포니아 리치몬드의 로지 더 리베터 제2차 세계대전 국내전선 국립역사공원*에서 해설을 맡고 있다. 이 공원은 미국 내의 다른 모든 공원과 마찬가지로 굉장히 많은 수의 입장객을 기록하고 있지만 여기에 들어오는 사람들의 인구 구성은 공원 밖의 세상과는 다르다. 도심지 거주민과 유색

인들이 국립공원 입장객, 자원봉사자, 그리고 직원들 중에서 차지하는 비율은 국가 평균에 미치지 못하고 있는 것이다.

베티는 자신이 아프리카계 미국인임을 자랑스럽게 생각한다. 그녀는 국립공원이 다른 유색인들에게도 방문도 하고 직업도 가질 수 있는 문을 열어둔 곳이 되도록 노력한다. 그녀에게 있어서 열쇠는 자신의 공원경비원 유니폼이다. 그것을 그녀는 리치몬드와 이스트베이 시내에서 입고 다닌다. 그녀에게는 국립공원관리국의 유니폼이 자신뿐만 아니라 다른 유색인들을 위한 선언이기도 하다. 그녀는 이렇게 말했다. "거리에서, 엘리베이터에서, 그리고 에스컬레이터에서 내 모습을 보임으로써 나는 유색인종 어린이들에게 직업 경로를 보여 주고자 합니다."

하지만 사람에게 문은 눈앞에 보일 경우에만 열쇠가 될 수 있다. 어느 저녁, 베티는 일을 끝내고 집으로 가던 중 저녁 재료를 구하기 위해 어느 식료품점에 들렀다. 그런데 다른 어떤 손님—그녀와 같은 흑인 여성—이 그녀에게, 혹시 인근의 교도소에서 일하는 사람이냐고 공손하게 물어왔다. 베티는 잠

* Rosie the Riveter World War II Home Front National Historical Park: 제2차 세계대전 당시 국내(home front)에서 군수물자를 생산하여 전쟁에 기여한 사람들을 위한 기념공원.(이 책 91쪽 참조.) 여기서 '로지 더 리베터'는 당시 캠페인 포스터에 등장하는 아이콘이다. 리벳 부착과 같은 거친 일도 마다하지 않았던, 주먹을 불끈 쥐고 알통을 드러낸 강인한 젊은 여성을 상징한다.

깐 놀랐지만, 사실은 그렇지 않고 자신이 입은 것은 공원경비
원의 유니폼이라고 말했다. 그리고 그녀는 집으로 돌아왔다.

그 당시 베티는 다른 누군가의 협소한 경험이 드러난 이
짧은 사건을 재미로 여겼고 심지어 우쭐하기도 했다. 하지만
2015년, 그녀의 마음은 그때의 일로 인해 무거웠다. 신문들은
온통 아프리카계 미국인에게 가해진 경찰의 폭력을 보도하
고 있었기 때문이었다. 그녀 스스로도 자신의 지역 안에서 공
권력의 유니폼을 입은 사람들에 대한 부정적 표현을 스트레
스가 될 정도로 자주 접하게 되었다.

베티는 여전히 그 식료품점에서 만났던 낯모르던 친구를
떠올린다. 그녀에게 국립공원관리국 유니폼은 의미가 없었
고, 그녀에게 그것은 역사와 자연으로 통하는 열쇠로 보이지
도 않았다. 그녀는 단지 자신이 알고 있는 어떤 방과 유니폼
을 연결시킬 수 있을 뿐이었는데, 그것은 바로 교정 기관이었
던 것이다. 삼림경비원이라는 것은 그녀와 아무런 연관성이
없었다. 교도소 경비원만이 연관성이 있었던 것이었다.

우리와 연관되는 것을 선택하는 것이 항상 우리 자신은 아
니다. 눈앞에 보이는 문을 선택하는 것도 언제나 우리는 아니
다. 선택은 세상의 몫이다. 개인의 의지만이 아니라 놓인 상
황에 따라 그것은 아름다울 수도, 무시무시할 수도 있다. 연
관성의 새로운 문을 열고 새로운 길을 개척하기 위해서는 베
티와 같은 운동가가 있어야 한다.

수준 끌어내리기

자신의 작업과 새로운 사람들의 연관성을 찾고자 노력하다 보면 수준을 끌어내리고 있다는 비판이 들려 올 때가 적지 않다.

작업이 손상될 정도로 단순화를 가하고 마는 경우도 있고, 복잡한 사정을 회피하거나 불편한 데이터를 어루만져 두루뭉술하게 만드는 것도, 반대의 목소리를 묵살하는 경우도 분명히 모두 있을 수 있는 일들이다. 진지한 학술 지식을 피상적인 유명세로 대치해 버리는 것도, 움직일 수 없는 증거를 우회하여 미끈거리는 합의에 안주하는 것도 불가능하지 않다.

그러나 공동체와의 연관성이란 맥락 속에서 수준을 끌어내린다는 많은 사람들의 이야기는 위의 의미와는 다르다.

어떤 기관이 수준을 낮춘다고 할 때 그것은 제공하는 콘텐츠 경험 앞에 지나치게 많은 문을 새로 설치했을 경우가 많다. 그 문들이 너무 시끄럽게 나부대거나, 겉만 번지르르 하거나, 이국적 구경거리에 불과하거나, 혹은 재미만 추구했다는 등이다. 비판자들은 예술작품에 대한 해석된 경험을 제공하면 박물관이 수준이 낮아졌다고 이야기할 것이다. 과학을 가지고 놀이를 만들면 과학의 수준을 끌어내렸다고 할 것이고, 설교를 평이한 말로 하면 예배의 수준이 낮다고 할 것이다.

이 모든 것은 수준을 끌어내리는 것이 아니다. 반대로 문을 활짝 여는 일이다. 물론 기존의 벽 위에 새로운 문을 뚫게 되면 방의 모습은 영향을 받는다. 하지만 그렇다고 방 안의 내용이 바뀌는 것은 아니다. 단지 그 안으로 들어갈 수 있는 사람이 바뀌는 것뿐이다. 내용의 구성이 조금 다르게 보일 수 있다는 점을 부인하는 것은 아니다. 문 앞의 경로가 바뀌고 도어매트에 새겨진 글귀가 바뀔 수도 있겠다. 하지만 그렇다고 내부의 내용마저 뒤틀리는 것은 아니다.

새로운 문을 만드는 일은 변화를 위한 하나의 방편이다. 그 변화는 내부의 사람들과 외부의 사람들에게 서로 다르게 느껴질 것이다. 나는 이 문제에 대해 '전통적' 접근법과 '새로운' 접근법이란 표현을 사용하기보다는 내부자와 외부자에 대해 논의하는 것이 보다 생산적일 것이라고 생각한다. 내부자들은 외부자들과 다른 눈을 가지고 있다. 내부자들은 방안의 내용에 대한 선호, 취향, 그리고 견해를 잘 발달시켜 온 사람들이다. 외부자들은 방 안의 것에 대해 미숙한 견해를 가지고 있다. 철이 지난 경험에 의존하거나 아무 정보도 못 가지고 있을 수 있는 것이다.

방 안의 사람들은 이해관계로 얽혀 있고, 서로 연결되어 있으며, 변화에 대해 아주 민감하다. 그들은 힘들게 얻은 열쇠를 꼭 쥐고 있으며 모든 새로운 입구를 마치 공사장 바라보듯 한다. 새로운 진입 경로가 생기면 방이 온통 뒤바뀔 것

같이 느끼면서 이미 존재하는 문에 대해서는 그저 무심하게 바라볼 뿐이다. 늘상 이용하던 문이기 때문이다. 그런데 왜 새로운 사람들이 내부자들과 같은 문을 이용해야만 되는가? 외부자들은 방 안의 규칙을 꼭 따라야만 할까? 왜 외부자들은 내부자들과 기나긴 시간 동안 감정이 축적된 이 방의 완벽한 상태를 존중하지 못하는 것인가?

우리는 누구나 어떤 것에 대해서만은 내부자로서 불만을 툴툴거리게 된다. 나의 경우 그것은 손 대지 않은 자연지역이다. 내가 국립공원을 좋아하는 이유는 찾아가기 힘들고, 주거 밀도가 낮고, 편의시설이 거의 없기 때문이다. 40파운드 무게의 배낭을 짊어지고 접근하기 어려운 외진 등산로를 등반하는 것이야말로 나에겐 완벽한 휴가 계획이 된다. 그것은 출입 허가, 지도, 신체적 능력, 장비 등등 끝없이 많은 진입 장벽들로 가로막힌 활동이다. 대부분의 사람들을 회피하게 만드는 장벽이다. 하지만 그 이유 때문에라도 나는 오히려 그것이 더 좋다.

이런 방식의 국립공원의 체험이 공원을 찾아올 대부분의 사람들과도 연관된 것일까? 그렇지는 않다. 그렇기에 공원들도 더 쉽게 접근이 가능하도록 엄청난 노력을 기울인다. 자연으로 향한 새로운 문을 열기 위한 노력이다. 옐로스톤과 같이 거대한 규모의 유명한 국립공원들은 사람들로 가득하다. 그곳에는 넓고 순탄한 도로가 깔려 있고, 앉아서 쉴 만한 벤치

가 많다. 읽기 쉬운 표지판, 아이스크림과 같은 먹거리, 그리고 구입할 만한 기념품들이 많이 구비되어 있다.

이런 공원들은 나를 돌아버리게 만든다. 그들이 뭔가를 잘못하고 있어서가 아니다. 단지 나는 국립공원에 관한 한 나 스스로가 내부자라고 생각하는 것이다. 나는 마음속 깊이 묻어 둔 나만의 열쇠를 가지고 있다. 나는 공원이 어때야 하는가에 대한 생각을 지키고 싶고, 나에게 그럴 자격이 있다고 여기는 것이다.

내가 내부자의 자격을 이야기하는 것은 물론 우스운 일일 것이다. 전체 국립공원 면적 중 1%도 되지 않는 지역에 존재하는 군중과 팝콘 따위가 내 경험을 제한할 리는 없기 때문이다. 나에게는 옐로스톤이 꼭 필요한 것도 아니다. 평생 다오를 수도 없을 외진 곳의 멋진 산들이 있는 것이다. 심지어 옐로스톤이라고 해도 거의 대부분 구역은 야생 상태로 남아 있다. 그러나 나와 같은 방식으로 참여하기를 바라지 않는 사람들에게는 옐로스톤에 있는, 사람이 북적이고 시설이 갖추어진 구역들이 꼭 필요하고 유용할 것이다. 그 덕분에 어떤 사람들은 자신의 외지 적응력을 조금 더 넓혀 보고 싶다는 생각을 가지게 될 수도 있고, 나처럼 다져지지 않은 길로 기꺼이 발을 내딛게 될 수도 있을 것이다.

국립공원들이 더 많은 사람들과 연관성을 가지려고 기울이는 노력은 나쁜 것이 아니다. 그렇게 함으로써 야생 생태계

와 지역을 보호하는 데 도움이 되기 때문이다. 사람들은 우리가 살고 있는 땅과 더욱 잘 연결될 수 있고, 모두를 위한 야생성 보호의 가치를 정착시키는 데 도움이 될 것이다. 국립공원은 모든 사람의 것이며, 나를 비롯한 배낭 등산객이 전유하거나 독점할 수 없는 것이다. 그것은 모든 미국인들의 것이고 매년 여름마다 나들이에 나서는 수백만 캠핑족들의 것이다. 이들 모두는 하나의 거대한 공중이며, 그들은 편의와 접근성을 누릴 권리를 가지고 있다.

그렇게 나는 알고 있다. 하지만 옐로스톤에 들어설 때면 언제나 잘 포장된 도로를 보면서, 어쩔 수 없이 저건 저래선 안 되는데, 저렇게 '수준을 낮춰서'야 야생이 파괴되고 말텐데 하는 반응을 느끼게 된다.

어떻게 감히, 나의 온전히 '자연 속' 장소로서의 공원 체험이 휠체어 이용자들의 접근로보다 더 중요한 것이라고 주장할 수 있을까? 국립공원의 사용자들 중 엘리트에 속하는 나는 지도에서부터 삼림경비대, 그리고 잘 관리되고 있는 오지 등산로까지 수없이 많은 자원을 마음껏 누릴 수 있다. 마찬가지로 공원 방문자들 중 훨씬 큰 비중을 차지하는 옐로스톤 방문자 부류들도 훌륭한 시설을 누릴 권리가 있을 것이다. 나는 말하자면 보호론자 편에 선 내부자로서, 내가 소중히 품고 있는 공원에 대한 환상이 파괴될 때 업보와 같은 고통을 느끼는 한 사람일 뿐이다.

나는 그렇듯 옐로스톤 주차장에서 내 주위를 스쳐 지나간 수천 명의 사람들을 떠올리면 불쾌감과 혐오감을 느낀다. 하지만 나는 그들과 나를 동일시하고 동시에 그 속에서 희망이나 흥분도 느끼게 된다. 중요한 것은 그들이 이곳에 찾아왔다는 사실이다. 그들은 꼭 국립공원에 와야 한다는 이유를 가지고 있지는 않겠지만 가치에 대한 믿음을 가지고 여기에 찾아온 사람들이다. 수천 마일을 운전해서 찾아온 그들에게는 순탄한 길에서 휠체어와 유모차를 굴리고 다닐 권리도, 간헐천 옆에서 아이스크림을 즐길 권리도 어엿이 존재한다. 그들은 자신에게 맞는 문을 누릴 권리를 가지고 있으며, 그것을 수준을 끌어내리는 일이라 할 수는 없다.

이 방은 누구의 것일까?

아이를 낳고 얼마 안 되었을 무렵, 나는 어느 레즈비언 활동가와 점심을 함께한 적이 있다. 그녀에게 나는 아이 돌보기를 힙hip하게 하기 위한, 산타크루즈에서 가장 유명한 비밀의 방법을 전해 들었다. 엘크 산장Elk's Lodge이 바로 그곳이었다.

내가 알기론 엘크 산장은 과하게 목판들로 뒤덮인 언덕 위의 괴상한 건물이었다. 줄여서 엘크스, 공식 명칭은 엘크스자선보호대The Benevolent and Protective Order of Elks라고 하는 이들은 선의의 실천을 위해 1868년 창시된 프래터니티* 모임이었다. 이들은 100년이 넘도록 백인 남성만을 가입시켜 오다가 1990년대 중반이 되어서야 여성과 유색인들에게도 회원권리를 부여하기 시작했고, 그럼에도 불구하고 엘크 산장은 여전히 백인, 남성, 노인들의 집합소로 남아 있었다.

그런데 웃기는 일이 산타크루즈에 있는 이 824번 엘크 산장에서 벌어졌다. 2015년, 엘크 산장은 어린 자녀가 있는 성소수자LGBT 부모들의 천국으로 변한 것이다. 언뜻 이해되지는 않았다. 나는 엘크 산장이 바에 모인 노인네들의 커뮤니티

* fraternity: 남성 사교 클럽으로, 흔히 의리 혹은 연대감을 중심 가치로 내세움.

라고만 생각해 왔기 때문이었다. 그러자 친구는 설명해 주었다. 그게 다 풀장 하나 때문이었다.

산타크루즈에 있는 유일한 공립 수영장은 2008년부터 4년간 불황으로 문을 닫게 되었다. 이 불황기 동안, 창의적인 몇몇 가족들은 물속에 뛰어들기 위한 다른 장소를 찾아 나섰다. 그들의 눈에 들어온 것이 엘크 산장의 훌륭한 풀장과 거기에 더해 싼 값의 음료와 바비큐였다. 그래서 그들 몇몇은 기존 회원의 도움을 받아, 주님을 믿고 공산주의와 맞서 싸우겠다는 맹세를 거친 뒤 그곳에 발을 들여놓게 되었다. 그렇게 시간이 흐르면서, 그들은 산장에서 지배 세력이 되어 주도권을 키워갔고 커뮤니티 참여 활동에 더 적극적으로 나서게 되었다. 그들이 방 안으로 깊숙이 들어가는 과정 중에는 문제도 없지 않았다. 엘크의 고참 어르신 회원들은 주중에 주간 이사회를 여는 전통을 고집했고, 때문에 신참자들이 온전히 참여하기는 쉽지 않았다. 그런 점에도 불구하고, 노인들이 모인 술집이었던 이곳은 젊은 가족들이 모이는 커뮤니티센터로 커나갔고 이 흐름을 주도한 것은 20년 전에만 해도 엘크 회원들로부터 기피 대상이고 배제 대상이었을 일군의 레즈비언들이었다.

이 이야기는 적어도 두 가지 방식으로 해석될 수 있겠다. 이 이야기는 새로운 이유의 등장으로 인해 오래된 방이 연관성을 확대하게 된 사례라고 보아야 할까, 아니면 누군가가 신

성시하던 공간이 변화를 겪으며 반대자를 포용하게 된 사례라고 보아야 할까?

무언가를 연관성 있게 만들고자 시도하는 상황이라면 그어느 곳이라 해도 새로운 사람들에게 또는 더 많은 사람들과의 연관성을 확대하려는 시도라고 보아야 할 것이다. 그 시도가 완전히 새로운 시도가 아닌 이상, 그것을 무에서 출발하는 것이라고 볼 수는 없겠다. 그것은 이미 누군가에겐 연관성을 가지고 있다. 이미 엘크스가 존재해 왔고, 오페라를 좋아하는 사람들이 존재해 왔다. 이들은 이미 내부자이다.

우리 모두에게는 자신만의 옐로스톤이 있다. 그것은 변화로부터 내가 지켜냈으면 하는 내부자의 공간이다. 자신이 마음속으로 간직하고 있는 내부자를 잠시 떠올려 보자. 현재의 모습 그대로 사랑하는 무언가를 생각해 보자. 그것은 어느 식당이 될 수도, 소설 속 주인공이 될 수도 있고, 어떤 예술 형식이나 공원이 될 수도 있겠다. 그런 다음 누군가가, "우리는 X와 새로운 사람들과의 연관성을 만들어 보겠습니다. 우리는 어떤 변화를 만들어내고 새로운 사람들에게 개방해 보고자 합니다. 우리는 더 포용성을 키워야 합니다."라고 공공연하게 외친다고 상상해 보자.

만약 내가 내부에 있는 상황이라면 이런 것이 포용의 표현으로 들리지는 않을 것이다. 위협적으로 들리고, 자신이 소중하게 여기던 무엇이 대중적 소비를 위해 불순해지는 것으

로 들릴 것이다. 내부자들은 보통 어떤 대상의 총체를 파악하고 있다. (또는, 자신만의 총체로 구성하고 있다.) 그들은 그 대상이 무엇이거나 무엇이 아닌지에 관한 명확한 설명을 가지고 있다. 그래서 뭔가 새로움을 추구한다고 해도 그것을 더하기라고 생각할 수는 없을 것이다. 오히려 원래의 무언가에서 벗어나는 것으로만 느껴지는 것이다. 서비스에 물을 타는 것 같고, 가치를 왜곡하는 것 같다. 그런 전환은 손실이지 결코 이득이 될 수는 없을 것 같다.

외부자들의 시각은 그렇지 않다. 그들의 눈에는 내부자들에게 보이는 변화가 보이지 않는다. 그들에게 연관성은 완전히 새로운 문이고 밖으로 내민 손처럼 여겨진다. 처음에 새로운 누군가와 연관성을 가지는 것이 전체 중에서 작은 한 부분에 불과하다고 해도 문제가 없다. 새로운 관심에 호소하는 전시, 올드페이스풀* 주위에 설치된 포장 관람로, 엘크 산장에 있는 풀장과 같은 것들이다. 지금까지 그 총체는 전혀 연관성을 가지고 있지 않았기에 조금이라도 그 일부가 연관성을 나누게 된다면 외부자들에게는 의미 있는 소득이 될 것이다. 외부자들은 방 전체가 자신의 상상대로 새로 구비되기를 기대하는 것이 아니다. 그들이 소박하게 원하는 것은 자신의 경험이 반영되고, 확장되고, 전환됨으로써 새로운 관계가 형

* Old Faithful: 요세미티에 있는 간헐천.

성되는 일이다.

자신의 기관을 둘러보다가 '저건 너무 심한데, 저렇게 해서는 안 되는데'라는 생각이 떠오른다면 스스로에게 왜 그런가를 질문해 볼 필요가 있다. 어떤 대상이 아무리 색다르고 강력하다 해도, 그것이 프로그램에 추가됨으로 인해 기관의 다른 모든 측면들까지 훼손되는 일은 드물다. 물론 그것은 내가 품고 있던 기관에 대한 생각을 훼손할 수는 있겠지만, 그것 때문에 정말로 총체가 전반적으로 훼손당하고 있는지는 꼭 한 번 더 반문해 보아야 한다. 방 안은 여전히 보존되고 있는가? 내가 계속해 그 안에 있어도 좋은가? 이런 것이야말로 중요한 문제이다.

연관성을 추구하기 위해 우리는 열린 마음의 내부자를 길러야 한다. 새로운 사람들을 열렬히 환영할 수 있는 내부자, 새로운 경험을 기뻐할 수 있는 내부자 말이다. 내부자가 외부자에게 줄 수 있는 가장 좋은 선물은 그들이 새로운 문을 만들 수 있도록 하는 도움이다. "나는 당신이, 나의 목적이 아니라 당신의 목적으로 인해 여기에 왔으면 합니다. 당신이 이 방 안에서 뭔가 가치를 발견하리라고 기대했던 사실이 매우 기쁩니다. 그것에 다가갈 수 있도록 제가 돕겠습니다" 하고 말할 수 있어야 한다.

방 안의 사람들

외부자와 접촉하고자 노력한다면 꼭 필요한 것은 내부자들의 열린 마음이다. 외부자들이 만나는 나의 작업은 방 안의 내용물 자체에 관한 것일 뿐 아니라 방 안의 사람들에 대한 경험이기도 하다.

방 안의 사람들은 근본적으로 경험을 변화시킬 수는 없다. 그들은 걸려 있는 작품도 새로운 음악도 만들어내지 않는다. 그들로 인해 바뀌는 것은 방 안에 있는 그 작품, 그 음악을 보거나 듣는 사람들이다. 그 점 때문에 그들은 방 안에서 이루어지는 경험에, 그리고 누가 새로 들어올 수 있을지에 대해 크나큰 영향력을 발휘하게 된다.

파티를 상상해 보자. 음식이 있고, 음악이 있고, 또 웃음소리가 있다. 그런 것이 파티가 진행되는 방이다. 그러나 방 안 모든 사람이 검정색 넥타이를 착용하고 있다면 파티는 전혀 다르게 느껴질 것이다. 모든 사람이 여덟 살인 경우, 또는 모든 사람이 인도 남부인들인 경우에도 마찬가지이다. 이미 안에 들어와 있는 사람들은 신참자의 경험에 눈에 띄는 영향을 가하는 것이다.

전문가들은 방 안의 사람들이 느끼는 경험에 대한 영향 요인을 간과하는 경우가 많다. 내용에만 치중하는 것이다. 작

품, 이야기, 그리고 공원 따위이다. 그렇게 할 수밖에 없는 것은 우리가 방 안에 있는 사람들이기 때문이다. 모두가 우리와 비슷한 외모이기 때문이다.

백인 박물관 전문가들에게는 박물관이 '백인'의 공간으로 느껴지지는 않을 것이다. 백인이라는 성질이 도드라지지 않기 때문이다. 그들은 박물관을 예술, 역사, 혹은 과학의 공간이라고 생각할 뿐, 백인이라는 성질을 가진 공간으로 생각하지는 않는다. 하지만 박물관에 누군가가 처음으로 갔는데 자신을 제외한 모두가 전부 백인이라면 그 사람에겐 그 점이 눈으로 확인될 것이다. 그는 그 점에 신경이 쓰일 수도 있고 아닐 수도 있겠다. 하지만 차이는 눈으로 보인다. 그는 이렇게 생각하게 된다. 아, 그러니까 이 방의 사람들은 이런 사람들이로구나.

많은 외부자들에게 이러한 깨달음은 입장을 가로막는 큰 장벽이 될 수 있다.

2014년 휘트니 박물관의 재개관식에 참여한 미셸 오바마는 이렇게 말했다. "이 나라의 정말 많은 어린이들은 박물관, 콘서트홀, 기타 여러 문화센터와 같은 공간을 보면서 스스로 이렇게 생각하게 됩니다. 좋아, 그러니까 이 장소는 날 위한 곳은 아니네. 나랑 비슷한 모습의 사람이나 우리 동네에서 온 사람들의 장소가 아니군. 이것이 현실입니다. 확실히 말하지만, 여기서 1마일도 안 되는 거리에는 이 박물관에서 자신이

환영받을 것이라고는 꿈도 꾸지 못하는 어린이들이 분명히 오늘도 수없이 많이 살고 있을 것입니다.

시카고의 남부 지역에서 자란 저 역시도 그런 어린이들 중 한 명이었습니다. 그래서 나도 이곳과 같은 공간에 속하지 못하는 느낌이 어떤 것인지를 잘 압니다. 그리고 오늘, 퍼스트레이디로서의 저는 그런 감정이 얼마나 많은 우리 사회의 어린이들에게 자신의 한계를 절감하게 하는지 압니다."

퍼스트레이디라는 인물, 이 나라에서 엄청난 권위와 위상에 오른 사람마저 이렇게 외부자로서의 경험을 힘주어 말할 수 있다면, 누구라도 이 사실에 쉽게 공감할 수 있을 것이다. 이 문제는 인종에만 국한되지 않는다. 우리는 외부자였던 경험을 누구나 가지고 있다. 그것은 어떤 특정 부류의 사람들로만 가득 찬 낯선 방에 들어섰을 때, 특히 그곳의 사람들과 자신의 정체성이 다를 때 언제나 찾아오는 판단이다. 우리는 이 헬스장이 멋있게 생긴 사람만 오는 곳임을 알아차린다. 교향악을 들으러 오는 사람은 늙은이들뿐이고, 실험실에서는 나혼자만 여성이라는 것을 안다.

그런 공간에 들어설 때 우리는 판단을 하게 된다. 이게 나와 연관된 곳일까? 여기서 나와 같은 사람을 찾을 수 있을까? 나의 모습을 찾을 수 있을까? 그게 아니라면, 내가 여기서 나만의 자리를 찾으려는 노력이 가치가 있는 걸까?

외부로 나가기

이 책에 실린 대부분의 이야기는 우리가 제공하는 경험의 속살을 어떻게 바꿀 수 있나에 관한 것이다. 어떻게 하면 더 많은 문을 설치할 수 있을까? 어떻게 하면 우리는 새로운 참여자들과 함께 이 방을 더욱 그들과 연관된 곳으로 변화시켜 나갈 수 있을까?

그런데, 방안에 있는 그 모든 것들은 연관성을 높이기 위한 직접적인 방법들과는 크게 관련이 없다. 가장 직접적인 방법은 개인적으로, 또 기관의 차원에서 밖으로 나가 보는 것, 다른 방과 그곳의 사람들에 대해 학습하는 것이다.

외부로 나가 보는 일은 외부자가 겪는 어려움에 공감하는 데 도움이 된다. 그렇게 함으로써 우리는 다른 이들이 그들 자신의 경험을 향한 문을 어떻게 마련하고 있는지 알 수 있게 된다. 어떤 특정 커뮤니티를 위한 문을 만들고 싶다면, 가장 좋은 방법은 그 커뮤니티가 가장 즐겁게, 그리고 자발적으로 사용하는 문이 어느 것인지를 그들의 입장에서 알아보면 된다. 나 자신의 구역 속에서 우리는 그들이 무엇과 연관성을 가지고 있는지 잘 알아볼 수가 없다. 그들의 영역에 들어가 보아야만 된다.

물론 그렇게 하려면 우리는 그들의 세상으로 통하는 문을

찾아야 한다. 가능하다면 그 커뮤니티에서 신뢰를 얻고 있는 지도자를 찾아 자문을 받는 방법도 있다. 그 커뮤니티 행사에 자원봉사로 참여할 길을 찾아볼 수도 있겠다. 또는, 아예 참여관찰자*가 되어 그곳에 들어가 직접적인 경험을 통해 배우는 방법도 있다.

참여관찰자가 되어 본다면 외부자가 되기가 얼마나 불편한 감정인지를 제일 먼저 배울 것이다. 그런 불편함은 감수해야 한다. 그렇게 함으로써 공감이 쌓이기 때문이다. 건축가들은 '문지방 공포threshold fear'라는 것을 말하기도 하는데, 그것은 어떤 종류의 건물에 들어설 때 사람들이 느끼는 불편함을 뜻한다. 은행, 도서관, 혹은 타투tattoo 스튜디오에 처음 들어설 때 내가 어떤 기분이었는지를 생각해 보자. 이 모두는 제각각의 문지방을 가지고 있다. 그때마다 우리는 상이한 환경, 상이한 문화, 상이한 방 안에 들어서는 것이다. 문지방의 경험은 엄밀히 생각하면 건축만으로 인한 것은 아니다. 여기에는 어떤 사람이 눈앞에 보이는가(경호원? 나와 같은 사람들?), 그리고 방 안의 에너지가 어떠한가의 영향도 있다. 북적이는 가게의 문지방을 넘어 들어갈 때와 손님이라곤 나 혼자뿐인 곳에 들어갈 때는 느낌이 무척 다르다.

* participant-observer: 문화인류학적 조사 기법으로, 조사하고자 하는 커뮤니티의 활동 속에 실제로 참여하여 내부자로 동화되어 조사하는 방식.

낯선 문을 지날 때 누구나 무조건 '공포'를 느낀다는 것은 아니지만 어느 정도의 불편함은 일반적으로 느낄 수 있는 감정이다. 자신이 방 안에 속할 수 있을지가 파악되기 전까지 우리는 방어적 태도를 취한다. 방 안 사람들의 행동을 의도적이든 무의식적이든 따라하면서 더 잘 섞여 보려고 하거나, 때론 걸음을 한껏 거들먹거려 보거나 목소리를 내리깔 수도 있겠다. 방어 태세를 취하는 것이다.

그러다 다행히 나를 환대하는 누군가를 만난다. 내가 제일 좋아하는 노래가 스피커에서 나오거나, 나와 닮은 사람을 발견한다. 그제서야 나는 긴장을 풀게 된다. 이 방 안에도 나를 위한 공간이 있었음을 느끼기 시작하는 것이다.

많은 내부자들, 특히 전문가의 경우, 박물관, 극장, 사원, 아니면 공원과 같은 곳에 문지방 공포와 같은 것이 있다는 사실 자체를 잘 믿지 못한다. 어떻게 박물관을 들어오는 일이 위축되거나 실제로 무서울 수 있다는 말인가? 그게 어떻게 두렵거나 혼란스럽단 말이지? 그런 공포심을 우리는 잘 헤아리지 못하며 그래서 우리는 그것을 그냥 과소평가하기도 하고 무시하기도 한다.

무시하기를 넘어서 보자. 시도를 해보자. 자신을 불편하게 하는 기관, 스스로의 의지로는 결코 가보지 않을 장소로 가보자. 복싱 체육관이나 상상을 초월하는 문화를 가진 바에 방문해 보자. 자신과 다른 종교의 예배당에 가보자. 들어서자마자

되돌아 뛰쳐 나오고 싶을 것 같은 장소를 찾아가 보자.

그곳을 혼자 가보라. 거기서 내가 보기에 무엇이 이해가 되고 안 되는지를 찾아보라. 나를 소심하게 하는 것이 무엇이고 편안하게 하는 것이 무엇인지를 성찰해 보라. 내가 안전한 진입 지점이라고 여기고 다가가게 되는 사람, 장소, 또는 경험이 무엇인지 알아보라.

그런 바나 모스크에 들어서기를 꺼리는 자기 자신을 발견했다면, 나만 그러한 것은 아니다. 그렇기에 수많은 우리는 오로지 자신의 레인 안에서만, 내가 익숙한 구역에서만 수영을 하는 것이다. 우리는 나와 연관성이 있다고 하더라도 지나친 스트레스, 노력, 그리고 불확실성을 유발하는 것이라면 그곳을 구태여 찾아가지는 않는다. 내가 어느 커뮤니티에 들어갈 때 그런 기분이라면 그 커뮤니티의 사람들도 똑같은 기분을 나의 장소에 왔을 때 느낄 것이다. 그렇게 마음이 열린 내부자가 되는 첫 걸음은 외부인에 대해, 그리고 그들의 경험에 대해 공감을 가지는 것이 된다.

내부의 외부자

방 안의 모든 사람들 중에는 어떻게든 안으로 들어올 수 있었던 외부의 인물이 존재하기 마련이다. 그들은 방 안의 다른 사람들과 생긴 모습이 다르지만 그들이 방의 내용에 대해 품고 있는 열정만큼은 누구와도 다르지 않다.

미국내에서 최고령의 삼림경비원인 베티 레이드 소스킨을 기억하는가? 베티는 2003년 국립공원관리국와 처음 인연을 맺게 되었다. 캘리포니아 리치몬드 시의 새로운 공원을 계획하기 위한 준비위원으로 위촉된 것이었다. 리치몬드는 제2차 세계대전 당시의 많은 건물들이 온전히 남아 있는 곳으로 유명하다. 전쟁 당시 이곳은 수많은 참전함이 건조된 조선소 지역이었다. 새로운 공원은 제2차 세계대전의 국내전선에서 이루어졌던 노력, 특히 이 지역에서 일한 수많은 '로지 더 리베터'들을 기념하기 위한 목적이었다.

준비위원회는 그저 형식에 불과할 수도 있었지만 베티는 이를 진지하게 받아들였다. 리치몬드 조선소는 자신과 깊은 연관성이 있기 때문이었다. 그녀는 자신 스스로가 20대였던 제2차 세계대전 당시 그곳에서 일했다. 하지만 그녀는 로지가 아니었다.

베티는 준비위원회에 나가서 공손하지만 단호하게, 로지

더 리베터는 백인 여성의 이야기라고 지적했다. 백인 여성이 앞치마를 내려놓고 용접봉을 손에 들었던 사실은 베티와 같은 사람과는 그다지 공통점이 없었다. 그녀는 이미 여러 세대에 걸쳐 그래 왔듯 흑인 여성 노동자의 후예였고 리치몬드 국내전선에서 역시 인종이 분리된 조합 작업장에서 일했기 때문이었다. 한 술 더 떠서, 리치몬드는 제2차 세계대전을 계기로 수만 명의 아프리카계 미국인의 유입이 일어나게 된 주류 대 소수 차별의 도시로, 이 공원이 표방하는 설화는 백인을 위주로 세탁된 역사였다. 제2차 세계대전 당시의 수많은 성인들이 그러했듯, 아프리카계 미국인들은 자신의 가족의 터전을 버리고 자신의 삶을 바꿈으로써 연합군의 승리에 기여했다. 만약 새로 열릴 공원이 오로지 로지 더 리베터와 백인 중심 역사만을 조명하게 된다면 승전에 혁혁히 기여했던 이 지역의 아프리카계 미국인들이 소외당하게 되리라는 것이 베티의 우려였다.

베티는 공원 준비위원회라는 방에 공식적으로 초대된 사람이었다. 그러나 그 자리에서 그녀는 자신의 소리를 목청껏 내놓았다. 그녀는 자신과 자신의 신념이 차지할 자리를 마침내 마련한 것이다. 준비위원회에 참여한 사실에 동력을 얻어, 베티는 한 걸음 더 나아갔다. 공원이 개장된 후 해설 경비원이 되어 85세라는 나이에 국립공원관리국 유니폼을 처음 착용하게 된 것이다. 오늘날 그녀는 자신의 이야기를 공원 방문

자들에게 들려주고 있으며 제2차 세계대전 당시 세계를 구하기 위해 자신과 수많은 유색 작업자들이 감내한 역할을 당당히 표현하고 있다.

베티 레이드 소스킨은 국립공원관리국에서 내부의 외부인이 되었다. 내부자들은 내부의 외부인을 영입함으로써 그의 커뮤니티를 대변하도록 하는 일이 많다. 자신이 어떤 회의에서 한 명뿐인 아시아인이거나 한 명뿐인 십대 청소년이라면 사람들은 나에게 내 경험을 들려 달라고 요청할 것이다. 나는 마치 방으로 파견된 대사인 것처럼 나와 같은 사람들을 위한 문을 고안해내도록 요청받는 것이다.

베티 레이드 소스킨이 그러하듯, 내부의 외부인 중에는 이런 도전을 품위 있게, 그리고 열정을 담아 기꺼이 받아들이는 경우가 많다. 하지만 모두가 베티와 같지는 않다. 이중적 인식을 계속해 유지하는 일은 혼란스러운 일이다. 내부의 외부인들은 전학 온 학생과 같다. 그들은 방 안에 있고 거기에 계속 머물러 있기를 원한다. 하지만 그들은 그곳의 언어를 완벽히 구사하지 못한다. 그들이 가지고 있는 과거의 경험도 다르다. 그들은 다른 세계에서 온 사람들이다.

내부의 외부자들은 홀로인 경우가 많다. 전체 임직원들 중 한 명뿐인 유색인이라던가, 진보성향 직원들 중 혼자만 보수성향이라던가, 방 안에 있는 유일한 예술 창작자인 것이다. 그들은 의도했든 아니든 편견에 사로잡혀 있을 수도 있고 외

틀이가 될 수도 있다. 그렇게 내부의 외부자가 외톨이가 되면 그들의 목소리가 힘을 얻기는 더욱 더 어려워진다. 스스로 선택한 방이지만 그곳에 대해 그들은 의심을 품게 되거나 소외감을 느끼기도 쉽다.

베티는 강한 믿음을 가진 리더이지만 그녀 역시 그러한 소외감을 경험한다. 그녀가 공원 경비원 또는 해설의 달인이라고 칭송될 때면 그녀는 이렇게 그 점을 바로잡는다. "나는 진실을 이야기하는 사람입니다. 그것을 지금은 해설자라고 부르고 있으니 나도 그런가보다 합니다. 하지만 해설할 내용을 정식으로 교육받은 일도 없습니다."

나는 대학에 입학하면서 내부의 외부자가 되었다. 공과대학인 우스터폴리테크닉 대학WPI의 전자공학부에서 나는 혼자만 여성이었다. 전자공학부 전체의 학생들 중 여성 비중은 1%에 불과하다.

나는 학교도 좋아했고 교수들(남성들)도 좋아했다. 남자건 여자건 친구도 만났다. 창의와 실험 정신도 사랑했다. 하지만 거대한 강의실에서, 건너편 줄에 앉은 사람이 모두 남자인 것을 보게 될 때의 기분에 대해서는 조금도 익숙해질 수 없었다. 나는 어디에 있지? 다른 여자들은 다 어디에 있지?

나는 내가 속하게 된 새로운 방을 사랑한 외부인이었다. 하지만 그렇다고 해서 내가 어떻게 그곳에 이르게 되었는지, 또 내가 왜 다른 여성과 다른 모습이 되었는지를 알지는 못

했다. 나는 입학 예정자나 그 가족들을 대상으로 하는 전자공학부 건물 투어도 진행했다. 모든 학생은 남자였고, 나는 이런 식으로 그들에게 호소를 담아 이야기하곤 했다. "누이들에게, 그리고 여자 친구들에게도 전해 주세요. 여기가 그들에게도 좋은 곳이라고 말이죠."

나는 이론상 공학부의 여학생 대표였다. 어느 정도 나 역시 그런 대표자가 되었음에 신이 나기도 했다. 그렇지만 나는 여학생들을 모집하는 일에는 소질이 없었다. 그것은 내가 할 역할도 아니었거니와 그걸 해낼 방법도 나는 알 수 없었다. 나는 어린 여자와 대화를 해볼 기회도 없었다. 그들은 학교에 투어를 오는 일조차 없었기 때문이었다. 그래서 나는 전자공학부가 나에게 어떻게 연관성이 있는지를 공유할 곳도 없었다. 입학 면접에서는 내가 어떻게 흥미를 느끼게 되었냐고 묻는 사람도 없었고 WPI가 나와 연관되게 된 이유가 무엇인지를 떠보는 사람도 없었다. 내가 아는 것은 그냥 그렇다는 사실 뿐이다.

베티 레이드 소스킨은 자신이 초청된 문, 즉 공원 준비위원회가 무엇인지를 알았다. 그러나 많은 내부의 외부자들은 자신이 어떻게 방 안에 오게 되었는지 그 문을 정확히 되짚어보기 어렵다. 자신이 어떻게 들어오게 되었는지를 내부의 외부자들은 파악할 수 없다. 어떻게 그들을 환영하고, 그들의 목소리를 듣고, 지지를 보낼 것이며, 어떻게 하면 자신의 방

이 더 많은 외부자들과 더 큰 연관성을 가질 수 있을지를 학습하는 일은 내부자들이 반드시 해내야 할 역할이다.

외부자들 소외시키기

외부자의 목소리를 계속해 듣지 않는 기관에게는 어떤 일이 일어날까? 가장 나쁜 사례는, 걸어 들어올 외부자를 위해 내부에서 그 사람의 입장을 고려한 환영 준비를 전혀 갖추지 못하는 경우이다.

박사과정생인 포시아 무어Porchia Moore는 이런 일을 직접 당했다. 그녀는 어느 학회 일정의 일환으로 남부 여러 주에서 모인 스물다섯 명의 박물관 전문가들과 함께 버스 투어를 하고 있었고, 어느 역사 저택 박물관을 방문하게 되었다. 그들은 우르르 어느 작은 방으로 몰려 들어갔고, 그곳에는 고급 직물들, 등받이가 높은 의자들, 그리고 상단에 대리석 장식이 된 벽난로와 그 위에는 남북전쟁 시기의 회화 작품 등이 있었다. 그때 갑자기 묘한 일이 일어났다.

투어 해설자는 잠깐 서론을 설명하고 나서 돌아서서, 방 안에 있던 유일한 흑인 여성인 포시아를 바라보며 손가락으로 가리켰다. 그는 이름을 물어보며 이제 걱정하지 않아도 된다고 말했다. 그녀 및 다른 흑인들 모두를 위해 '좋은 결과'로 끝났기 때문이라고 했다. 실제로 그는, 좋은 결과로 끝났다는 사실을 더욱 과장하기 위해 투어의 마지막 부분에서 포시아에게 깃발을 쥐고 흔들게 했다. 전쟁이 끝나고 노예제도가 종

97

식되었음을 의미하는 것이었다. 투어가 진행되는 내내, 이 해설자는 거의 말끝마다 포시아를 지적하거나 언급하면서 노예제도를 환기시켰다. 가정에서 노예로 일하던, 그곳에 행복하게 잘 적응한 '마미'들을 설명할 때 그는 "포시아, 이건 당신이 좋아할 것 같네요"라는 이야기까지 했다. 포시아는 그가 사람들에게 자신 주위로 모이라고 할 때마다 조금씩 뒷걸음치게 됐고, 나중에는 거의 다른 방에 있게 되었다.

결국, 이런 어처구니없는 이런 상황이 일어나게 되자, 포시아의 일행 중 한 명은 갑자기 투어를 그만두고 나갔다. 화를 내는 사람도 있었고, 당혹스러워 하는 사람도 있었다. 이런 사태를 어떻게 받아들여야 할지 어리둥절한 사람도 있었다.

그것은 어떤 사태였을까? 해설자는 진심을 다해 이 투어가 포시아와 연관성이 있게 되기를 바라며 노력했을 것이다. 하지만 그는 포시아가 아닌 자신의 입장에서 그렇게 했다. 그는 자신이 이해하는 흑인성을 그녀가 연기하도록 강제했으며 그것이 그녀의 경험과 어떻게 연관되어야 좋을지를 놓쳐버렸다. 그가 저지른 일은 단순히 이것이 그녀를 위한 문이 아니라고 말한 것만이 아니다. 그녀를 문 밖으로 등 떠밀어 내보낸 것이다.

포시아의 경험은 매우 극단적이다. 하지만 그런 일들이 실제로 일어난다. 매일 외부자들에게 항상 일어나는 일이다. 만

약 이런 일이 나에게 일어났다면 나는 과연 그 방으로, 또는 그와 비슷한 곳으로 다시 갈 용기가 생길까?

외부자를 초대할 때는 그것이 무엇이건 그들의 관점에서 초청이 이루어져야 한다. 우리의 관점이 아니다. 열쇠는 그들의 열쇠이고, 문은 그들의 문이다. 그들은 우리에게 참여함으로써 보답을 한 것이고 따라서 그들은 우리의 관심과 존중을 받을 권리가 있다. 그것을 위해 필요한 새로운 작업, 대화, 그리고 연결의 기술이 학습을 요하는 것이더라도 말이다. 그들과 새로운 의미를 열어가려는 것은 바로 우리다. 그리고 우리는 기꺼이 그것이 가능하게끔 노력해야 한다.

그것은 손님맞이처럼 되어서는 안 된다. 방안의 모든 사람들을 온전한 인격으로, 합당한 품위를 갖추어 대해야 한다.

외부자 안내원

내부자들이 새로운 커뮤니티에 대해 더 알고 싶다면 가장 효과적인 방법은 안내원을 통하는 것이다. 잘 되는 투어가 모두 그러하듯, 안내원은 단순히 입장권을 나누어 주는 사람이 아니다. 그들은 투어를 진행하면서 관례나 문화, 비밀과 역사를 알아갈 수 있게 돕는다.

이런 안내원은 많은 기관에서 다양한 임원, 직원, 또는 커뮤니티 고문과 같은 형태를 띠게 된다.

어떤 특정 커뮤니티와 긴 시간을 두고 연관성에 투자하려는 생각을 가지고 있다면, 결국 그 커뮤니티에 속한 임원이나 직원을 영입하는 것이 필수적이다. 그들은 우리 기관을 변화로 이끌어 줄 수 있는 사람들이다.

하지만 새로운 커뮤니티와 새로이 시작하거나 그들에 대해 알아보려는 것이 목적이라면 커뮤니티 자문단의 구성이 더 효과적인 길이 될 것이다. 커뮤니티 자문단은 안내원의 모임이라고 할 수 있다. 하나의 커뮤니티로부터, 혹은 여러 곳으로부터 구성할 수도 있다. 이들은 우리가 만든 방의 어떤 부분이 가장 큰 장점이고, 어떤 문제가 있으며, 새로운 문의 어떤 부분이 어떤 방식으로 사람들을 유인하고 있는지를 알려준다. 이는 한 차례의 포커스 그룹focus group 세션처럼 실시

될 수도 있고 안내원의 코호트 집단*처럼 수개월 또는 수년간 지속될 수도 있다.

자문단의 가치는 그들을 얼마나 잘 선발해 구성하는가와 비례한다. 이미 잘 아는 사람, 즉 자문 참여를 단번에 수락할 그런 사람들은 어떻게 보면 이미 방 안에 있다고 볼 수 있는 사람들이다. 그들은 이미 우리가 하는 일과 자신이 연관되어 있다고 생각한다. 물론 그들은 외부자와 연결되어 있을 수 있겠다. 하지만 그들은 외부자는 아닌 것이다. 즉, 우리가 원하는 안내원이 아닐 가능성이 크다.

자문단을 잘 구성하기 위한 방법으로 내가 확실히 말할 수 있는 것으로는 두 가지 방식 또는 대안이 존재한다. 첫 번째 방식은 정식으로 조사하는 것이다. 외부자—진짜 외부자—를 영입하기 위해 누군가에게 비용을 지불하고 그들의 경험을 들어본다. 철저한 조사를 통해 외부자에 대한 중요한 통찰을 얻어낼 수 있으며, 그것은 외부자들에게 가장 중요한 것이 무엇인지를 이해하는 데 큰 도움이 될 수 있다.

두 번째 옵션은 커뮤니티 자문단의 역할을 거꾸로 생각해 보는 것이다. 나를 그들이 돕는다고 생각하기보다는—나의 관점에서 자문단의 연관성을 규정하기보다는—자문 경험이

* cohort: 장기간에 걸친 인구학적 추적조사에 활용되는 개념으로, 어떤 특정 시기에 특이한 성질이나 경험을 공유한 집단을 말함.

그들 자신의 요구와 관심에 봉사할 수 있을 방법을 찾는 것이다.

그 형태로는 몇 가지 유형이 있을 수 있다. 더블린 과학박물관Science Gallery Dublin이 운영하는 레오나르도 그룹은 27명의 창의적 인사가 매년 네 차례 만나 프로그램에 대해 자문한다. 예르바부에나 아트센터는 '창의의 생태계'라는 것을 꾸리고 있는데, 이 그룹에 초청된 사람들은 '영혼의 미래'와 같은 도발적인 주제를 둘러싸고 수개월에 걸쳐 토의를 함께 나눈다. MAH에서 우리는 C3라는 것을 구축했는데, 그것은 다양한 커뮤니티 출신의 45인의 리더들이 1년의 임기를 부여받아 서로 협조하면서 각각의 프로젝트를 서로 강화시키게 되며 더 강하게 연결된 커뮤니티를 만들어 나간다.

이 모든 사례들 속에서 참여자는 기관 못지않게 많은 가치를 얻게 된다. 그들은 일반적으로 쉽게 만날 수 없는 사람들과 네트워킹을 하게 되며 따분한 네트워킹 행사나 커뮤니티 브레인스토밍과 달리 기관이 제공하는 창의적이고 즐거운 방식의 활동을 지원받는다. 우리 박물관의 C3는 우리가 가진 프로그램들 중 제일 중요한 한 가지이다. 이곳의 회원들은 다양하면서도 소속감이 넘친다. 회원들은 서로 다른 이의 작업에 지지자, 기부자, 혹은 파트너로 동참하면서 서로의 행사에 자원봉사로 참여한다. 그들은 서로 수행원의 영입이나 조직상의 문제 해결과 같은 일에 협조한다.

C3는 커뮤니티를 만들어낸다. 새로운 파트너로 우리의 프로그램 기획에 참여하는 것이다. 하지만 가장 중요한 것은 그들을 통해 관련된 모든 이들에게 의미가 공유된다는 점이다.

커뮤니티 자문 프로그램의 구조는 자유롭게 만들어 볼 수 있을 것이다. 그러나 그것은 나의 조직을 위해 어떤 효과가 있냐는 생각으로부터 모든 사람을 위해 어떤 효과가 있냐는 생각으로 전환되어야만 정말 뭔가 특별함을 만들어낼 것이다. 바로 그것이 연관성의 구축이고, 소속감 쌓기이다. 그것이 새로운 가치를 만들어낸다. 그것은 참여하는 모든 사람들이 얻을 가치이고, 우리의 기관에게 돌아올 커뮤니티의 선도자라는 평판이다.

외부의 기관

돌아올 집과 같은 자신만의 공간을 보유하지 않는 기관도 있다. 그런 기관은 오직 밖에서만 작업을 진행한다. 그들은 항상 어떤 커뮤니티의 손님으로서 존재하며 언제나 외부자이면서 사람들에게 안으로 들어오라고 초대한다.

코너스톤 극단Cornerstone Theater은 다음과 같이 활동한다. 이 연극단은 미국 전역의 서로 다른 커뮤니티의 사람들과 함께 모든 공연을 공동제작*한다. 작품을 순회의 형식으로 제작하는 경우도 있는데, 그것은 서로 관계가 있지만 연결되어 있지는 않은 집단들을 거치며 연속으로 작품을 제작함으로써 수많은 커뮤니티들의 사이에 다리를 놓는다. 로스엔젤리스의 아프리카계 미국 인구에 대해 AIDS가 미친 영향을 다룬 어느 순회 작품 제작의 경우, 한 번은 게이 흑인들과 함께 한 편의 연극을 공동제작하고 다음번에는 흑인 교회 구성원들과 다음 편을 제작했다. 각각의 경우, 그들은 서로 다른 커뮤

* co-creation: 저자의 2010년 저서『참여적 박물관』에서는 박물관 프로그램의 참여 양식이 네 가지로 분류되어 있다. 공동제작은 그 중에서 가장 적극적인 형태로, 참여자가 기관의 프로그램 설계 과정에 전적으로, 그리고 능동적으로 역할을 담당하는 경우를 의미한다.(『참여적 박물관』, 제8장 「방문자와 함께하는 공동제작」 참고.)

니티와 그들이 가진 서로 다른 문화 코드 속으로 들어가면서 모든 사람들에게 의미를 열어 줄 프로젝트를 함께 작업해 나가겠다는 목적을 품고 있다.

안식을 찾는 외부자의 모습을 한 천사가 이야기들 속에 자주 등장하는 것은 그럴 만한 이유가 있다. 외부자들은 지위가 낮다. 그들이 초청되면 그들은 내부자의 손님이 된다. 그들의 참여는 초청자의 필요에 달려 있다. 그것이 계속되느냐 중지되느냐는 그들이 얼마나 주어진 방의 관습과의 연관성을 어떻게 증명하느냐에 달린 문제가 된다.

어떤 기관이 외부 손님의 모습으로 자신을 드러내는 것은 몸을 낮추는 행위이다. 그들은 예산이나 공간과 같은 크나큰 기득권을 포기한다. 그들은 자신이 만들어내는 작업이 유용하기를 소망하는 사람들이다. 그 사실로 인해 상황은 반전된다. 작품과 커뮤니티의 한가운데로 향하는 새로운 문이 열리는 것이다.

뉴욕에서 있었던 빨래방 프로젝트The Laundromat Project에서는 손님 겸 주인이라 할 수 있는 모델이 만들어졌다. 이는 비영리 기관으로 예술가 레지던시와 예술 워크숍을 진행하는데 그 장소는 이미 널리 존재하고 있는 마을회관이다. 바로 빨래방이다. 설립자 리제 윌슨Risë Wilson에 따르면, 빨래방은 예술가의 개입에 안성맞춤인 세 가지 핵심 요소를 가지고 있다. 여기엔 다양한 지역 사람들, 특히 많은 저소득 계층이 찾

아온다. 빨래방의 사람들은 자신의 빨래가 끝날 때까지 기다려야 하므로 시간 여유가 있다. 또 빨래방은 인근 지역민들이 함께 만들어내는 일상 속 커뮤니티의 느낌을 자아낸다. 빨래방들은 도시 이론가들이 이야기하는 일종의 '제3 공간'으로, 커뮤니티를 만들어내는 집이나 직장과는 다른 장소이다.

빨래방 프로젝트는 예술가들과 함께하는 작업으로 인접한 지역성으로 서로 묶인 일상의 사람들과 일상의 삶 속에서 창의적 경험에 불을 붙이고자 한다. 그것은 빨래방에서 시작되었지만 이제 예술가들은 미장원, 도서관, 가까운 공원, 공공 정원 등에서 작업하게 되었다. 그것은 오로지 사람이 존재하는 곳에서 그들과 만나려는 목적만을 위한 것이다.

지금까지 빨래방 프로젝트의 작가들은 빨래방 손님들과 함께하는 공동제작 방식으로 물리적인 공간과 용도를 변화시키는 작품을 생산해 왔다. 2007년 베드퍼드스타이베선트 Bedford-Stuyvesant에서 예술가 스테파니 딘킨스Stephanie Dinkins는 '북 벤치'와 무료 서적 교환대를 설치해 주민들이 자유롭게 독서를 할 수 있게 했는데, 그 장소는 최근에 지역 도서관이 폐관한 인근에 있는 지지 빨래방Gigi's Laundromat 앞이었다. 2011년 저지 시에 있는 럭키 빨래방의 앞에는 예술가 카리나 아길레라 스크비르스키Karina Aguilera Skvirsky에 의해 역사를 구술하는 부스가 설치되었다. 그녀는 지역의 젠트리피케이션과 변화에 관한 빨래방 이용자들의 증언을 채집하고

그것을 엽서 세트로 만들어냈는데, 여기에는 드로잉, 사진, 그리고 이용자들의 인용구가 수록되었다. 이 레지던시가 끝난 후 럭키 빨래방에서는 서가 하나를 계속 설치해 두고 엽서를 나누어 주기로 하였고, 이를 연결고리로 예술 작품—그리고 커뮤니티의 대화—이 계속 발전되어 갈 수 있게 되었다. 2013년 여름 할렘지구에서는 예술가 샤니 피터스Shani Peters가 클린라이트센터 빨래방에 〈시민의 빨래방 극장People's Laundromat Theater〉을 만들었다. 이는 24시간 쉬지 않고 단편영화를 상영하는 독립영화제였다. 이용자들은 영화 작품을 보고, 의견을 남기고, 별점을 매겼다. 지역 주민들 중 애호가들은 〈워시앤폴드 필름클럽Wash+Fold Film Club〉에 가입하여 관련된 예술 워크숍이나 행사를 홍보하고, 기획하고, 참여했다. 이 페스티벌은 레드카펫 시상식까지 치르게 되었는데, 그 수상자는 클린라이트 빨래방 이용객의 투표로 결정되었다.

이러한 프로젝트 모두는 전통적 미술관 또는 박물관 환경에서도 전혀 불가능하지는 않을 것이다. 빨래방 프로젝트를 강력한 사회참여 작업을 수행하는 작가들이 모인 하나의 거대한 기관이라고 상상해 볼 수도 있겠다.

그러나 그러한 기관이라면 그곳은 우리가 시간을 내어 일부러 찾아가야 하는 장소가 될 것이다. 또, 그런 곳은 건물 유지를 위해 고액의 비용이 필요하다는 문제도 가지고 있다. 개관 시간도 더욱 제한되겠고, 프런트 데스크를 지키는 안내원

도 있어야 할 것이다. 이런 온갖 일들 때문에 그곳은 동네 한 귀퉁이의 빨래방과는 아주, 아주 다를 것이다.

동네의 시설에 손님으로 들어간 빨래방 프로젝트 예술가들은 이미 중요하게 사용되고 있는 장소에서 창의적 계획을 통한 새로운 연결의 확장을 도모한다. 예술가들에게 이런 장소가 이미 중요성을 가지고 있는 경우면 더욱 더 좋을 것이다. 빨래방 프로젝트는 예술가들이 자기 자신의 이웃이나 깊은 관계를 맺고 있는 지역에서 그곳의 빨래방을 찾아 작업해 볼 것을 권한다. 자신의 예술을 이용해 어떤 장소와 이미 연결되어 있는 커뮤니티 속에서 대화를 이끌어내고자 하는 것이다. 물론 예술가의 작품은 빨래방과는 생소한 개념이지만 예술가들은 사려 깊은 손님들이다. 빨래방에 찾아오는 그 장소의 주인들에 대한 책임을 실천하기 때문이다. 그들은 빨래방의 주인들과 함께 활동을 기획함으로써 프로젝트가 현장 속에서 행복하게 자리 잡고, 가능하다면 레지던시의 밖으로도 확장될 수 있기를 바란다. 그들이 구축하는 지속적 관계는 겸손함과 참여 욕구에 근거를 두고 있다.

코너스톤 극단과 빨래방 프로젝트는 공통적으로 귀를 열고 새로운 커뮤니티에 접근한다. 수개월에 걸쳐 커뮤니티의 주인을 알아가기 위해 노력하고 프로젝트를 시작하기에 앞서 신뢰를 먼저 쌓아간다. 작업을 착수하기 위해서는 연관성을 먼저 증명한다. 커뮤니티에게 자신이 제공한 가치가 받아

들여지지 않는다면 그것은 성공할 수 없다. 이들의 취약함은 오히려 더욱 완전한 연관성을 추구할 용기를 제공한다.

그들이 제공한 가치가 커뮤니티의 눈에 보이지 못한다면 그것은 성공할 수 없다. 모든 기관은 근본적으로 따지면 모두가 그러하다. 하지만, 움직여 다니는 기관들이 어쩔 수 없이 따르는 그러한 방식과 같이 필사적으로 노력하는 기관은 그리 많지 않다. 우리가 밤중에 집을 떠나는 기관이라면 참여자 커뮤니티가 우리를 받아들여 주겠는가?

방 준비하기

　새로운 커뮤니티와의 연관성을 추구한다고 문을 만들더라도 그것은 혼자 할 수 있는 일이 아니다. 해당 커뮤니티 속에서 나와 협업이 가능한 외부자를 찾아야 한다. 문은 둘이 함께 만드는 것이다.

　그러나 외부인을 아무렇게나 구할 수는 없다. '될 듯 말 듯한 사람', 그러니까 나의 콘텐츠, 나의 경험에 끌릴 것과 같은, 하지만 나의 문을 아직 발견하지 못하거나 흥미를 찾지 못한 사람을 찾는 것이 좋다. 자연을 사랑하지만 아직 국립공원과 연결될 기회가 없었던 도시 거주 유색인, 손으로 뭔가를 만들거나 만지작거리고 있지만 공학을 업으로 생각해 본 적은 없는 젊은 여성 등등이다. 외부자들은 내가 아직까지 상상해 보지 못한 가능성의 문으로 나를 안내할 수 있다. 그들은 나를 도와 변화의 가능성을, 그리고 필요성이 숨어 있는 방의 어떤 부분을 볼 수 있게 할 것이다. 새로운 문을 만들기 시작할 때는 그들의 목소리가 방 안에서 크게 들리게, 최소한 내 머릿속에서라도 들리게 해야 한다.

　그것은 쉬운 일이 아니다. '될 듯 말 듯한 사람'을 찾는 일은 내부에서, 그리고 이미 존재하는 문에 집착한다면 성공할 수 없다. 낯설게 느껴지는 커뮤니티와 새로운 연관성을 쌓아

나가려고 생각하고 있다면 나는 그 커뮤니티의 자산, 요구, 그리고 관심에 대해 그다지 익숙하지도 못하고 알고 있지도 못할 것이다. 한마디로 그 커뮤니티의 사람들에 대해 잘 모르는 것이다. 그들과 만나기 시작할 때조차도, 그들의 커뮤니티에 대해 학습하면서 새로운 대화를 시작하는 순간에도 내가 이미 품고 있는 내부자 커뮤니티는 눈앞을 가로막고 시끄럽게 나부대면서, 어둠 속에서 찾아내려는 새로운 목소리를 듣지 못하게 만든다.

내부자는 또한 현재 주어진 상황과 감정적으로, 심지어 금전적 이해관계에 있을 수도 있는 골수 참여자인 경우도 있다. 그들은 힙합 따위에 조금도 관심이 없고 '진지하게' 시를 읽고자 하는 독자, 기관이 처음 설립될 때 기여한 임원들 중 한 사람, 또는 나와 같은 괴짜 배낭 여행자 등이다.

때로 내부자는 무엇을 허용하고 금지해야 할지에 관해 자신만의 사회적 코드를 유지하고 있는 전문가일 경우도 있다. 2009년 클리블랜드 공립도서관의 관장 펠튼 토머스Felton Thomas는 학교가 쉬는 여름방학 중 가난한 어린이들에게 무료로 점심을 제공하면 지역사회에 대한 기여도가 높아질 것으로 생각했다. 펠튼은 지역의 푸드뱅크와 파트너십을 맺고 매주 수천 끼의 식사를 도서관에서 제공하기 시작했다.

하지만 이 프로그램은 내부로부터 반발을 만났다. 클리블랜드 도서관 노조는 이 프로그램에 맞섰고 참여하기를 거부

했다. 노조 운동가들은 "우리는 사서이지 밥하는 아줌마가 아니다"라고 선언했다. 여러 해 동안 도서관 노조원들은 산하 도서관 여러 곳에서 도서관 관리자와 청소년 자원봉사자가 어린이들에게 점심을 제공하는 모습을 익히 보아 왔다. 그리고 도서관이 2013년 노조 계약 협상에 돌입하게 되자 이 도서관은 사서 직원의 계약 조항에도 급식 봉사를 추가했다. 그만큼 이 서비스는 중요하고 높은 연관성도 있는 것이었다.

만약 도서관을 위해 결식 어린이나 학부모들의 지지 운동이 일어났더라면 여러 해가 걸리지도, 그리고 계약 협상이 필요하지 않았을 수도 있다. 하지만 외부인들이 그렇게 나서기는 어렵다. 그들은 아직 어느 기관이 자신의 삶과 연관되어 있는지를 잘 판단하지 못하기 때문이다. 만약 우리가 어떤 외부자를 찾고 있다면 그들과 함께 시간을 쌓아 갈 필요가 있고, 그들의 기대, 장점, 혹은 염려에 대해 경청할 필요가 있다. 그런 후 뭔가 행동에 나설 만한 일이 발견되면—물론 그것이 내부자들의 기대와 어긋날 수도 있겠지만—우리는 변화를 지향해야 할 것이고, 최소한 그 방향으로 새로운 문이 열릴 것을 열망해야 한다.

2007년, 나는 산타크루즈 공립도서관 체제의 미래에 관한 지역 정책 토론에 참석하게 되었다. 사람들로 가득한 공개회의장에서, 도서관 운영진은 분관의 수를 줄임으로써 더 많은 이용자에게 봉사하게 되리라는 새로운 프로그램 모델이 암

시되는 연구 결과를 발표했다. 그들은 도서관을 사용하거나 그렇지 않는 인구에 관한 데이터를 제시하면서 그들의 새로운 방식을 통해 우리 커뮤니티 전체, 특히 저소득 혹은 남미계 가정에 대해 더 잘 봉사할 수 있으리라고 주장했다.

그러자 관람자 중에 있었던 도서관을 사랑해 마지않는 지역사회 거주민들 수백 명이 이 새로운 제안에 반발하여 항의를 하고 나섰다.

그 결과, 변화하는 커뮤니티와의 연관성 확대를 위한 가능성이 결여된 소심한 타협으로 끝나고 말았다.

이런 형태의 애매한 결말은 언제 어디서나 보인다. 외부자들은 우리의 새로운 전략이 어떻게 그들에게 유리하냐를 논하는 회의에는 나타나지 않는다. (결코 자발적으로 그렇게 하지는 않는다.) 그들은 아직 우리의 회의가 열리고 있는 방 안의 구성원이 아니기 때문이다. 그렇기 때문에라도 우리는 새로운 길을 가늠해 나가려 할 때 외부자의 목소리를 방 안으로 들여와야 한다. 실제로 들어오는 것이든 개념적으로든 말이다.

포기하기는 참 쉽다. 이미 우리 자신을 현재의 모습 그대로 사랑하는 내부자들의 목소리를 계속 듣는 것처럼 쉬운 일은 없다. 내부자들과의 연관성을 계속 추구하기로 하고 더 많은 사람들 혹은 다른 사람들과의 연관성을 추구해 보려는 자신의 꿈을 접는 편이 더 쉬운 것이다.

하지만 그렇게 포기할 수는 없는 일이다. 새로운 커뮤니티와의 연관성을 높이려는 노력을 신뢰하고 있다면 우리는 그들이 세상 어딘가에 존재하고 있음을 믿어야 한다. 그들의 목소리를 내 머릿속으로 끌어 올려야 하고, 그들의 자산과 요구와 꿈이 이미 참여하고 있는 내부자들이 가진 그것만큼이나 소중하다고 믿어야 한다.

이미 존재하는 고객이 새로운 변화에 대해 걱정하는 소리를 할 때면 우리는 머릿속으로 변화를 통해 고양되고 참여하게 될 새로운 고객의 목소리를 떠올려야 한다. 그들의 목소리를 크고 명확히 들어야 한다.

그런 목소리에 우리의 미래와 존재가 달려 있다. 나는 케케묵은 가구를 옆으로 치우고 변화를 위한 공간을 만들려 할 때마다 그런 희망의 목소리에 매달렸다. 사람들은 나에게 작품 레이블을 2개 국어로 병기하자는 노력에 대해 의문을 표시했지만 그때 나는 전시실에서 남미계 할머니가 가족과 떠드는 소리를 들었다. 뻣뻣한 자세의 순수주의자들은 나에게 미술관과 체험 활동은 어울릴 수 없다고 말했지만 나는 그 순간에도 미래의 공예가들이 뜨개바늘을 부딪는 소리를 들었다. 왜 우리의 역사 전시실에서 그렇게 '희생자 이야기'만을 전시하고 있냐는 혐오의 편지가 편집자에게 왔을 때는 그들에 의해 묻혀버린 모든 역사의 주인공들의 목소리를 들었다. 정치 만평 만화에서 나는 세상의 종말을 예고하는 자로

묘사된 적도 있었는데, 그때는 그저 폭소를 터뜨릴 수밖에 없었다. 그것은 내가 만든 변화가 충분히 의미심장한 수준으로 발전했음을 알려주는 것이기 때문이었다. 우리의 새로운 내부자들이 신문사에 항의 편지도 보내고 절독 운동도 벌일 것임을 알고 있었다. 우리의 참여자들은 스스로 일을 벌일 수 있을 정도로 목소리가 커졌다.

새로운 방을 준비한다면 아직 그런 목소리는 존재하지 않는다. 그것은 미래로부터의 속삭임인 것이다. 하지만 땅에 귀를 대고 연관성의 확대를 위해 계속해 앞으로 나간다면 그러한 속삭임은 어느새 큰 울림으로 변해 있을 것이다.

연관성과 커뮤니티

누구와의 연관성을 살려야 할까?
자신이 속한 커뮤니티라면 누구와도 연관성을 키워 가자.
커뮤니티는 공통된 꿈, 관심, 그리고 배경을 공유하는 사람들이다.
그들을 더 잘 이해할수록 그들과 연관성 있는 경험을 더 쉽게 열 수 있을 것이다.
함께하면 더 큰 방을 만들어 나갈 수 있다.

커뮤니티는 어떻게 규정되는가?

눈을 감고 우리 기관 주위의 '커뮤니티'를 떠올려 보자. 그것은 좋은 느낌을 풍기는가? 불명확한 연합체인가? 거기에 겹쳐 떠오르는 인간의 얼굴이 있는가?

커뮤니티는 사람들이다. 그것은 추상적인 것이 아니다. 그들은 수사로서만 존재하는 것이 아닌, 실체적인 인간 존재들이다.

자신이 관심을 두는 커뮤니티의 모든 사람과 개별적으로 이야기하여 그들 각각의 요구나 필요를 이해하는 일은 가능하지 않다. 우리의 문으로 걸어 들어오는 꿈과 욕망의 신체들은 수백, 수천, 수만 명이 될 수 있기 때문이다. 그래서 우리는 사람들을 한 덩어리로 파악한다. 그것이 바로 커뮤니티이다.

커뮤니티란 뭔가를 공유하는 사람들의 집단이다. 커뮤니티는 사람들이 공유하는 특징과 그들 사이의 연결 강도를 이용해 규정된다. 뭔가 비슷한 어떤 면을 가지고 있고, 소속감 또는 인적 연대감을 지니고 있는 사람들의 무리가 바로 커뮤니티이다.

어느 집단 속의 개인에 대해 대체로 파악하려면 우선 그 집단이 공유하고 있는 특징을 이해하는 일이 첫 번째이다. 그곳에 소속된 개인을 참여시키고 움직이게 하려면 연결의 강

도가 가장 중요하다. 커뮤니티는 대단히 널리 흩어져 있을 수도 있고, 틈새 속에서 조밀하게 연결되어 있을 수도 있다. 열쇠는 자신이 찾고자하는 그 사람에 대해 특화함에 있다.

그러면 어떻게 '커뮤니티'에 대한 꽉 찬 규정에 도달할 수 있을까?

그 시작에 적당한 지점으로, 이미 나와 연관성을 맺고 있는 사람들을 목록으로 정리해 보는 일이 있다. 나를 좋아하는 사람은 누구일까? 나와 연결된 사람은 누구일까? 내 근처에 있는 내부자들은 누구인가?

늘상 자동차를 주물럭거리는 블루컬러 퇴직자 남성, 우리 정원을 놀이터처럼 활용하는 스케이트보드를 타는 십대, 길 건너 주택지에 사는 유아의 엄마, 괴상한 헤어커트를 하고 돌아다니는 예술계 대학생들, 북 치는 카포에이라* 댄서들.

커뮤니티의 목록을 정리하기 시작하면 그들을 하나로 묶는 특성도 단순하지 않다는 사실을 깨닫게 될 것이다. 때로 커뮤니티는 장소를 통해 규정될 수 있다―사람들이 사는 곳, 일하는 곳 또는 즐기는 곳 등이다. 정체성을 통해 규정되는 경우도 있다―외부적 특성(인종 등)으로 지정되는 경우도 있고 내적으로(종교 등) 규정되는 경우도 있다. 때로는 무언가에 대한 친화도―사람들이 무엇을 하기 좋아하는지 또는 함

* capoeira: 브라질 무용.

께하고자 하는지—를 통해 규정될 수도 있고, 소속감—자신
이 아는 사람, 함께 공유하는 경험, 공통적으로 가지고 있는
가치 등—을 통할 수도 있다.

이러한 공유 특성은 깔끔하게 분리되지는 않는다. 동네의
바에 모여 작당하는 사람들이라면 그들은 장소(바), 정체성
(머저리), 친화성(시시한 일), 혹은 소속(죽마고우) 등으로 규정
가능한 커뮤니티이다.

소속원 간의 연결 강도는 커뮤니티의 규정에 어떤 영향을
미칠까? 강한 커뮤니티는 소속원 사이의 우의友誼를 강조하
기 마련이며, 특별한 사회 규칙을 개발하여 가지기가 쉽고,
한눈에 식별 가능한 리더가 존재한다. 약한 커뮤니티는 보다
분산되어 있어서 소속원들이 서로를 잘 모를 수도 있다. 새로
운 커뮤니티와 연결되고자 할 때 그러한 차이점들을 인지하
는 것은 누구에게 어떻게 우리가 다가가야 할 것이냐를 고려
할 때 도움이 된다. 만약 성소수자 커뮤니티센터의 집회나 지
지 그룹이 있고 가시적으로 그것이 홍보되고 있으며, 한 명
혹은 일군의 지도자들에 의한 지휘하에 있는 경우라면 트랜
스젠더 커뮤니티를 찾는 일은 훨씬 쉬울 것이다. 하지만 커뮤
니티는 강하든 약하든 존재할 수 있다.

이미 자신이 참여하고 있는 커뮤니티와의 연관성을 더 높
이고 싶은 경우, 우리는 그 내부의 사람들에 대해 무엇을 이
미 알고 있는가? 연결된 사람들은 서로를 어떻게 느끼고 있

는가? 그들이 공유하고 있는 문제, 목표, 그리고 꿈에 대해 이야기할 수 있는 식별 가능한 지도자나 대표자가 있는가?

어떤 커뮤니티가 과연 철저히, 그리고 명확히 규정될 수 있는지에 대해 궁금할 경우 좋은 테스트 방법이 있다. 이미 가까이 있는 사람들을 이용해 시작해 보는 것이다. 우리의 내부자들도 획일적인 집단체는 아니다. 'X 세대' 등등과 같이 두루뭉술한 인구학적 용어로는 제대로 규정되기 어렵다는 것이다. 보다 적절하게 규정되려면 개념이 지정되어야 한다. "자녀와 함께 창의성을 키우려는 성인", "빨리 변하는 세상 속에서 소속감을 찾고 있는 도시의 전문가들", "거의 여행을 하지 않지만 공부하기를 좋아하는 퇴직자들" 등등과 같이 말이다.

자신의 기관 밖에 존재하는 커뮤니티라 하더라도 다를 것은 없다. 그들의 총체는 하나가 아니고 둘도 아니고 셋도 아니다. 외부자, 즉 아직 우리와 섞여 보지 않은 사람들에 대해 이야기할 때 우리는 그것을 최대한 단순히 공통된 특징 한 가지로 압축해버리려는 경향을 가지고 있다. 그들 사이에 존재하는 미묘한 차이에 대해서는 소홀히 취급하는 것이다. 인구학적 분류로 단숨에 뛰어넘기도 한다. 십대, 성인 초년생, 또는 아시아계 미국인 커뮤니티에게 접근하려고 한다는 식의 표현들이 그러하다.

이런 것들은 특징의 묘사라고 하기엔 지나치게 광범위하

다. 성인 초년생이라고 하면 직업도 없고, 화가 나 있고, 부모 집의 지하실에서 뛰쳐나가려고 애쓰는 사람을 말하는가? 아니면 글로벌한 분야에서 고위 경력을 쌓아가는 엘리트들 말인가? 완전히 새로운 도시에 가서 사랑과 삶과 예술과 직업의 균형을 스스로 찾아보려고 애쓰는 사람들 말인가?

우리가 주위의 내부자들을 바라볼 때 그들을 교차된 커뮤니티에 소속된 복잡한 사람들의 집합이라고 여기듯, 외부자들 역시 그러할 것으로 예상해야 한다. 자신의 콘텐츠와 신뢰할 만한 연결고리를 가진 외부자를 찾으려 노력해 보자. 얼굴을 비칠 가능성이 조금이라도 있는 사람들 말이다. '될 듯 말 듯한 사람'이란 우리의 콘텐츠에 호기심을 느끼면서도 우리의 문을 발견하지 못하는 사람들이다. 그들은 타지에서 건너왔지만 우리 내부자들과 뭔가 가치를 공유하는 사람들이다. 그것은 자연에 대한 열정이거나 역사에 관한 호기심이거나, 혹은 소속되고 싶은 바람일 수도 있다. 그들은 자신에게 통하는 문을 우리가 만들어 주면 내부자가 될 수 있는 외부자들이다.

나를 위한 사람 찾기

워키건 공립도서관Waukegan Public Library은 하나의 문제로 골치를 앓고 있었다. 2010년, 이 도시의 인구는 50% 이상이 남미계였다. 그러나 도서관 이용자를 인구학적으로 분석해 보면 그것은 시의 인구 구성과 완전히 달랐다. 도서관은 이미 남미계와 연관성이 있으리라 기대되는 프로그램을 몇 가지 운영하고 있었다. 영어 클래스, 대학 입학 자격검정반GED, 시민권 클래스 등이었다. 그러나 이들에 대한 홍보는 제대로 이루어지지 않고 있었다. 일반적인 홍보 방식만으로는 남미계 주민들의 참여를 높일 수 없었다. 도서관은 많은 혜택이 준비되어 있는 남미계 성인들을 향해 어떻게 다가갈 수 있었을까?

커뮤니티 참여와 관련된 보건정책 모델에서 착안하여, 도서관은 프로모토레스promotores라는 프로그램을 출범시켰다. 그것은 도서관을 직접 경험해 본 남미계 사람을 영입하여, 그가 경험한 바를 자신의 커뮤니티 안에서 다른 이들에게 홍보하게 한다는 것이었다. 도서관이 영입한 인물은 카르멘 파틀란Carmen Patlan이었다. 그녀는 과거에 주州에서 가장 큰 천주교 성당에서 일한 경험이 있는 남미계 커뮤니티의 조직가였다. 카르멘은 자신의 인맥을 활용해 프로모토레스 팀을 구성했다. 그것은 도서관으로 인해 바뀐 자신의 개인적 인생 이야

기를 공유해 나가는 도서관 홍보자들이었다.

글로리아 벨레즈Gloria Velez는 워키건 공립도서관의 프로모토레스들 중에서도 가장 일찍 가입한 사람이었다. 그녀는 콜롬비아에서 일리노이 주로 이주해 왔으며 도서관에서 대학 입학 자격검정반을 수료했다. 여느 이주자들과 마찬가지로, 처음엔 글로리아도 도서관에 쓸모도 있고 무료로 제공되는 프로그램이 그렇게 많다는 사실을 알지 못했다. 하지만 그것을 발견한 후 그녀는 다른 사람들과 자신의 경험을 공유하는 데 적극적으로 나서게 되었다.

글로리아와 프로모토레스 동료들은 자기가 속한 커뮤니티로 나가서 다른 남미계 성인들과 자신의 희망, 꿈, 그리고 두려움에 관한 이야기를 나누었다. 그들은 도서관의 프로그램과 부합하는 커뮤니티의 요구사항을 청취했다. 부모가 자녀들에게 더 나은 교육 환경을 제공하고 싶은 바람 등이 그것이었다. 그들은 또한 커뮤니티가 품고 있는 두려움에 대해서도 청취함으로써 운영 방식을 바꾸는 데 기여했다. 예를 들어 많은 성인들은 도서관이 수집한 개인 정보가 이주민 관련 공기관에 제출될 것이라는 점을 우려했다. 프로모토레스들은 남미계 주민들을 그들의 관심과 연관된 도서관 프로그램과 연결시켜 주었고 그들은 도서관의 프로그램을 개선하기 위한 피드백 의견을 제공했다. 그 결과, 더 많은 남미계 인들의 도서관 참여가 이루어졌으며, 그것은 도서관이 봉사하고

자 했던 커뮤니티의 목소리에 의해 주도되었다.

프로모토레스는 내부의 외부자라고 표현될 수 있을 것이다. 그들은 도서관이 어떤 가치있는 프로그램을 제공하는지 알고 있다는 점에서 내부자이다. 하지만 그들은 도서관의 외부에서 사회적 생활을 영위하고 있으며 그래서 신참자를 위한 문을 더욱 잘 만들 수 있고, 문의 어떤 부분이 미심쩍거나, 매력이 떨어지거나, 보이지 않는지를 알아볼 수 있기에 외부자이다.

새로운 커뮤니티에 대한 접근권을 얻기 위해 가장 효과적인 길은 그들의 관심에 맞춘 프로그램이나 홍보 캠페인을 만들어내는 것만이 아니다. 반대로, 그것은 관계의 형성에서부터 시작된다. 새로운 커뮤니티와 알아가기를 시작한다고 해서 언제나 프로모토레스와 같은 공식적 프로그램을 활용해야 하는 것은 아니다. 그냥 먼저 밖으로 나가면 된다. 관심이 있는 커뮤니티의 사람들을 만나는 것이다. 공식적이든 비공식적이든, 그들의 지도자가 누구인지를 찾아보라. 지도자와 그들이 신뢰하는 조직에 대해 파악해 보라. 그들의 관심과 우려에 대해 청취해 보라. 그들에게 무엇이 중요한지, 그리고 그들이 추구하는 경험이 무엇인지에 대해 우리의 이해가 더 깊어질수록, 그들과 우리가 연결될 수 있을지, 그리고 어떻게 그렇게 해야 하는지에 대한 판단이 보다 적절히 내려질 수 있을 것이다.

원하는 것want과 필요한 것need

독자들은 눈치 챘을 테지만, 내가 연관성을 규정하는 틀은 엄격히 참여자/커뮤니티의 요구라는 관심에 입각해 있다. 그들이 어디로 가고 싶은지, 그들이 무엇을 하고 싶은지, 그들이 무엇을 중요하게 생각하는지.

여기에는 물론 그 주체의 의도가 반영될 것이다. 하지만 그것은 그 자신에 관한 것이 아니다. 내가 생각하는 사람들이 원하고, 필요로 하고, 그럴 자격이 있는 것이 무엇이냐가 아니라, 그들에 관한 것, 그들이 가진 가치와 그들이 설정하는 우선순위와 관련된 문제인 것이다.

2007년, 나는 국립 과학아카데미에서 열린 박물관과 도서관의 미래에 관한 어느 회의에 패널로 참여했다. 나는 그곳에서 가장 나이가 어렸고 같은 방안에 있던 지도자와 전문가들 사이에서 주눅이 들어 있었다. 나는 그곳에서 어떤 유명한 CEO가 책상을 주먹으로 내리치며 외치던 말을 잊을 수가 없다. "우리가 할 일은 사람들이 원하는 것이 아니라 그들에게 필요한 것을 제공하는 것입니다."

그때 나는 너무나 떨려 아무 말도 할 수 없었지만 그 구절은 나의 뇌 속에 가시처럼 박히게 되었다. 이 가시는 그 이후 회의, 컨퍼런스, 그리고 브레인스토밍 세션들 속에서 똑같은

이야기가 수십 번 되풀이해 들릴 때마다 조금씩 더 자라는 느낌이다.

그 구절을 들을 때마다 나는 머리가 돌 것 같다. 가부장적인 느낌이 물씬하다. 자기 혼자서 주어진 문제에 관한 전문가가 되는 것만으로도 부족한지, 이제 우리는 사람들이 무엇을 '필요'로 하는지에 대해서까지 전문가가 되려고 하는 것일까?

사람들이 원하는 것과 필요로 하는 것을 구별해 말하기는 쉽지 않을 것이다.

나는 내가 키우는 개가 무엇을 필요로 하는지 안다. 매일 두 컵의 사료가 필요하다. 그러나 개는 매일 수천 컵을 원할 것이다. 나는 이런 경우라면 원하는 것이 아니라 필요한 것을 개에게 주는 것이 완전히 합리적인 일이라고 생각한다.

나는 새로 태어난 아기가 무엇을 필요로 하는지 안다. 아무리 팔다리를 계속 휘젓고 있더라도, 찡찡거리는 아기에게는 낮잠이 필요하다. 그러면 나는 아기를 들쳐 안고 침대에 눕히며, 그것은 완전히 합리적인 행동이다. 그녀가 원하는 것이 아니라 필요로 하는 것을 주는 것이다.

그러나 개나 아기와 사람이 동일한 범주에 포함될 수 있는 경우는 지극히 드물 것이다. 그들은 인간 존재이고 복잡한 존재이다. 나는 방문자 조사 문헌을 읽어가며 거기에 몰두하는데 많은 시간을 보냈지만, 여전히 사람들이 원하는 것과 필요

로 하는 것의 차이는 정확히 감을 잡을 수 없다. 아이와 함께 하는 프로그램은 엄마가 원하는 것인가, 혹은 아이가 필요로 하는 것인가? 젊은 예술가는 자신의 작품에 새로운 방식으로 자극이 되어 줄 공연을 원하는 것인가 아니면 그것을 필요로 하는 것인가?

우리는 우리 기관에서 사람들과 그들의 관심, 필요, 그리고 가치에 대해 수많은 시간을 쏟아가며 이야기해 왔다. 하지만 어떤 개인이 특정한 날, 특정한 방문의 시기에 무엇을 필요로 하는지 알 수는 없다. 어떤 사람이 지역의 역사를 개괄적으로 알고 싶은 것인지, 혹은 1926년에 대해 자세히 알고 싶은지를 알 수는 없다. 그들이 자신감을 얻어 가고 싶은지 혹은 자극을 원하는지를 알 수도 없다. 그들이 무엇에 반응하는지, 무엇에 무관심한지, 그리고 뭔가에 홀딱 반하면 어떤 모습이 되는지에 대해 우리는 어렴풋하게나마 알고 있다. 하지만 그들에게 필요한 것은 도대체 무엇인가? 우리는 그저 그들이 그 점에 있어서 모든 다른 사람과 똑같이 변화무쌍하고 복잡하리라고 추정할 수밖에 없다.

그러면 우리는 사람들이 원하고 필요로 하는 것에 대해 어떤 관심도 두지 말아야 한다는 뜻인가? 물론 그렇지 않다. 우리는 그런 것에 대해 더 깊은 관심을 쏟아야 한다. 우리는 사람들의 욕망, 목표, 필요, 그리고 가치에 대해 더욱 잘 파악하기 위해 최선을 다해야 한다. 하지만 사람들의 필요에 대해

알아가는 것과 그 필요를 미리 예단하는 것은 완전히 다른 문제이다.

내 경험에 따르면, 관람자가 '필요로 하는 것'을 기관이 분석한 것을 보면 묘하게도 그것은 전문가들이 말하는 '원하는 것'과 닮은 경우가 많다. 전문가들은 강당 안이 조용하기를 원하므로 "사람들에게는 바쁜 삶으로부터 휴식을 필요로 한다"고 이야기한다. 목회자들은 교구의 주민들이 성경을 글자 그대로 수용하기를 원하므로 "사람들은 강력한 영적 인도를 필요로 한다"고 이야기한다. 선생님들은 학생들이 주의를 다해 듣기를 원하므로 "어린이들은 그런 학습을 필요로 한다"고 이야기한다.

"사람들이 원하는 것을 주지 말고 필요로 하는 것을 주라"는 말의 뜻을 질문할 때 돌아오는 대답은 사람들이 표현하는 욕망에 영합하지 말고 그들에게 도전적인 체험과 세상에 눈 뜨게 될 새로운 방법을 제공하라는 것이 일반적이다.

나도 여기에 공감한다. 문화기관은 방문자가 안전지역에서 벗어나 놀랍고 기대하지 못했던 체험을 제시받을 때 가장 큰 가치를 얻는다. 하지만 그런 말이 모험적인 방식의 프로그램이나 탈일상적인 콘텐츠를 옹호하자는 입장에서 사용되는 모습은 거의 보이지 않는다. 또, 증거로 확증될 수 있는 형태로 관람자의 '필요'를 제시하는 모습도 잘 보이지 않는다. 단지 위의 문구는 뭔가 변화가 눈앞에 다가왔을 때 전통적 형

식이나 콘텐츠를 방어하기 위해 사용되는 모습으로만 보일 뿐이다. 사실상 그것은 "사람들이 원하는 것을 주지 말고 내가 원하는 것을 주겠다"는 뜻으로 보아야 하지 않을까.

워커 아트센터의 로빈 도든Robin Dowden은 워커의 청소년용 웹사이트가 잘 통하는 이유에 대해, 오히려 보기에 좋지도 않고 내용을 찾아가기도 힘들어서 그런 것이 아닐까 생각한다고 말한 적이 있다. 십대가 바라는 것(필요로 하는 것?)은 도토리가 등장하고 문자가 춤을 추는 것이었다. 그것은 성인인 로빈의 입장에서 체험하기에는 별로 적합한 방식은 아니었다. 그것은 그녀가 아니라 봉사 대상인 십대 청소년과 더 높은 연관성을 가지고 있었던 것이다.

다른 사람이 원하거나 필요로 하는 것을 포용하기 위해서는 용기가 필요하다. 특히 그것이 내부자의 문화나 기준과 직접적으로 충돌하는 경우에 그렇다.

사람들이 원하는 것을 제공할 수 있는 능력을 지나치게 매도해서는 안 될 것이다. 문화 경험은 즐거운 것이어야 한다. 그것은 물론 교육적이고, 도전적이고, 자신감을 키우고, 정치성을 습득하는 것 등등이 될 수도 있다. 하지만 우선되어야 할 것은 사람들이 무엇을 원하는가이다. 우리가 제공하는 것을 사람들이 원해야 한다는 생각을 바꾸는 것은 우리가 가진 것들이 보다 더 우수한 무엇이라는 생각을 바꾸라는 것과 마찬가지다. 사람들의 필요에 대해 말한다는 것은 치과에 가라

고 말하는 것과 같다. 고통을 참아야 이득이 돌아온다는 것이다. 나는 누구나 웬만하면 피하고 싶어할 그런 서비스를 제공하고 싶지는 않다. 나는 최대한 바람직한 체험을 제공하고 싶다. 나는 우리의 일이 사람들이 원하는 무엇이 되기를 바란다.

필요한 것need과 가지고 있는 것asset

원하는 것과 필요한 것을 더 따지고 들기보다는 필요한 것과 가지고 있는 것의 차이를 참고하는 편이 더 생산적이라고 생각된다. 여기서 '필요한 것'은 사람들이 원하거나, 욕망하거나, 필요성을 느끼는 것을 뜻하고, '가진 것(자산asset)'은 사람들이 자랑스러워하는 것, 손에 가지고 있는 것, 나의 힘이라고 여기는 것을 뜻한다.

많은 기관들은 엄격히 필요성에 맞추어진 서비스 모형을 견지한다. 그 이론은 이렇다. 사람들은 뭔가를 필요로 한다. 그리고 우리는 그것에 대응되는 프로그램을 가지고 있다. 배가 고픈가요? 음식을 드리죠. 글을 읽지 못하시나요? 읽는 법을 가르쳐 드리죠. 사회에서 외톨인가요? 커뮤니티센터로 오세요.

필요에 대응하는 일은 중요하지만, 이런 서비스 모델은 의미와 자존감을 절하시킬 위험이 있다. 여기에는 기관이 모든 일에 응답할 수 있으리라는 막연한 기대도 내포되어 있다. 기관이 봉사하는 사람들을 수동적 소비자로 받아들인다는 뜻도 담겨 있다. 그것은 참여자들을 그들 자신의 경험 속에서 능동적으로 행위하는 자로 초대하지는 않겠다는 것이다.

최근의 많은 분야, 교육, 공공 보건, 그리고 공공 안전 등에

관한 연구에서는 필요뿐만이 아니라 자산에 관해 더 관심을 기울일 때 보다 높은 효과를 얻을 수 있다고 말한다. 자산기반asset-based 프로그램은 사람들의 필요에 대응하거나 취약한 부분을 기관이 교정하려 하기보다는 장점을 찾아내고 그것을 더욱 계발하는 일에 관심을 기울인다. 자산기반 범죄예방 프로그램에서는 나이 어린 독불장군을 비난하기보다는 독단적 성격의 어린이가 리더십 역할을 부여받을 수 있도록 돕는다. 자산기반 영양 프로그램에서는 가족들에게 영양 피라미드에 대해 강의하기보다는 자신이 가장 좋아하는 레시피를 공유할 것을 권장한다. 이런 자산기반 프로그램은 심각한 사회적 문제들에 대해서도 지속적이고 놀라운 효과를 유지할 수 있다는 증거가 수없이 존재한다.

자산기반 프로그램은 특히 문화기관에서 활용하기에 안성맞춤이다. 사람들이 자신의 목적에 따라 스스로 찾아올 수 있도록 권장하고 노력하는 곳이기 때문이다. 자산기반 프로그램에서는 교육의 부족, 문화적 결핍, 예술 재능의 부족과 같은 결점을 강조하는 것이 아니라 사람들이 성취감을 느낄 수 있는 문화적, 창의적 능력에 초점을 맞춘다. 여기서 자산은 사람들이 이야기하는 언어, 그들이 아는 이야기, 그리고 그들이 만들어내는 작품 등이다.

우리가 누군가에게 자연 속에서 함께하는 시간이 더 많아야 한다고, 또는 지역 정치인에게 커뮤니티의 자금을 예술에

우선적으로 투자해야 한다고 말한다면 그 논리는 뻔한 소리가 될 수도, 말도 안 되는 소리가 될 수도 있다. 하지만 우리가 사람들에게 도전적인 하이킹을 통해 자신의 모험성을 드러내 보라고 하거나, 자신이 가진 기술적 노하우를 움직이는 조각 프로젝트에 펼쳐 보라고, 또는 커뮤니티 페스티벌에서 자신이 가진 문화적 재능을 나누어 보라고 이야기한다면 그것은 그들에게 자신이 가진 또는 계발하고 싶은 자산을 활용해 가치를 찾아 가도록 초대하는 것이다. 자산기반 프로그램은 사람들에게 최종 결과에 대한 소유권도 되돌려준다. 그들은 어떤 프로젝트에 단순한 소비자나 관람자가 아닌, 한 명의 참여자로서 뭔가 기여할 부분을 찾아내게 된다.

자산과 필요는 서로 상보적이다. 필요성을 말한다면 그것은 튼튼한 토대를 짓기 위해 대충 넘어갈 수 없는 틈을 메우자는 것이며, 자산을 강화하자고 한다면 그것은 주어진 토대로부터 하늘을 향해 건물을 쌓아 나가자는 것이다.

강한 조직들은 언제 필요성을 언급해야 좋을지, 그리고 어떻게 문화 자산을 개발해야 좋을지를 잘 간파한다. 펠튼 토머스가 2009년 새로운 클리블랜드 공립도서관장으로 부임했을 때, 그는 먼저 결점기반 모형을 통해 일에 착수했다. 그의 팀은 그의 시가 가지고 있는 사회적 필요성들을 평가하였고 그 필요에 입각해 대응할 방법들을 찾아 나섰다. 당시 클리블랜드는 고민거리를 품고 있었다. 시는 고통스러운 불황에 처해

있었고, 고도 실업률, 극빈, 무주택, 그리고 식료 부족의 문제 등을 겪고 있었다. 펠튼의 도서관 분관들 중에는 빈곤한 지역에 위치한 곳이 한두 곳이 아니었다. 펠튼이 관리하는 분관들은 거의 대부분이 극심한 빈곤 문제에 봉착한 지역에 자리 잡고 있었다.

앞에서 이미 이야기했지만, 펠튼은 학교 수업이 진행되지 않는 여름방학 중 아동들에게 식사를 제공함으로써 도서관이 도움을 줄 수 있을 것이라고 판단했다. 이런 아동들이 건강한 식사를 만날 수 있도록 한다는 측면에서 필요기반의 이 프로젝트는 여러 치명적 결핍 중 한 가지에 대처하는 것이었다. 동시에 이 프로그램은 도서관이 커뮤니티의 가장 긴급한 필요성과 연관을 맺고 있는 기관이라는 점을 명확히 각인시키기 시작했다.

펠튼은 여기서 더 나아가, 시가 다시 일어설 수 있도록 도서관이 연관성 있는 파트너가 되기 위한 다른 가능성도 찾아보기 시작했다. 펠튼은 두 가지 기본적 필요 요소를 식별했는데, 그것은 숙련된 전문가의 실업 문제, 그리고 실업 인구에 대한 실무 교육 프로그램의 부재였다. 펠튼은 이 측면에서 보면 도서관이 엄청난 자산을 가지고 있음을 감지했는데, 그것은 바로 무료 교육 봉사라는 것이었다. 그는 사람들의 일하려는 의지가 부족한 것이 아니기 때문에 도서관의 자산과 구직자 성인들의 의지라는 자산이 연결될 좋은 기회라고 생각하

게 되었다.

그래서 클리블랜드 공립도서관은 새로운 기획을 진전시키게 되었고, 그것은 바로 시민대학People's University이라는 것이었다. 시민대학은 소망이 담긴 브랜드로, 사람들 누구나 배우고 자신을 향상시킬 장소가 바로 도서관임을 천명하는 슬로건이었다. 2000년대 중반, 클리블랜드 공립도서관은 이 모토를 웹사이트와 현관 깔개에 인쇄해 넣었다. 그러던 중, 펠튼은 어느 날 클리블랜드에서 사업체를 운영하는 사람으로부터 걸려온, 한 구직자에 관한 추천사실 확인을 위한 전화를 받게 되었다. 그 사업체 운영자는 "구직자가 시민대학을 졸업했다고 합니다"라고 말했다. 펠튼은 그 순간, 시민대학이 단순한 브랜드를 뛰어넘어 그 이상의 것으로 발전했음을 감지했다. 이를 발판으로, 도서관은 방문자의 꿈―그들이 원하는 것, 그들이 가고 싶은 곳―에 대해 청취하고 그 목표를 시작점으로 삼아 개인에게 특화된 업무인력 계발 프로그램을 새로 만들어내기 위한 도약을 시작했다.

클리블랜드 공립도서관은 오늘날 커뮤니티의 필요와 자산을 찾아내고 도서관만의 방식으로 그에 대처하기 위해 커뮤니티와의 대화도 자주 열게 되었다. 커뮤니티의 어느 주민이 어린이 방과후 학교를 위해 적당한 안전한 장소를 문의하자, 도서관은 십대를 위한 프로그램을 더욱 강화하고 푸드뱅크 파트너십을 확대하여 건강한 오후 간식을 제공하게 되었

다. 어느 청소년이 기술을 통한 학습과 관련된 자신의 열의를 나누기에 나서자 도서관은 메이커 페어와 건축 메이커 스페이스*를 유치하기 시작했다. 뛰어난 재능의 DJ와 브레이크 댄서들이 자신의 열정을 더 큰 커뮤니티에서 나누고 싶다고 소원을 말하자 도서관은 지역사회 전체를 아우르는 큰 규모로 〈스텝아웃 클리블랜드Step Out Cleveland〉 페스티벌을 열게 되었는데, 그것은 한편으로 자신의 신체에 대한 긍정과 건강을 다루는 워크숍이자 다른 편으로는 즐겁게 즐길 수 있는 행사였다.

이러한 노력은 커뮤니티에게 뿐만 아니라 도서관 자신에게도 크게 도움이 된다. 도서관의 성공은 그것을 소중하게 여기는 사용자의 다양성 위에서 이루어진 것이다. 도서관은 지역 세수의 규모에 따라 자신의 운영을 맞출 수밖에 없다. 클리블랜드가 성공해야 클리블랜드 공립도서관도 성공할 수 있는 것이다. 펠튼은 기관의 연관성을 커뮤니티의 자원으로 탈바꿈시켜냄으로써 도서관과 시 모두를 동시에 튼튼히 만들어갈 수 있었다.

* Maker Faire/Maker Space: DIY 노하우를 나누는 페스티벌로, '메이커'들이 오프라인 장소에 모여 기술적 노하우를 공유한다는 컨셉으로 진행된다. 2000년대 중반, 샌프란시스코에서 시작되어 세계 각지에서 동시다발적으로 일어나는 온/오프라인 활동으로 발달했으며 하나의 라이프스타일 운동으로 자리매김했다.

커뮤니티 우선 프로그램 설계

그러면, 어떻게 연관성 있는 작업을 만들어낼 것인가? 요구나 필요, 강점이나 자산 등등 어떤 표현을 사용하더라도 연관성 있는 작업은 결국 한 종류의 아이디어로 귀결된다. 그것은 우리가 관계를 맺어 나가려는 사람들에게 말을 건네는 프로젝트를 만들어내는 일이다.

MAH에서 우리들의 생각은 '커뮤니티 우선community first'이라는 프로그램 설계 모형으로 수렴하게 되었다. 이는 사실 비교적 간단하다. 프로그램을 먼저 설계한 다음 그것을 위한 관람자를 찾아나서는 방식에서 벗어나, 커뮤니티를 먼저 알아본 후에 그들의 자산, 필요, 그리고 가치와 연관된 프로그램을 개발 또는 공동개발하는 것이다.

우리가 쓰는 방법은 다음과 같다.

1. 먼저 연관성을 가지고자 하는 커뮤니티에 대해 규정해 나간다. 이 규정은 가능한 한 구체적일수록 좋다.

2. 커뮤니티 대표자—직원, 자원봉사자, 방문자, 신뢰할 만한 파트너 등등—를 찾고, 그들의 경험을 파악한다. 해당 커뮤니티의 사람들에 대해 깊이 알지 못한다면 빨간 불이 켜졌다고 보아야 한다. 어떤 프로그램이 자신 혹은 기존의 관람

자와 연관성이 있었다고 해서 다른 배경의 사람들과도 그러
하리라고 추측해서는 안 된다.

3. 연관성을 얻고 싶은 커뮤니티의 사람들과 최대한 많은
시간을 보낸다. 그쪽의 행사를 탐색하고 그들의 지도자를 만
나본다. 그들의 꿈, 자랑거리, 그리고 염려 사항에 대해 알아
가고 자신의 그것도 그들과 공유한다.

4. 그렇게 학습한 것들을 계속 상기하면서 협의와 프로그
램 개발을 진행한다.

이를 하나씩 살펴보자.

'커뮤니티 우선' 프로세스의 첫 번째 단계는 관심이 가는
커뮤니티를 식별하고 그들의 자산, 필요, 그리고 관심에 대해
알아보는 것이다.

어떻게 이 중요한 학습 과정을 만들어 갈 것인가?

다양한 접근법이 있을 수 있다. 커뮤니티 자문단을 형성해
본다. 포커스 그룹을 만들어 본다. 새로운 자원봉사자나 운영
위원을 영입해 본다. 직원을 새로 뽑아 본다. 그 커뮤니티로
가서 자원봉사를 해본다. 신뢰성 있는 지도자를 찾아, 우리
쪽의 파트너나 프로모터로 활용해 본다. 커뮤니티 행사를 찾
아 그곳에 참여한다.

관심 커뮤니티에 대한 우리 팀의 시간 투자가 많을수록,
그 커뮤니티로부터 더 많은 자원봉사자가 영입될수록, 그쪽

커뮤니티에게 협조할 기회가 많을수록, 그리고 그 커뮤니티 지도자와의 협력이 확대될수록, 연관성이 있을 것과 그렇지 않을 것에 관한 합리적 판단이 더욱 쉬워질 것이다. 어떤 결정을 내릴 때 내 머릿속으로 그들의 목소리를 듣기가 더 쉬워질 것이고, 그들이 무엇을 수용하거나 거부할지를 머릿속으로 상상할 수 있게 된다.

그런 다음, 그 사람들과 함께 커뮤니티의 필요와 자산을 분석하는 작업을 시작한다. 우리는 다음과 같은 질문을 던져 필요를 파악한다. "우리 커뮤니티에서 가장 큰 걱정거리는 무엇입니까?" "여기서 빠진 것이 무엇일까요?" "이 커뮤니티 안에서 가장 하고 싶은 일은 무엇입니까?" "그쪽은 무엇을 제공할 수 있습니까?"

자산과 필요를 파악한 후, 우리는 협력 대상과 프로젝트 아이디어를 찾는다. 우리는 프로젝트 아이디어를 낙하산으로 꽂아 내리듯 바로 만들어내지 않는다. 먼저 커뮤니티와의 협업부터 시작하면서 프로젝트를 쌓아 올린다.

새로운 커뮤니티는 새로운 연관성 구축작업의 시작을 뜻한다. 2013년 우리 박물관의 청소년 프로그램 매니저인 에밀리 호프 돕킨Emily Hope Dobkin은 박물관에서 십대 청소년을 지원할 방법을 찾고자 했다. 그녀는 먼저 지역 청소년들이 보유한 자산에 초점을 맞추었다. 창의성, 활동가적 에너지, 오후의 자유시간 등이었다. 그 다음, 그들의 필요를 판단했다.

새로움을 만들어내려는 욕구, 자신의 목소리를 내려는 욕구, 어딘가에 소속되려는 욕구였다. 다음으로 이미 존재하는 지역의 프로그램에 대해 조사했다. 가장 큰 성과를 보이는 프로그램들은 농업, 공학, 그리고 건강과 같은 다양한 분야에서 청소년 리더십을 고양하는 것들이었다. 하지만 어디에도 예술에 집중된 종류의 프로그램이 없었다. 창의적인 청소년 인구의 비중이 그렇게 컸는데도 말이다. 자산과 필요는 이렇게 이미 존재하고 있었고, 그래서 〈변화를 위한 주제들Subjects to Change〉이라는 프로그램이 탄생하게 되었다.

〈변화를 위한 주제들〉은 우리의 박물관과 카운티county 전체의 각 지역이 협력하여 청소년을 직접 운전석에 앉히고 실제 책임을 부여하며 창의적인 리더십의 기회를 찾아 주려는 것이었다. 청소년들은 행사를 유치했고 창의성 개발 프로젝트를 발표했다. 그들은 자신들에게 중요한 주제를 두고 작업하는 지역 활동에 예술 작품을 가지고 참여했다. 그들은 MAH에서, 그리고 커뮤니티 전체에서 변화를 지지했다. 에밀리는 그들을 지원할 뿐 선도하지는 않다. 〈변화를 위한 주제들〉은 MAH의 소장품, 전시, 혹은 기존 프로그램에서 비롯된 것도 아니었다. 그 뿌리는 우리 카운티의 창의적 청소년들이 가진 자산과 필요에 있었다. 이 프로그램이 통하는 이유도 박물관이 아니라 청소년이 중심이었기 때문이었다.

때로 우리는 커뮤니티를 더욱 알아 가면서 서로 상보적으

로 나누어 가지고 있는 서로의 필요와 자산을 발견하는 경우
도 있다. 우리 박물관은 전반적으로 남미계 가족의 참여도를
높이고자 노력하고 있다. 남미계 엄마들과 우리는 면담을 통
해, 그들이 필요로 하는 것들 중 큰 한 가지가 자신의 아이를
고향의 문화 전통과 더 가까이 연결할 수 있었으면 하는 것
임을 알게 되었다. 그래서 우리는 이 분야에 관해 역량 있는
자산을 보유한 단체를 찾아 나서게 되었다. 우리는 인근의 라
이브오크Live Oak 마을에 있는 와하카Oaxaca* 문화 보존 커뮤
니티에 집중했는데 그들은 다수가 센데로스Senderos(스페인어
로 '경로')라는 이름의 풀뿌리 단체를 통해 서로 연결되어 있
었다.

　센데로스는 그저 놀랍기만 한 겔라게차Guelaguetza 페스티
벌을 주관하는 단체로, 이는 수천 명이 모여 와하카의 음식,
음악, 그리고 춤을 기념하는 곳이다. 우리 박물관의 커뮤니티
참여 부장인 스테이시 가르시아Stacy Garcia는 파트너십 형성
을 기대하면서 이 페스티벌을 운영하는 센데로스의 사람들
을 찾아 나섰다. 스테이시는 두 조직 간의 협력을 통해 서로
얻어가게 될 이득이 많기를 기대하며 간절한 마음으로 첫 번
째 회담에 들어갔다. 그녀는 센데로스를 통해 우리 기관의 필
요사항 한 가지가 해결될 수 있을 것임을 알았다. 남미계 가

* 멕시코 남서부의 주.

족들과 연결되고 싶은 바람이 그것이었다. 그러나 우리는 무엇을 그들에게 제공할 수 있었을까?

스테이시는 그 첫 번째 회의를 마치고 나오면서 온 얼굴로 활짝 웃었다. 알고 보니 서로는 모두 커뮤니티 참여와 관련해 같은 목표를 가지고 있으면서도 서로 다른 방향에서 접근하고 있었던 것이었다. 우리 두 곳 모두는 커뮤니티의 사람들 속으로 더 많이 확산되고 싶었다. 센데로스는 남미계 방문자에게 어렵지 않게 다가갈 수 있었지만 백인들과 연결되기는 어려웠다. MAH는 백인들과 강한 유대를 맺고 있음에 비해 남미계와의 연결은 약했다. 센데로스는 우리의 관람자들에게 자신의 작업을 소개하고 싶었고 우리 역시 똑같이 그쪽 관람자들에게 우리의 작업을 소개하고 싶었다.

우리 서로가 '함께' 발견한 것은 서로 각자 기여할 수 있는 자산을 가지고 있다는 사실이었다. 그쪽에는 음악과 댄스가 있는 반면 시각 예술 활동은 없었다. 우리는 그쪽 페스티벌에 무료 체험 예술 프로그램을 가지고 갈 수 있었다. 우리는 서로가 상대방의 행사에 참여하여 각각이 보유한 서로 다른 프로그램과 관람자상의 장점을 맞교환하는 파트너십을 맺기로 결정했다. 우리가 함께하는 일은 점점 더 커졌다. 서로 금전을 주고받을 일도 없었고 새로운 프로그램을 만들어낼 필요도 없었다. 그 모두는 각자의 자산을 확장시키면서 상대방의 필요를 보충해 주는 것이었다.

한 사람만을 위한 연관성

자신의 작업을 전체 커뮤니티라는 규모로 적용하기가 벅차게 느껴진다면 그것을 관리하기 편한 크기로 나누는 것도 가능하다. 작은 커뮤니티를 상상해 보자. 아주 작은 것으로. 아주 작은 하나의 섬, 단 한 사람의 자산, 필요, 또는 관심을 대상으로 프로그램을 설계한다고 생각해 보자.

오디세이웍스Odyssey Works가 만드는 작품이 이와 가깝다.

오디세이웍스는 에이브러햄 뷰릭슨Abraham Burickson이 이끄는 예술가 집단으로 한 번에 한 명만을 대상으로 하는 몰입적인 예술 체험을 만들고 제공한다. 단 한 사람이다. 각 프로젝트를 위해 에이브러햄과 동료들은 자금을 구하고, 앞으로 관람자로 지원할 사람을 모집한다. 관람자가 선정되면, 그들은 수개월에 걸쳐 그 사람에 대해 알아본다. 함께 시간을 보내고 주변의 사람들과도 통화해 본다. 그들은 개인의 드러난 인격뿐만 아니라 그 사람이 세상을 바라보는 방식을 철저하게 이해해 나가는데, 이를 에이브러햄은 "의식의 경험"이라고 표현한다. 그런 다음, 이 조사된 결과를 바탕으로 그들은 일주일 동안 새로운 세계를 제작해 나가게 된다. 해당 인물의 환경은 자신의 가장 심오한 경향을 탐색하고 그것에 도전하기 위한 감각적 경험들로 뒤바뀌게 된다.

이 예술 작품의 시작은 어떤 대본이 아니라 관람자이다. 관람자는 작품의 목표를 제공하는데, 그것은 어느 창조 행위라도 그러하듯 많은 어려움으로 가득 차 있다. 오디세이웍스의 작업이 시작되는 곳은 관람자의 주관이라는 테두리 내부에서이다. 관람자는 세상을 바라보는 자신만의 방식을 제공한다. 그들은 자기 가슴속에 품고 있는 열쇠를 밖으로 꺼내 보이며, 작가들은 이 관람자 한 사람에게만 중요한 그 방 안에서 시간을 보내게 된다. 그들은 익숙하고 좋아하는 방을 찾아내고 그것이 의미를 가지게 된 이유를 알아보며, 그 다음에 이 방 안에서는 예측이 불가능한 어딘가로 통하는 새로운 문을 설계해 나가기 시작한다.

크리스티나는 관람자였다. 크리스티나와 오디세이웍스가 함께 보낸 주말들은 그녀가 사랑하는 것으로부터 시작되었다. 클로드 드뷔시의 〈월광〉이었다. 크리스티나가 좋아한 모든 것은 대칭적이고 소리와 관계되어 있었다. 하루 종일 그녀는 이 완벽한 피아노 음률을 찾고 또 찾았다. 고풍의 건축 공간에서도, 가족과 함께 있을 때도. 그때마다 이 음악은 그녀에게 자신의 세계관을 재확인시켜 주는 강화물이었다.

크리스티나는 긴장을 늦추어 나갔다. 그녀를 위해 이런 주말을 마련하는 예술가들은 그녀의 세계와 취향을 완벽하게 이해했던 것이다. 그들은 그녀에 대해 판단을 내리지 않고 받아들여 나갔다. 그녀는 자신만의 안락한 공간 속에 머무르며,

자신의 방어벽을 조금씩 내리고 믿음을 쌓아가면서 마음을 열어 갔다.

크리스티나의 고집과 편견이 사그라들자 음악은 조금씩 변하기 시작했다. 그녀는 월광의 다른 버전을 듣기 시작했 다. 괴팍한 것들, 불협화음적인 것들. 그녀와의 주말이 7시간, 500마일을 넘어섰을 때, 그녀는 어느 기차역에서 만나 준비 된 차에 올랐다. 그 후 그녀는 이어진 드라이브 시간 동안 자 기만을 위해 작곡된 새로운 버전을 듣게 되었다. 그것은 4분 짜리 원곡을 80분에 걸쳐 해체해 나가는 작품이었다. 음악은 조금씩 부서져 갔다. 처음은 클래식으로 시작하여 마지막에 는 예컨대 현을 이빨로 뜯는 소리로 바뀌어 갔다. 그것은 아 름다운 노이즈였다. 그것은 크리스티나가 좋아해 온 것과 지 극히 상극이었지만, 마침내 거기에 도달했을 때 그녀는 그것 을 아름답다고 여기게 되었다.

크리스티나가 얻은 경험의 총체는 형식의 해체와 같은 것 이었다. 자신의 삶이 가지고 있던 구조를 뿌리부터 풀어 헤치 는 것과 같았다. 그것은 익숙한 것으로부터, 그녀가 이미 알 고 있는 그 중심으로부터 그녀를 낯설고 새로운 곳으로 데려 가는 것이었다. 이 여정으로 그녀는 낯설었던 목적지가 자신 과 연관된 곳으로 변하게 되는 생애 최초의 경험을 얻었다.

그것은 강렬한 체험이었다. 크리스티나는 그것이 자신의 틈을 후벼 열었다고 표현했다. 오디세이웍스를 경험한 후 그

녀는 자신의 인생을 바꾸었다. 자신의 직장을 그만두고, 자신의 연인과도 헤어진 후 새로운 곳으로 이사하게 되었다.

오디세이웍스가 그런 결과를 의도한 것은 아니었다. 크리스티나가 자신의 인생을 바꾸거나 불협화음 음악을 즐기게 될 것이 목적은 아니었던 것이다. 또한 즐거운 한순간을 만들어내려는 것도 아니었다. 진짜 목적은 그녀를 진하게 감동시키는 작품, 오디세이웍스에게도 정말로 예술적 도전이 되는 작품을 만들어내는 것이었다. 마치 그것은 한 번도 만나보지 못한 사람에게 고백의 편지를 받는 것과 같았다. 그것은 삶의 교감을 새로운 차원으로 끌어올리는 문을 연 것이었다. 새로운 것들과의 연관성을 만들어낸 것이다.

오디세이웍스의 접근에서 핵심은 공감과 신뢰에 있었다. 그들은 아주 진지한 방식으로 관람자에 대해 배웠고 그가 소중히 여기는 곳에서부터 시작했다.

너무 흔히, 우리는 "관람자에게서 비롯된"이란 표현을 사용하면서도 사실은 현관 근처에서만 서성거린다. 그 결과는 피상적 연결에서 조금도 나아가지 못한다. 이 사람들은 힙합을 좋아한다고 하니 힙합을 주자, 저 분들은 고양이를 좋아하니까 고양이를 주자는 식이다. 그러면 사람은 저절로 모일 것이고 즐거운 시간도 보낼 수 있겠으니 우리도 오늘 장사는 여기까지만.

오디세이웍스는 더욱 깊이 들어간다. 그들은 대문 앞에서

시작하지만 자신의 표현이라는 지뢰밭, 매일같이 우리가 자신을 표현하는 피상적 차원의 자아를 뚫고 나가는 길을 선택한다. 그들은 성격과 자기표현이라는 벽으로 둘러싸여 있는, 소중하고 깨지기 쉬울 것 같은 꿈으로 연결된 통로를 찾아내고, 사람들이 그런 자신의 소중한 방 안에서 안전함을 느끼게 만든다. 그리고 마침내, 그들은 그 사람이 마음을 활짝 열 수 있게 이끌어낸다. 관람자 혼자만의 경험을 넘어선 곳에 존재하는, 거칠고 먼 어느 곳으로 향하는 새로운 문을 완전히 열어젖힌다. 안내자로서 그들은 그러한 여정에 수반되는 수고를 덜어주는 것이다.

연관성은 이미 익숙한 것 또는 우리가 이미 좋아하는 것만이 아니라는 사실을 잊지 말도록 하자. 그것은 새로운 의미, 새로운 긍정적 인지효과를 우리의 삶의 경험 속으로 가져오게 될 어딘가로 움직여 나아가기 위한 것이다. 오디세이웍스가 제공한 것도 바로 그런 것이었다.

모두를 위한 연관성

오디세이웍스에 대해 내 안의 까칠이는 이렇게 반응한다. "그것은 규모를 키울 수 없는 방식이잖아." 맞는 말이다. 우리는 하루하루 우리 박물관으로 들어오는 수백만의 사람들을 위해 수백만 가지의 개인화된 경험을 만들 재간이 없다.

하지만 그들의 접근 방식은 규모를 키울 수 있다. 인간적 차원에서 크기가 변화된다. 개인과 개인이 일대 일로, 자신의 인생에서 가장 중요한 사람들에 대해 알고자 하고, 나아가 그들을 위한 새로운 문을 빚어낼 때 그러하다. 우리가 뭔가를 누군가를 위한 것으로 개인화할 때는—우리가 주고자 하는 것이 아니라 그들이 받고자 하는 것에 초점을 맞출 때는—언제라도 그런 일이 일어난다. 연애 고백편지가 좋은 모델이다. 그것은 세상의 모든 사람과 모든 관계 속으로 확대될 수 있다.

이런 인간적 관계는 단지 사랑에만 국한된 문제가 아니다. 개인화를 통한 연관성의 구축은 거대한 사업이 될 수도 있다. 코카콜라 회사에 한번 물어보라.

코카콜라는 "코카콜라로 마음을 전해요! Share a Coke"라는 수십 년 만에 터진 초대박 마케팅 캠페인을 통해 십 년째 감소해 가던 판매 추세를 역전시켰다. 2011년 시작된 이 캠페

인은 단순하다. 코카콜라 브랜드만이 인쇄되어 있던 각각의 용기에 "코카콜라로 마음을 전해요!"라는 문구 아래에 이름이나 상징적 호칭을 적어 넣었다. "코카콜라로 마음을 전해요, 마이크에게. 코카콜라로 마음을 전해요, 아빠에게. 코카콜라로 마음을 전해요, 꿈꾸는 이에게."* 쉽게 이해된다.

이 캠페인이 통했던 이유는 개인적이기 때문이었다. 자신의 이름보다 더 개인적인 것은 없다. 물론 그것은 고백편지와는 다르지만, 편의점 코카콜라 병에서 자신의 이름을 발견하게 되면 그와 비슷한 흥분이 솟아오른다. 이 캠페인은 그와 같이 남들 눈에 띄고 싶고, 부각되고 싶고, 존중받고 싶은 깊은 욕망을 반영한다.

개인 간의 상호성이라는 점도 성공하게 된 한 가지 이유이다. 여기서 아이디어는 코카콜라를 나눈다는 점이다. 나눈다는 행동을 사람들이 즐겨 하기 때문이다. 사람들은 주어진 이름의 친구를 위해 기념물로 코카콜라를 구입한다. 해외의 친구들에게 사진을 찍어 보낸다. 어머니의 날Mother's Day이나 재향군인의 날Veterans Day에는 그 특별한 누군가를 기념하기 위해 코카콜라를 박스로 구입한다.

코카콜라는 평범한 상품에 개인적 연관성을 불어넣었다.

* 한국 버전에서는 "잘 될 거야", "웃어요", "우리 가족" 등으로 현지화되었음.

상품을 관계 형성의 매개물로 바꾸어 낸 것이다. 단순하고도 재치가 있다.

코카콜라를 세상에 한 병씩 사주지 않더라도 기관은 이와 같은 기법을 활용할 방법이 많다. 단지 우리가 일에 착수해 온 시작 지점, 우리가 일을 하던 방식의 테두리를 바꾸기만 하면 되는 것이다. "이 체험의 대본을 어떻게 써볼까?"라는 질문을 다음과 같은 것으로 바꾸어 볼 수 있다. "방문자들이 가장 갈구하는 것은 무엇인가? 그들의 가슴속에는 무엇이 있을까? 우리는 그들을 알아보는 것부터 시작하여 그것을 가지고 어떤 체험을 만들어내면 좋을까?"

가이드 투어에 참가해 보자. 많은 사람이 그렇겠지만, 나는 박물관 투어가 두렵기까지 하다. 일방적으로 따라다녀야 하는 경우가 많기 때문이다. 나는 누군가 다른 사람의 관점, 그 사람의 속도, 그 사람의 이야기 속에 갇혀서 내가 무엇을 알고, 무엇을 알고자 하는지를 무시당하는 느낌이다.

비 마Vi Mar의 투어는 완전히 달랐다. 비는 시애틀의 윙룩 아시아박물관Wing Luke Asian Museum의 투어 가이드이다. 나는 그곳을 2010년에 방문했는데, 비는 투어를 우리 그룹의 개인들을 알아가는 것부터 시작하였다. 우리 모두를 자리에 앉힌 그녀는 서로 자신을 소개하도록 했다. 투어 인원은 총 열한 명이었는데 모두 성인이었고 서로 아는 사이는 거의 없었다. 비는 우리에게 관계나 거주지를 가지고 농담을 걸어가면서

우리가 서로의 이름을 확실히 기억하게 만들었다. 처음부터 그녀는 우리가 서로를 이름으로 부르고 함께 서로 즐겁게 지 낼 것을 확실히 요청했다. 그녀는 우리를 짧은 시간이나마 투 어를 함께한 사이로 연결된 공동체로 직조해낸 것이었다.

가능할 때면 비는 언제나 이 투어가 우리에게 개인화될 수 있게 슬쩍 유도했다. 그녀는 그룹 안의 개인들에게 그들의 배 경, 성별, 혹은 직업을 반영하여 정보의 방향을 조절했으며 그렇게 함으로써 우리는 그녀가 우리를 위한 맞춤형 체험을 제공하고 있다고 느끼게 되었다. 미국 서부의 철로를 만든 중 국 남성들에 대해 이야기하던 중, 그녀는 그룹의 모든 남성들 에게 키가 얼마인지를 물었다. 5피트 11인치, 6피트 1인치, 5 피트 10인치였다. 그러자 그녀는 이렇게 말했다. "모두 거인 들이시네요. 철로를 건설한 사람들은 겨우 5피트 1인치, 커봐 야 5피트 3인치였어요."

비는 반복하여 우리를 개인적인 이야기 속으로 빠져들게 했다. 우리 자신이나 조상의 경험을 자신이 하는 이야기와 비 교해 보라고 했고, 우리 스스로에게 공감하기와 자신이 설명 하고 있는 역사 속 중국인과 공감하기 사이를 반복해 오갔다. 그 결과, 투어는 과정도 즐겁고 훗날 기억에도 남는 것이 되 었다.

비와 같은 접근법을 지지하는 연구 결과도 다수이다. 예 루살렘의 히브리대학 자연공원Hebrew University's Nature Park을

연구한 2009년의 논문에서는, 투어를 시작하면서 단 몇 분의 시간만을 참여자에 대해 알아보기 위해 투자한다 하더라도 방문자의 경험도가 의미심장하게 높아질 수 있음을 보였다.

연구원들은 이 자연공원에서 〈걸으며 발견하는 수목 투어 Discovery Walk Tree Tours〉를 2년간 진행해 온 가이드를 대상으로 연구를 진행했다. 한 실험에서 가이드는 투어의 시작에 간단한 변화를 부여해 보았다. 함께 도보 투어에 들어가기 전에 그녀는 투어 그룹에게 다음과 같이 질문했다. "나무를 생각하면 마음속에 무엇이 떠오르나요?" 3분에 걸쳐 사람들은 자신만의 출발점, 다시 말해 '입장 내러티브entrance narrative'를 나누었다. 그런 다음 가이드는 각 참여자에게 다음 질문중의 한 가지를 던졌다. "그 나무는 어디에 심었나요?" "어떤 냄새가 났나요?" 또 가이드는 기회가 보일 때마다 투어와 관련될 수 있는 연관된 질문도 던졌다. "그러면 그 트리하우스는 얼마나 높았나요? 투어 도중 삼나무가 나타나면 꼭 저한테 다시 이야기해 주세요. 2년 동안 삼나무 위 300피트 높이의 원시적인 트리하우스에서 살았던 여성에 관한 정말 재미있는 이야기를 들려주고 싶어서요……."

이렇게 투어 전에 나눈 대화는 3분에 지나지 않았다. 그런 다음 투어가 계속되면서 가이드는 이러한 연결 지점을 포착했고 그룹에서 나왔던 입장 내러티브를 다시 물고 들어갔다. 한 시간이 소요되는 이 투어를 진행하면서, 가이드는 방문자

의 입장 내러티브를 3회에서 5회 가량 언급했다.

이 연구는 대조군과의 비교를 통해 이러한 접근법을 검증했다. 같은 가이드가 투어를 시작할 때 나무와는 관련이 없는 호의적인 대화를 몇 분간 진행하는 것이었다.

이 연구의 결과는 아주 극적이었다. 입장 내러티브를 통해 투어는 더욱 흥미롭고, 교육적이고, 기억에 남는 것이 되었다. 연구자들은 입장 내러티브를 채택한 투어를 참여한 사람들이 훨씬 더 몰입하게 되었음을 밝혔다. 더 많은 질문과 답이 오가게 되었고 더 자주 내용에 대해 토론하게 되었으며, 뭔가를 적고, 덜 지루해 하고, 심지어 더 자주 나무를 만져보았다. 투어가 끝난 후 입장 내러티브를 실시한 그룹은 이 경험을 회고하면서 보다 높은 수준의 즐거움과 배움이 있었다고 보고하였다.

이런 효과를 얻기 위해 투어가이드는 자신의 투어의 수준을 끌어내리지 않았다. 심지어 투어 경로도 전혀 바꾸지 않았다. 그녀는 단지 사람들에게 출신이 어디인지, 그들은 나무를 어떤 맥락에서 품고 있는지, 그리고 소중하게 간직하는 이야기와 기억은 무엇인지를 3분 동안 파악해 나갔을 뿐이었다. 그리고 그녀는 자신의 투어에 그들의 이야기를 살짝 버무려 넣었고 그렇게 함으로써 연관성이 싹트게 되었다.

이런 원리는 가이드투어에서만 통하는 것은 아니다. 누군가가 우리의 문을 열고 들어온다면 우리는 언제나 입장 내러

티브를 이끌어내 볼 수 있다. 그것은 두 단계로 이루어지는 쉬운 과정이다. 먼저, 상대방이 어떻게 이곳에 오게 되었나를 물어본다. 다음으로 상대의 대답을 확인하고 그것으로부터 이어 나갈 방법을 찾아낸다. 뭔가 꼭 보아야 할 것 또는 해야 할 일을 그들의 관심사 속에서 찾아 특별한 형태로 제시하는 것이다. 그들을 독특한 장소에 앉아보게 한다든가, 단체 사진을 찍게 한다든가, 또 다른 행사에 초청하는 것이다.

이는 쉬워 보이는 일이다. 하지만 데스크로 걸어오는 각각의 새로운 사람들에게 자신이 가진 정보를 교부하는 일에만 신경을 써 온 사람이라면 그렇게 쉽게 시작할 수 있는 일은 아닐 수도 있다. 잠시 말하기를 끊고, 질문을 해보고, 대답을 말하기 전에 먼저 경청하는 것은 쉽기만 한 일은 아니다.

연관성을 쌓으려면 우리는 사람들에 대해 이해하고 그들이 스스로의 입장에서 연결될 수 있도록 유도해야 한다. 많은 기관은 첫 번째 단계는 곧잘 수행하지만 두 번째에 대해서는 그렇지 못하다. "오늘 어떻게 여기에 오시게 되었나요?"라고 질문함으로써 우리는 담장 밖에서 홍보가 얼마나 효과를 발휘하는지, 그리고 연관성이 어떠했는지를 더욱 잘 이해할 수 있다. 하지만 우리는 입장 내러티브로부터 한 걸음 더 나갈 수 있다는 사실을 망각하고 만다. 그렇게 되면 우리는 담장 안에서 계속해 연관성을 키워 나갈 기회를 잃어버리게 된다.

문을 만들 것인가, 방을 바꿀 것인가?

관심 대상 커뮤니티에 대한 이해가 마무리되면 이제 선택의 시간이다. 연관성을 쌓기 위한 새로운 문을 만들어 나가는 방법도 있고, 방 안의 프로그램을 바꾸어 볼 수도 있다. 또 두 가지를 병행하는 방법도 있다.

어떤 경우에 새로운 문을 만들고, 어떤 경우에 방을 변화시켜야 하며, 혹은 두 가지 모두를 행해야 하는가의 문제는 어떻게 결정하면 좋을까?

새로운 문으로 바꾼다는 것은 홍보의 한 형태라고 볼 수 있다. 새로운 문을 만든다면 그것은 이미 존재하는 방으로 새로운 누군가를 초대한다는 뜻이다. 이 전략은 기존의 방이 이미 완성도 높은 경험을 제공하고 있으며, 목표하는 대상 관람자가 방의 경험과 깊은 연관성을 이미 맺고 있으리라는 판단이 비교적 확실히 서 있을 때 성공적이다. 젊은 도시 거주자들을 고전음악으로 이끌기 위해 나이트클럽과 같은 방식으로 홍보를 전개했던 마이애미의 뉴월드 교향악단이 여기에 부합하는 사례이다. 또, 남미계 이주민들을 대상으로 프로그램을 공유하려 했던 워키건 공립도서관의 프로모토레스 프로그램도 마찬가지다. 그들은 새로운 문을 만들어냈다. 새로운 문, 더 넓은 문, 색다른 운영 시간에 열리는 문들을 만들어

내는 것은 우리가 이미 관심 커뮤니티에게 꼭 맞는 프로그램을 보유하고 있다고 생각될 때 잘 동작하는 방식이다. 그러면 이제 남은 일은 사람들을 찾아내 환영의 태도와 함께 방으로 안내하는 것뿐이다.

방을 변화시킨다는 것은 프로그램에 변화를 가한다는 뜻이다. 내가 제공하는 경험이 관심 관람자의 관점에서 어렵거나, 혼란스럽거나, 혹은 취미와 어긋나는 것으로 보이는 경우라면 단순히 새로운 문만을 만들었다고 모든 일이 잘 되기를 바라는 것은 소용없는 일이 될 것이다. 내가 제공하는 것이 연관성을 얻으려면 홍보 방식만 바꾸는 변화로는 부족할 것이다. 실제로 제공되는 내용 자체가 변해야 하기 때문이다. 십대 대상 프로그램이었던 변화를 위한 주제들 또는 클리블랜드 공립도서관이 제공한 무료 식사를 기억해 보자. 이 새 프로그램들은 해당 기관의 프로그램을 근본적으로 바꾸는 것이었다. 홍보에 투자해 보아도 관심 커뮤니티가 나의 프로그램을 계속 외면해 간다면 방의 변화를 시도할 필요가 있다. 한 번 찾아왔던 사람들이 두 번 다시 돌아오지 않는다면 그것은 아마도 홍보의 문제보다는 경험 그 자체의 문제가 아닐까 하고 생각해 보아야 할 것이다.

물론 실제 세상에서 그런 차이를 판별해내기가 늘 쉬운 것은 아니다. 우리는 방을 변화시켜야 할 시점에 단지 문에만 신경 쓰게 되는 경우도 많다. 마찬가지로, 방을 대대적으로

수선하기 시작해 놓고, 현재의 문으로는 그러한 내부의 변화가 파악되기 어려우리라는 점을 놓치게 되는 경우도 있다.

다양한 문화로 구성된 도시에 존재하는 두 가지 기관의 모습을 상상해 보자. 각각은 자신이 속한 커뮤니티 속에서 연관성을 높이기 위해 영어와 스페인어로 콘텐츠를 제공할 것을 결정했다. 기관 A는 모든 홍보물을 2개 언어로 제작했지만 자신의 담장 안에서 통용되는 언어는 전혀 바꾸지 않았다. 기관 B는 새로 스페인어를 구사하는 직원을 영입해 2개 언어로 프로그램을 제공하지만 홍보 방식에 관해서는 어떤 변화도 가하지 않았다.

A의 방식은 문을 손질하는 것이다. B는 방을 변화시키는 것이다. 두 경우 모두 자신의 목표를 향해 온 힘을 쏟기는 마찬가지겠지만, 그 효과의 측면에서는 두 방식 모두 한계를 가지고 있을 것이다. A 기관에 들어서는 어느 외부자가 스페인어권의 사람이라면, 그는 스페인어로 이루어지는 체험을 기대했지만 실망을 겪고 나오게 되지 않을까? B 기관의 외부에 있는 사람들은 자신을 위한 프로그램이 존재한다는 사실 그 자체를 알 수 없는 것이 아닐까?

결국, 우리는 두 가지 모두가 필요할 것이라는 결론에 도달한다. 많은 경우 우리는 새로운 문과 변화된 방이 필요하다는 사실을 알게 되지만 그것을 어떤 방식으로 배치해야 가장 큰 효과를 얻게 될지를 잘 모르고 있다.

이와 같은 일이 벌어진 곳으로, 청각장애 관람자를 위해 과학 쇼의 연관성을 추구한 런던 과학관London Science Museum이 있다. 이 박물관의 과학 쇼는 가족을 대상으로 하는 공연으로, 왕성한 기운을 가진 공연자들이 놀라움과 폭발이 쉴 새 없이 이어지는 과학 실험을 보여 준다. 박물관 운영자들은 이 쇼가 다양한 가족에게 큰 인기를 누리고 있다는 점을 잘 알고 있었고, 특히 청각장애 가족에게도 이 공연이 한 걸음 더 다가갈 수 있기를 희망했다. 그래서 그들은 새로운 문을 시도했고 방을 조금 변경시키게 되었다. 그들은 이 쇼가 청각장애 가족을 대상으로 한다는 점을 홍보함으로써 새로운 문을 만들었고, 공연장에 수화 통역자를 배치하여 방의 내부도 바꾸었다.

새로운 문과 변화된 방은 시작에 불과했다. 그들은 더 큰 목표를 지향했다. 새로운 문을 이용해 안으로 들어온 청각장애 가족도 아주 소수에 불과했고, 그들의 반응 역시 썩 만족스러운 것은 되지 못했다. 홍보의 변화도 과학 쇼의 변화도 효과가 없는 것이었다. 정상 청력을 가진 관람자에게 공연자의 기세와 실험 중에 터지는 시각 및 청각적인 폭발력은 쇼의 흥밋거리로 작용했다. 하지만 청각장애자에게 이 경험은 실망스럽기만 했다. 수화 통역자는 과학적 액션이 일어나는 중앙에서 멀리 떨어진 곳에 배치되었다. 이런 배치로 인해 청각장애자들은 불꽃이 튀는 공연을 보는 동시에 통역자의 정

보를 따라가기가 쉽지 않았다. 또 공연을 진행자의 열기 넘치는 연기와 수화로 통역한 것은 같은 강도로 전달될 수 없었고, 그래서 전반적인 경험 강도도 줄어들었다. 어떤 큰 소리를 내는 폭발음도 그들에겐 전혀 들리지 않거나 스트레스를 유발할 뿐이었다. 청력이 아예 없거나 매우 약한 사람들이었기 때문이었다.

박물관은 청각장애자 가족에게 제대로 된 도움을 주고자했고 잘못을 바로잡기로 했다. 새롭게 다시 시도하기로 결정한 것이다. 그들은 일단 한걸음 뒤로 물러나, 청각장애 가족들에게 도움을 청해 보기로 하였다. 박물관은 청각장애 가족을 내부로 초청하여 청각장애 가족만을 위한 특별한 파일럿 공연을 만들어 시험해 보았다. 정상 청력의 운영자들은 청각장애자를 향한 호소력을 감쇄시키는 요소가 무엇인지를 찾아내기 어려웠다. 그것은 청각장애자들만 알 수 있는 것이기 때문이었다. 이 포커스그룹을 통해 박물관은 연기자 자체가 수화를 구사해야 한다는 사실, 즉 수화 통역만으로는 부족하다는 점을 찾아낼 수 있었다. 그들은 정상 청력자와 청각장애자가 함께 섞여 있는 일반적인 가족의 상황에 필요한 다양한 요건을 박물관이 빠짐없이 배려할 수 있게 도움을 주었다. 또한 그들과 같이 조밀하게 직조된 커뮤니티의 경우 입소문이 가장 중요한 홍보 방식이라는 점과, 이 커뮤니티는 서로 사회적으로 잘 어울리기 위한 더 많은 기회를 갈구하고 있다는

사실도 알 수 있게 도왔다. 가족들은 대단히 다양한 피드백 정보를 제공했고 박물관은 자신의 접근 방법을 변화시키는 일에 착수하게 되었다.

박물관은 각각의 과학 쇼에 편의적 차원으로 수화를 추가하던 방식에 대해 다시 생각하게 되었다. 새로운 대안으로 운영진이 만들어낸 것은 매월 한 차례 토요일 오후에 실시되는 사인티픽SIGNtific이라는 행사였다. 이는 청각장애 가족을 위해 특화된 것이지만 누구나 함께할 수 있는 것이었다. 그 문을 살펴보자면, 사인티픽 데이는 오로지 과학만을 위한 프로그램이 아니었다. 그것은 청각장애자가 주도하는 커뮤니티 체험을 과학과 함께한다는 성격이었다. 사인티픽이라는 새롭게 열린 문은 청각장애 가족과 그들이 표방하는 이해관계와 더 높은 연관성을 가진다.

다음으로 방 안의 모습을 살펴보면, 쇼의 내용도 바뀌었다. 수화 통역이 추가로 제공되는 것이 아니라, 사인티픽 쇼에서는 공연자와 통역자의 역할이 뒤바뀌어 있다. 과학 실험을 진행하는 무대 위의 공연자는 청각장애 연기자들이며, 청력을 가진 관람자를 돕기 위해 스테이지 밖으로 음성 내레이션이 진행된다. 한쪽 구석에 수화 통역자가 배치되어 있었을 때 그것은 이해를 방해하는 장벽에 불과했지만, 음성 내레이션은 그런 문제를 일으키지 않았다. 정상 청력의 관람자 역시 청각장애 연기자를 무대 위에서 보면서 음성 내레이션을 통

해 해설을 들으며 편안히 쇼에 몰입할 수 있었다. 더 나아가, 운영진은 사인티픽 쇼를 설계할 때 폭발음이나 소음이 과학적 개념의 전달을 위한 필수 요소가 되지 않도록 수정했다. 그것은 전체 가족이, 그리고 사인티픽 데이에 우연히 박물관에 찾아오게 된 다른 모든 사람들도 함께 어울릴 수 있고 즐거움이 있는 과학 쇼를 즐길 수 있게 되었다는 뜻이다.

런던 과학관은 청각장애 가족과의 연관성을 높이기 위한 획기적인 아이디어를 독자적으로 고안할 필요도 없었다. 그들은 단지 새로운 관람자들의 피드백 의견과 그들의 조언에 귀를 기울였을 뿐이다. 관심 커뮤니티로부터 그들이 한 수 배운 것이다. 그렇게 그들은 고장 나 있던 것, 즉 문과 방을 고칠 수 있었다.

방의 크기 키우기

내가 처음 MAH에 왔을 때 이곳에서 가족 체험이 이루어
지는 방은 단 하나에 불과했다. 패밀리아트데이Family Art Day
라는 것이었다. 패밀리아트데이는 월 1회 진행되는 토요 워
크숍으로, 두어 시간 동안 한 명의 예술가가 몇몇 가족들을
데리고 진행하는 프로젝트였다. 약 스무 명의 어린이와 어른
이 작은 교실에 모여 함께 즐거운 시간을 가졌고, 활동을 마
치면 그들은 다음 패밀리아트데이가 돌아올 때까지 멀찍이
떠나 있었다.

놀라울 것도 없이, 지역의 수많은 가족들은 패밀리아트데
이와 같은 것이 존재한다는 사실조차도 알지 못했다. 또 가족
과 함께하는 프로그램으로 MAH가 제공하는 것은 이것이 유
일했기에 많은 가족은 우리 박물관이 자신들을 위해 존재한
다고 실감할 수도 없었다. 심지어 나는 부임하고 얼마 안 되
었을 때 한 어머니로부터 이런 질문도 받아 보았다. "그 박물
관에 어린이도 들어갈 수 있나요?"

초창기부터 나는 가족에 대한 환영을 MAH의 최우선 운
영 방침으로 못박았다. 패밀리아트데이에만 국한시킬 것이
아니라 다양한 박물관 경험에 대해서도 마찬가지였다. 우리
는 정기 행사인 퍼스트프라이데이 페스티벌에 체험식 예술

활동을 추가했고, 전시에서는 전 연령을 대상으로 체험 참여 활동의 층위를 추가했다. 또 우리는 새로운 정기 페스티벌을 시작했는데, 서드프라이데이Third Fridays라는 이 행사에서는 10여 가지의 체험 활동과 커뮤니티 워크숍이 제공되었다.

이러한 새로운 활동 모두는 가족을 위한다는 목표를 대놓고 표방하지는 않았지만, 자녀가 없는 성인뿐만 아니라 가족의 참여도 환영하게 되었다. 이 활동들은 가족들을 위한 문도 함께 가지고 있었던 것이었다.

그러나 시간이 흐르면서 우리는 놀라운 사실을 발견하게 되었다. 패밀리아트데이에 찾아오는 가족이 뜸해진 것이었다. 그 경향은 계속되어, 어느 순간이 되자 금요일 저녁 MAH에는 수백 명의 연령도 다양한 가족들이 모여들지만 그 다음 날 열리는 패밀리아트데이에는 겨우 몇 안 되는 사람밖에 찾아오지 않는 상황이 되어 버렸다.

무슨 일이 일어났던 것일까? 우리는 전시와 금요일 저녁의 페스티벌을 위해 새로운 문들을 열었고, 가족들은 가족만을 위해 만들어진 방과 문들보다는 다양한 세대가 함께하는 방들에서 보다 큰 가치를 느끼게 된 것이었다. 전 세대를 위한 방들은 단지 어린이가 아니라 모든 사람들을 위한 프로그램을 제공했다. 사람들은 가족이 개별적으로 프로젝트를 만들어가는 예술 활동에만 집중된 좁은 문보다는 다양성이 있는 페스티벌 환경으로 열린 보다 넓은 문을 더 선호했다. 그

들은 가족 전용 행사에서는 볼 수 없는 다양한 활동과 다양한 사람들, 그리고 오락거리(바 따위)가 있는 방을 더 좋아했던 것이다.

그래서 우리는 패밀리아트데이를 없애기로 결정하게 되었다. 그것은 우리 프로그램들 중 많은 것들에서 '타기팅 targeting'을 없애 나가는 작업으로부터 시작되었다. 관람자를 세분화하고 그에 맞추어 별개의 프로그램을 진행하는 방식으로부터, 서로의 다름을 뛰어넘어 모이는 교량형 프로그램으로 전환하게 된 것이다. 그 결과 더욱 큰 방들이 생겨났다. 그것은 사람들 모두를 한 곳에 초청함으로써 내부자와 외부자 사이의 권력 불균형을 해소하는 방이었다.

관람자 타기팅은 늘 나에게 골치 아픈 문제였다. 홍보 전문가들은 우리의 메시지가 특정 커뮤니티를 조준해야 한다고 언제나 이야기한다. '모든 사람을 위한' 것은 사실상 그 누구도 위할 수 없게 된다는 것이다. 다시 말해, '모든 사람'이라고 하는 브랜드는 내부자들 중 아무나와 연결되어도 상관없다는 식이라고 말한다. 어떤 커뮤니티를 정확히 식별해내고, 그들을 대상으로 홍보하고, 그들이 안으로 들어온다면 그들이 적절한 곳에 찾아왔음을 계속해 상기시키고 확인시키라는 것이다.

나는 상업의 분야에서 이 생각이 어떻게 통용되는지를 잘 이해하고 있다. 애플 사용자와 윈도우 사용자 같은 것이다.

그러나 이는 수많은 공공기관이 노력하는 공공성이라는 소명과는 모순되어 보인다. 포용성 확대의 추구라는 것과 타기팅이라고 하는 현실적 필요성을 과연 어떻게 조율해야 좋다는 말인가?

과거에 나는 조직이 서로 다른 여러 집단의 사람들을 동시에 타기팅하고, 그들의 상이한 취향, 필요, 그리고 관심과 연결되는 프로그램들을 따로따로 제공해야 한다는 이론을 따라 왔다.

하지만 그것도 여전히 일종의 타기팅이다. 그것은 하나의 방을 여러 작은 방으로 나누고, 어떤 것은 서로 겹치고 어떤 것은 개별적으로 존재하게 하는 방식이다. '여러 개의 방'이라는 이 접근법은 홍보의 측면에서 보면 효율적일 수 있겠으나 더 폭넓게 사람들에게 다가가고 관계를 형성하자는 목적에 비추어 본다면 뚜렷한 한계를 드러낼 것이다. 그것은 동시 산발적인 프로그램을 초래하기 때문이다. 멋쟁이들을 위한 자전거 타기 저녁 모임, 히피들을 위한 저녁 모임, 어린이를 위한 패밀리아트데이 등등. 이렇게 되면 둘 이상의 프로그램이 서로 만나는 일은 어렵게 될 것이다.

MAH의 우리는 이 도전 과제를 새로운 렌즈를 통해 바라보기 시작했다. 사회적 가교 형성이라는 렌즈이다. 우리가 프로그램을 만들 때 그 목표의 가운데에는 다양한 협력과 다양한 관람자들 사이에서 예측될 수 없었던 새로운 관계를 만들

어내고 그것을 통해 사회적 신뢰감을 높이려는 바람이 있었다. 우리는 행사나 전시를 만들어낼 때 괴짜 중매인인 것처럼 엉뚱한 상대를 일부러 연결시킨다. 오페라 가수와 우쿨렐레 연주자, 구겐하임 소속 작가와 아마추어 작가, 역사 애호가와 노숙인 등등. 일반적으로 하나의 프로젝트에는 서로 다른 10~15명의 파트너들이 참여한다. 이렇게 하는 목적은 차이를 넘어 사람들을 모으고 커뮤니티의 결속을 더욱 다지기 위해서이다.

꽤 의미 있는 결과도 있었다. 서로 다른 배경 출신의 사람들이 서로를 알아가게 되고, 세대차가 나는 자원봉사자들이 함께 일하고, 분야가 동떨어진 예술가들이 새로운 협력 프로젝트를 만들어냈다. 방문자들 역시 따로 물어보지 않아도 '새로운 사람과의 만남'과 '더 큰 커뮤니티의 일원으로 소속됨'을 MAH를 경험하면서 가장 좋았던 두 가지로 꼽게 되었다.

다양한 관람자들이 보여 준 가교 형성에 대한 관심 덕택에, 우리는 용기를 내어 특정 관람자 대상 프로그램의 타기팅으로부터 탈피하기를 시도하게 되었다. 그것은 새로운 철학으로 갈아탄 것으로 볼 수만은 없다. 방문자의 행동에 의해 유도된 것이기 때문이다. 가족들은 패밀리아트데이에 더 이상 오지 않았지만 대신 모든 연령이 함께하는 문화 페스티벌로 모여들었다. 선생님들은 전시 투어를 예술이나 역사 한 쪽

만으로 하지 말고 모두를 한번에 다루어 달라고 요청했다. 한 사람이 발표하는 강의의 교실은 비어갔고 대신 십대 사진가, 인류학 박사, 그리고 거리 댄서들이 한 곳에 모인 번개 토크에는 사람들이 꽉꽉 들어찼다. 방문자들은 협소한 가족 체험으로 향하는 문은 내버려두고 예측할 수 없었던 관계 형성이 일어나는 방으로 이어진 문을 향해 열렬히 모여들었다.

이제 우리 기관에서는 동질적 집단 속에서 함께하는 프로그램보다는 다양한 사람들이 한데 모이는 프로그램들이 더욱 큰 인기를 누린다. 오래 지속해 온 내부자들은 "이젠 박물관에 와야 어디서도 볼 수 없었던 사람을 새로 만날 수 있어요"라고 이야기하는데, 그것이 나에게는 제일 듣기 좋은 말이다. 그들은 보다 더 큰 방을 만들어가기 위해 함께 힘을 모으고 있다.

그렇게 우리는 특정 커뮤니티가 가진 특별한 자산과 필요를 계속 염두에 두고 있는 한편, 사람들이 스스로에게 봉사하기 위한 방식보다는 서로간의 연결을 만들어내기 위한 방식에 대해서도 더욱 더 고민하게 되었다. 우리는 어떤 커뮤니티와 새로 관계를 맺고자 할 때 타기팅의 방식부터 시작하는 것이 일반적이다. 그들의 관심이나 필요에 대해 직접적으로 응답하는 문과 별실을 만들어내는 것이다. 하지만 궁극적인 목적은 모든 사람을 하나의 큰 방으로 안내하고 그 방에서 우리 모두가 내부자가 되는 것이다. 그렇게 하다가 괴상한 가

구들로 방이 어지러워질 수 있다고 해도 말이다. 일곱 살 어린이, 17세의 청소년, 그리고 70세의 노인 모두가 박물관 안에서 '내 집처럼' 느낄 수만 있다면 우리 박물관은 기꺼이 청소하기도 포기할 것이다. 우리는 박물관을 두고 빽빽한 메뉴판을 가진 식당과 같다고 즐겁게 말한다. 모든 사람에게는 뭔가 자신의 입맛에 맞는 것이 있어야 한다. 물론 그들은 메뉴의 모든 음식을 다 좋아하지는 않겠지만 그렇더라도 그 안에서 충분히 즐거운 경험을 가질 수 있을 것이다.

4부

연관성과 미션mission

모든 기관은 방의 내부 구조를 결정하기 위해 미션을 가지고 있다.
그것의 겉만 번지르르하게 치장해서는 안 된다.
해묵은 페인트를 벗겨내고, 새 액자에 집어넣고,
그것을 기준으로 삼아 새로운 사람들을 위한 새로운 문을 만들어가야 한다.

폭풍 앞에서의 담담함

2015년 오카노건 벨리Okanogan Valley에 닥친 산불은 모든 이의 삶을 뒤흔들어 놓았다. 삼림의 대부분이 파괴되고 거주자들은 자신의 농장을 잃어버렸다. 서부 전 지역에서 모여든 소방관들은 주차장에 텐트 마을을 쳐 놓고 불길과 맞서 싸웠다.

팻 버벡Pat Verbeck의 교회는 즉시 행동에 뛰어들었다. 그녀와 교구의 주민들은 소방관을 위해 아침 식사용 부리토burito를 만들어 제공했다. 그들은 집이 불타버린 사람들을 위한 간이 숙사를 짓기 위해 지역사회의 기금을 모집했다. 그러던 어느 날 교회에서, 팻은 어느 친구와 함께 우리가 과연 이 사태와 '충분한 연관성'을 가지고 있느냐를 토론하게 되었다. 팻은 자신이 기울이고 있는 선의의 노력을 설명했다. 하지만 그녀의 친구는 그것에 찬성하지 않고, "우리는 제단에 붙은 불길에 대해서도 생각해야 해"라고 이야기했다.

교회의 미션은 무엇일까? 팻의 교회는 선한 행동과 사람들이 자신을 둘러싼 세상 속에서 의미를 찾을 수 있게 도움을 제공함으로써 그리스도의 길을 따르게 함을 미션으로 두고 있다. 이 교회의 미션이라는 눈으로 연관성을 따지자면, 재난을 만난 교회는 두 가지 행동에 나섰어야 했다. 선한 행

동과 동시에 이 참사로부터 의미를 얻어내는 것이다.

조직의 미션을 추구한다는 것은 꼭 연관성을 추구해야 한다는 뜻은 아닐지도 모른다. 하지만 그 반대는 성립되지 않는다. 연관성을 강하게 추구함으로써 그 기관의 심장, 즉 미션을 향한 새로운 문이 열리게 되는 것이다.

어떤 조직이 자신의 미션을 추구하면서, 자신의 커뮤니티와의 연관성을 잃고도 그 길을 갈 수 있을까? 물론이다. 어느 도시에 한 명의 작곡자에 의한 음악만을 재현하는 것으로 미션을 삼은 교향악단이 있다고 상상해 보자. 이 도시의 누구도 해당 작곡가에 대해 조금도 신경 쓰지 않는다면, 교향악단은 미션에서 한 치도 벗어나지 않으면서 커뮤니티와도 완전히 무관하게 존재할 수 있다.

어떤 조직이 연관성을 추구할 때 자신의 미션에서 벗어나서도 그렇게 할 수 있을까? 많은 곳이 그렇다……. 위험에도 불구하고 말이다. 기관이 자신의 미션과 연결되지 않은 연관성을 추구하게 되면 명확성과 집중도를 잃게 되는 문제가 일어날 수 있다. 그들은 커뮤니티와의 관계를 향한 노력을 자신의 미션 달성을 위한 노력과 분리시키는 오류를 범할 위험을 안게 된다. 그럴 때 등장하는 흔한 결과가 바로 '아웃리치 outreach'와 '핵심' 활동 간의 지리멸렬한 내부 전쟁이다.

한 기관의 미션이란 자신의 목적을 최대한 명료하게 밝힌 선언문이다. 커뮤니티의 이해관계가 기관 주위에서 어지럽

게 물결치더라도 자신의 미션은 항해의 방향을 올바르게 유지시켜 준다. 미션은 내다 버려지는 것이 아니라 방향타가 되는 것이다. 그것을 통해 우리는 다양한 가능성이라는 폭풍 속에서 나가야 할 방향을 판가름하게 된다. 그것은 우리가 자신의 커뮤니티에 관해 이해하고자 나설 때, 그리고 그들과 우리가 어떻게 연관성을 맺어야 할지 판단하고자 할 때 꼭 필요한 확신을 제공한다.

기관의 미션이 안개 속에 있다거나 서로 충돌을 일으키고 있다면, 그것은 반란 의도를 품은 여러 부족이 배 위에 잔뜩 올라타고 있는 것과 같다. 각각의 부서가 하나의 미션을 공유하지 못한 채 자신만의 운영을 위한 개별화된 버전의 미션을 품게 되는 것이다. 한 부서는 자신의 미션을 아웃리치에 있다고 생각하는데, 다른 부서는 미학적 수준이 문제라고 생각하고, 또 다른 곳에서는 연구 노력을 중시한다. 어떤 특정 커뮤니티와의 연관성을 추구할 기회가 생기기라도 하면, 조직의 리더는 한바탕 전쟁을 치러야만 한다. 그들이 미션이 의미하는 바 혹은 커뮤니티와의 연관성을 서로 다르게 받아들이게 된다면 조직은 무엇을 꼭 추구해야 하는지, 또는 그냥 포기해야 하는지에 대한 혼란 속에 휘말리게 된다.

명확한 미션을 가진 기관들만이 이러한 논쟁 속에서도 올바른 길로 항해해 나갈 수 있다. 그들이 자신과 자신의 목적을 알 때, 진솔하게 어느 커뮤니티가 투자 가치가 있을지, 그

리고 어떤 식의 연관성을 과감하게 추진해야 할지를 판단할 수 있게 된다. 갑판 위의 자잘한 다툼에 발목을 잡히지 않고 저 외부의 넓은 바다를 바라보는 눈을 훈련하게 되는 것이다.

연관성 찾기

2011년, 더비 시의 실크밀Derby Silk Mill에서는 역사 속의 제트 엔진이 동작을 멈추게 되었다. 공장 부지에서 탄생한 세계 최초의 산업박물관 중 하나가 폐관하게 된 것이었다.

이 박물관 부지는 영국 북부에서 생겨난 최초의 완전 자동화 공장인 롬 방적공장Lombe's Mill으로 그 생명이 시작되었다. 거의 200년간 이곳의 방적공들은 명주를 꼬아 실로 만들어냈다. 1974년에 이 현장은 더비 산업박물관Derby's Industrial Museum으로 바뀌었고, 수십 년간 그렇게 운영되어 왔다. 방문자들은 여기에 소장된 롤스로이스 제트 엔진과 함께 이 도시의 직물, 철로, 그리고 벽돌 제조 산업이 깃든 사물들을 보기 위해 모여들었다.

하지만 시간이 지나면서, 이 현장도 박물관에 포함된 하나의 전시물로 변해버렸다. 전시는 변화하기를 멈추었고 관람자 수도 줄어들어 왔다. 2008년, 헤리티지 복권기금—영국의 대표적 문화기금—은 대규모 지원금 지출을 부결하기에 이르렀고, 박물관은 불투명한 미래 앞에 서게 되었다. 2011년, 더비 시의회는 결국 그곳을 폐관하고 소장품을 퇴역시키기로 결정을 내렸다.

하지만 이곳은 완전히 폐쇄된 것이 아니었다. 더비 박물관

재단Derby Museums Trust은 새로운 프로젝트 매니저로 한나 폭스Hannah Fox를 영입하면서 실크밀 박물관이라는 이름으로 재탄생을 모색하기로 했다. 한나에게 박물관을—최소한 1층만이라도—재개관하는 임무가 부여된 것이다. 이 임무 속에는 박물관이 재탄생하는 과정을 통해 커뮤니티와의 더욱 높은 연관성을 회복할 수 있도록 추진해야 한다는 점도 포함되어 있었다.

한나는 박물관 업무의 내부자라기보다는 더비의 지역민에 가까웠다. 그녀는 박물관에 진기한 사물들이 있다는 사실을 알고 있었다. 그러한 사물을 어릴 적부터 보아 왔기 때문이었다. 하지만 그녀는 그런 사물이 커뮤니티와 연결된 것이라고 생각하지는 못했다. 도시의 삶과는 별개로 보였기 때문이었다. 박물관은 한마디로 배타적이고 구석진 곳으로 여겨졌던 것이다.

한나는 그저 건축물의 연관성을 찾는 일에 만족하지는 않았다. 그녀는 그것이 사랑받기를 원했다. 건물의 벽 그 자체와 분리될 수 없는 사물, 이야기, 그리고 역사가 사랑받기를 원했다. 물론 박물관 운영자와 자원봉사자들 중에도 그러한 것을 원하는 이가 많았다. 하지만 그들은 어떻게 해야 박물관이 다시 콧노래를 부르게 될지, 방향을 잡지 못하고 있었다.

한나는 이 질문에 대한 답을 혼자서 찾으려 하지 않았다. 그녀는 사용자 중심 디자인 접근법을 동원해 커뮤니티의 소

속원들을 끌어들이기로 했다. 그녀는 박물관이 어떠해야 한다는 일체의 선관념도 일단 접어 두기로 했다. 자신의 그것도 포함해서였다. 오랜 기간 동안, 박물관은 패션에 관한 것이 되어야 한다는 둥, 과학기술 박물관이 되어야 한다는 둥, 방문의 흥미 요소가 있어야 한다는 둥 여러 가지 말들이 이어져 왔다. 하지만 그런 말은 더비 시가 이 문제에 관해 자문인들을 통해 익히 들어온 의견에 지나지 않았다. 한나가 알고 싶었던 것은 다음이었다. 과연 더비의 시민들은 이 박물관이 무엇이 되기를 원하고 있는가?

한나와 팀은 연관성을 찾기 위한 과정에 나섰다. 먼저 그들은 지역민들을 활기찬 공개 브레인스토밍 워크숍에 초대해 그들이 실제로 무엇을 하거나 보고자 하는지를 질의해 보았다. 대답은 거창한 것도 있었고 다양하기도 했다. 카페를 제안하는 이도 있었고, 공학 행사, 과학, 창작 활동, 혹은 '현대의 명주 방적'이란 개념을 위한 공간이어야 한다는 것도 있었고, 심지어 라이브 음악과 페스티벌의 행사장이 되어야 한다는 의견도 있었다. 그런데, 이렇게 다양한 관점들이 수렴되는 하나의 중심 화제가 있었다. 그것은 더비가 제조인의 도시라는 것이었다. 더비 지역에서 태어나 세상 속으로 나온 것으로는 롤스로이스 사, 인터시티 125 고속 기관차, 그리고 툼 레이더 컴퓨터 게임 등이 있었다. 세계 최초의 공장 중 하나라는 것은 사실 이 도시의 이야기가 시작되는 곳에 불과했다.

그리고 이곳은 그 이야기를 하기에 더없이 적당한 곳이었다.

한나는 이러한 가정을 실험하기 위하여 브레인스토밍 초창기에 참여했던 지역민들 일부와 함께 '오픈 메이크' 이벤트들과 소규모의 메이커 페어를 공동제작해 보았다. 이런 행사들은 성공적이었다. 한나와 팀은 그 결과를 보고 더 과감한 추진을 위한 동력을 얻었다. 그리고 그들은 커뮤니티와 함께 이 박물관을 다시 지어 보기로 결정을 내렸다. 우리 모두가 함께 이 역사적 공장을 한 번 더 제조를 위한 공간으로 만들어내겠다는 것이었다.

그들은 지하층을 워크숍으로 바꾸었고, 바로 이 장소에서 박물관의 재탄생이 시작되었다. 매주 수백 명의 자원봉사자들이 나타나 새로운 체험물을 설계하고, 프로토타입으로 만들어내고, 완성해냈다. 그들은 자신의 손으로 직접 개인적인 창작 프로젝트를 설계하는 한편, 박물관의 재건축에도 힘을 보탰다. 그들은 전시용 벽체를 짓고, 진열장을 제작했다. 심지어 박물관의 가구까지 손수 만들었다.

뭔가를 만든다는 일을 통해 사람들은 박물관과 새로운 연결 관계를 쌓게 되었다. 박물관은 온갖 서로 다른 제조인들 모두가 사랑해 마지않는 집으로 변한 것이다. 박물관의 가장 열렬한 참여자들은 대다수 나이가 든 기술자들로, 경력이 쌓여 가면서 자연스럽게 작업장에서 책상 앞으로 일자리를 옮겨가게 된 사람들이었다. 그들은 자신의 경력이 최초로 시작

되었던 제조 기능으로부터 물러나게 된 점을 서운하게 느껴
왔다. 그들은 상실감을 달래고자 자신의 차고에 틀어박혀 뭔
가를 뚝딱거리며 자신의 열정을 발현시킬 만한 어떤 장소를
갈망하고 있었다. 박물관은 바로 그런 곳이 된 것이다.

실크밀이 연관성을 획득하게 된 것은 자신의 핵심 가치를
포기함으로써가 아니라 오히려 그것을 재확인하는 과정을
밟아 나가면서였다. 재탄생 후 단 4년 만에, 실크밀은 제조인
들의 과거, 현재, 그리고 미래를 기념하는 박물관으로서 다시
살아나가게 되었다. 사용자 중심 디자인 기법은 전 조직 안으
로 확산되어 나갔다. 2015년에 박물관은 또다시 2,500만 달
러 규모의 재개발에 착수했다. 그 재원을 제공한 곳은 2008
년 요구를 부결시켰던 바로 그곳, 헤리티지 복권기금이었다.

이 기관은 소장품 더미에 발목 잡히고 기관적 한계에 봉착
하면서 연관성을 상실해 버렸던 곳이었다. 더비 시의 제조인
커뮤니티를 향해 손을 내밀면서, 운영진은 박물관이 새롭게
가치를 얻게 될 방법을 찾아내게 되었다. 커뮤니티의 참여자
들은 기관 속으로 향하는 새로운 문을 함께 파격적으로 만들
어냈는데, 그것은 실크밀의 전통이란 요소를 새롭게 구성하
고 선포하는 문이었다. 박물관은 그것의 한가운데에 여전히
살아 있었던 제조인들을 새로운 눈으로 발견하면서 앞으로
가야 할 길을 찾아낼 수 있었다.

기관에게 연관성은 움직이는 목표물이다

연관성은 움직이는 목표물이다. 우리의 콘텐츠는 서로 다른 사람들과, 서로 다른 시간에, 서로 다른 이유로 연관성을 얻게 될 수도, 잃게 될 수도 있다. 어떤 기관이 지금 막 대대적인 재설계를 끝냈다 하더라도 변화는 그곳에서 멈추어 서지 않는다. 윌 로저스*는 이렇게 말했다. "올바른 길로 가고 있더라도 그냥 거기에 멈추어 섰다가는 뒤의 차에게 부딪힌다."

정말 숨 막히는 일이다. 하지만 그것은 부인할 수 없는 현실이다.

2008년, 나는 암스테르담의 트로펜 박물관Tropenmuseum에서 열린 평범치 않은 행사에 초대받은 적이 있었다. 박물관장이 외국의 손님들 —인류학자, 문화인류학자, 역사학자, 디자이너 등등—을 전체적으로 새로 단장된 박물관에 초대한 것이었다. 전시물과 사물은 모두 새롭게 정비되었지만, 관장은 완성된 결과를 앞에 두고 리본이나 자르고 놀라움이나 느끼라고 우리를 초대한 것이 아니었음을 역설했다. 모인 사람들로부터 전시에 대한 비평을 듣고 다음번의 변화를 준비하려고 한다는 것이었다. 그는 이렇게 말했다. "오늘 저는 새로운

* Will Rogers(1879-1935): 미국의 희극 배우이자 만평가.

전시를 여러분과 공유할 수 있게 되어 굉장히 뿌듯합니다. 하지만 우리는 바로 오늘부터 이 전시가 시대에 뒤떨어지기 시작한다는 점을 잘 알고 있습니다."

많은 인류학박물관이 대체로 그렇듯, 트로펜 박물관의 역사도 꽤나 복잡하다. 이곳이 대중을 위해 개관하게 된 계기는 1871년, 네덜란드가 제국주의적 수집품들을 과시하기 위해서였다. 이곳은 정복과 이국異國 취향에 관한 박물관이었던 것이다. 1940년대에는 네덜란드 제국이 쇠락하였고, 박물관은 유럽 중심 시각으로 세계의 문화를 선택하고 전시하는 곳으로 변화했다. 그 후 20년을 주기로 트로펜 박물관은 변화를 반복했다. 1960년대와 70년대를 거치는 동안 이곳은 사회적 이슈를 다루었다. 1980년대와 1990년대에는 다문화성을 포용했다. 그리고 내가 2008년 방문했을 때 이곳은 포스트모던한 접근을 채택하여 네덜란드가 포함된 백인 중심 제국주의의 역할을 전시와 문화를 통해 다루고 있었다.

인류학에 대해 잘 알지 못하는 나로선 이렇게 이 분야의 동향이 급격히 변화하고 있다는 사실에 놀라움을 느꼈다. 트로펜 박물관은 시간에 따라 사회와 학계의 변화하는 물결 속에서 연관성이라는 큰 파도 위에서 추락하지 않기 위해 급진적 개혁을 그치지 않고—엄청나게 크게 감수해야 할 그 모든 것에도 불구하고—이어 온 것이었다.

기관의 차원에서 이 움직임은 마땅히 존경받을 만한 일이

다. 유구한 역사를 자랑하는 트로펜 박물관이지만, 현대 세상과의 연관성을 찾기 위해 변화에 뛰어든 것이었다. 그들은 변화하기를 멈추지 않아 왔다.

연관성이라는 파도의 움직임과 발맞추어 나가려면 기관이 선택할 수 있는 가능한 방식으로는 세 가지가 있다. 그것을 수용하는 방식, 맞서 싸우는 방식, 혹은 적당히 타협하는 방식 등이다.

기관이 연관성의 도전을 기꺼이 수용한다면 그것은 그 가능성에 투자하려는 것이다. 이를 위해 기금을 조성하고, 정책 의지를 축적하고, 필요에 따라 변화에 나선다. 그러한 변화는 과녁에 적중하여 연관성이 폭발되는 경우가 있다. 그렇게 되면 더비의 실크밀 박물관과 같이 기관은 새로운 나날을 열어가게 될 것이다. 때론 목표로부터 벗어날 수도 있고, 그러면 변화를 위해 노력해 온 사람들에게 탈진과 낙담만 되돌아오는 일도 없지는 않을 것이다.

연관성과 맞서 싸우는 기관들은 자신의 몫으로 돌아올 수 있는 영향 앞에서 눈을 감는다. 때론 자신을 위험에 빠트릴 수 있음에도 불구하고. 그런 기관은 완고하고 단호하게 변화를 외면한다. 언제든 다시 자신의 방향으로 추의 움직임이 돌아올 것을 믿으며, 그때가 올 때까지 충직한 내부자들의 보호가 유지될 것으로 희망한다. 한결같음을 높이 사는 지지자들의 새로운 결집도 기대될 것이고, 그러면 그들은 살아남게 될

것이다. 물론 그렇지 못할 수도 있다.

가장 크게 우려되는 것은 적당히 타협하는 기관들의 경우이다. 많은 기관들이 연관성 앞에서 분열자적인 태도로 어중간 지점을 선택한다. 변화를 외치는 보도자료를 쏟아내면서도 내부자들에게는 지금까지 좋았던 모든 것들이 그대로 유지될 것이라고 안심시키기를 오락가락한다. 아침엔 함께 웃으며 서로 등을 두드리지만 밤에는 걱정에 잠도 못 잔다.

다른 곳은 어떤지 모르겠다. 다만 개인적으로 나는 잠을 편히 잘 수 있기를 원한다. 그래서 나는 나 자신에 대해, 우리의 미션에 대해 더 잘 알려고 노력하고, 변화가 앞에 왔을 때 우리의 의도에 대해 솔직해지려고 노력한다.

연관성은 콘텐츠에 관한 움직이는 목표물이다

대다수의 우리는 기관 전체나 미션 스테이트먼트를 좌지우지할 수 있는 위치에 있지 않다. 우리는 보다 작은 규모의 특수한 콘텐츠나 프로그램을 가지고 작업한다. 그런데, 기관에게 영향을 주는 연관성의 파도가 요동치게 되면 그 변화는 콘텐츠에 대한 영향으로 돌아오는 경우가 있다. 오히려 더욱 큰 충격으로 변할 수도 있다. 기관은 전체적으로 시대의 변화에 따라 콘텐츠를 교체하여 보여 줄 수도 있지만 콘텐츠 그 자체는 변할 수 없는 것이기 때문이다. 하나의 회화 작품은 그 회화 작품일 뿐이다.

비영리적인 예술에 대해, 관리자들은 어떤 특정 작품, 연극, 작곡가, 또는 이야기가 변해 가는 시대적 취향에 따라 선호도가 등락한다는 사실 앞에서 점잖게 침묵을 유지한다. 박물관의 작품 레이블에 이렇게 쓸 수는 없는 것이다. "과거 큐레이터는 이 작품이 볼품없다고 생각했고 수장고에 처박아 두었습니다. 새로 온 큐레이터는 이 작품이 현대적 이슈에 부합한다고 생각하여 이를 잘 보이게 중앙에 설치하게 되었습니다." 그러나 그런 결정과 변화는 언제나 존재할 수밖에 없다. 기관 내부에서 그것은 자산을 이리저리 이동하는 문제, 즉 어떤 이야기를 띄우거나 다른 것을 보관소로 보내는 일이

다. 하지만 이런 일을 직접 당하는 작가나 사물, 그리고 그것을 소중히 여겨 온 사람들에게는 이렇게 생겨나는 이동에 적잖이 당황하게 된다. 작품은 작품이고, 그것은 핫할 때도 있고 그렇지 못할 때도 있는 것이다.

이런 현상을 나는 산타크루즈에서 〈서핑의 왕자들〉 전시를 유치하면서 경험했다. MAH에서 이 전시가 열리기 전까지, 이 역사적 서핑보드들은 모두 하와이의 비숍 박물관 수장고 깊은 곳에서 잠자고 있었다. 보드들은 왕가와 관련된 물건으로 비숍 박물관에 소장될 만한 충분한 연관성을 가진 것들이었지만, 전시에 올리기에는 뭔가 모자란 그런 물건들이었다.

이 보드들은 수장고 안에서 90년 넘게 방치되어 있었고, 마침내 역사가들은 그것이 미국 대륙 최초의 서핑을 증명하는 기록임을 발견하게 되었다. 그러자 이 보드들은 산타크루즈에서 아이돌 스타로 등극했다. 우리는 보존 처리와 운송을 위해 약간의 비용을 들여 그것을 전시하고자 여기로 가져왔다. 그리고 우리 지역에서는 사람들이 구름떼처럼 몰려와 그것을 감상했다.

서핑보드는 우리 지역에서 자신의 가치를 발현했다. MAH에 와서야 그 마술이 꽃피게 된 것이었다. 하지만 그 힘은 다시 바다 건너로 돌아간 후에도 계속 유지될 수는 없었다. 산타크루즈에서 '블록버스터'급 히트를 친 후, 보드들은 다시

비숍 박물관의 수장고로 되돌아갔다. 그곳에서 서핑보드가 지니고 있는 연관성은 계속 보존할 가치가 정당화되는 수준에 머물 뿐, 대단한 사랑을 받지는 못하는 것이었다. 우리는 그것을 집으로 되돌려 보낼 때 많은 축복과 많은 아쉬움을 담아 보내야 했다.

이렇게 서핑보드의 연관성이 움츠러드는 모습 앞에 우리는 감정이 유발되었다. 하지만 그것은 어디까지나 나무 덩어리일 뿐이다. 감정을 가지고 있는 것이 아니다. 그저 사람이 그렇다고 느낄 뿐이다.

자신의 연관성이 퇴조기를 맞이하고 흘러가는 것을 보는 심정은 어떠한 것일까? 나의 아버지는 록 음악가였고, 그래서 나는 자라면서 땅이 뒤집히는 듯한 변화를 두 눈으로 지켜보았다. 내 아버지 스콧 사이먼Scott Simon은 21세에 샤나나ShaNaNa라는 밴드에 가입했다. 45년이 지난 오늘도 그는 여전히 밴드와 함께하고 있고, 아버지는 이것 외에는 가져본 직업이 없다.

샤나나는 우드스탁Woodstock 페스티벌*에서 금색 실로 자수를 놓은 점퍼와 그런지grungy한 셔츠를 입고 깜짝 등장한 그룹이었고 1950년대의 음악을 광적인 속도로 연주했다. 그

* 1969년에 일어난, 반문화counterculture 운동의 역사적 이정표가 된 히피 음악 페스티벌.

들은 '올디즈oldies'라는 단어가 등장하기도 전에 이미 그것으로 성공적인 커리어를 구축해내기 시작한 사람들이었다. 그들은 당돌하게도 1970년대와의 반-연관성을 선언했는데, 그것은 20분짜리 잼 연주가 유행하던 시절에 2분짜리 팝송을 가지고 만들어내는 반-반문화적 반격이었다. 무대가 끝날 때마다 내 아버지는 수십 만 관중 앞에서 자기 코에 엄지를 대고 이렇게 외쳤다. "야 이 히피들아, 내 말을 들으라고. 로큰롤이 세상을 지배할 것이다." 그러면 히피들은 환호했고, 박수를 쳤고, 북미를 휩쓸고 있던 한껏 들뜬 젊은 문화 속으로 기꺼이 샤나나를 맞이해 주었다.

1980년대가 되자 샤나나는 주류 음악에 편입되었다. 그들은 영화 〈그리스〉에 등장했고, 1년 내내 TV에서 예능 프로그램을 만들어냈다. 그들은 문화적 아이콘으로 거대한 연관성을 만들어가고 있었지만, 뭔가 안정된 것으로 변해 가면서 팝음악을 움직이고 있던 젊은 문화와의 연관성을 조금씩 잃어가게 되었다. 나는 방학이 되면 리노Reno에 있는 카지노호텔 공연장에서 셜리템플*을 홀짝거렸고, 샤나나는 거기서 중년의 중산층 부부들을 위해 매일 두 차례 공연을 진행했다. 1970년대에는 브루스 스프링스틴이 공연의 개막 무대를 연적도 있는데, 1990년대에 이 개막곡 연주자는 초대박을 터뜨

* Shirley Temple: 무알코올 칵테일.

렸다.

샤나나의 청취자들은 밴드와 함께 나이가 들어갔고, 밴드는 핫한 것에서 노스탤지어적인 것으로 바뀌어 갔다. 2000년대가 되면 샤나나가 공연하는 곳은 주州의 행사장으로 변했고, 계속해 컨트리 음악 행사로, 그리고 교향악 공연장의 팝 콘서트로 변해 갔다. 그리고 마침내, 그들은 어느 옥외 행사로부터 계약 종료를 통고받게 되었다. 공연장 주인은 샤나나에게 가족과 베이비붐 세대만 너무 많이 끌어들인다고 설명했다……. 하지만 그들은 맥주를 팔아 주고 이득을 안겨주는 30대가 아니었다. 그들의 음악의 대중적 연관성은 여전했지만, 그 대상은 바람직한 대중이 아니었던 것이다.

무대 밖에서 보자면, 샤나나의 연관성은 상상도 못한 방식으로 꺾일 때도 있고 부풀어 오를 때도 있었다. 1970년대 말과 80년대 사이에는 헤비메탈 로커와 펑크들이 샤나나의 문 앞에 나타났다. 그들은 샤나나가 초기에 보여 주었던 거친 음악 진행과 너저분한 의상, 그리고 길거리의 터프한 행동 방식에 이끌렸던 것이었다. 비스티보이즈는 자신들에게 영향을 준 밴드 중 하나로 샤나나를 꼽았다. 샤나나는 오래된 팬들을 위해 생일 축하연이나 정치 이벤트에서 연주하기도 계속했다. 그러나 그 중에서도 가장 기묘했던 것은, 샤나나가 가로 세로 낱말 맞추기 퍼즐의 힌트(___ Na Na)가 되어 가정과의 연관성을 그렇게 오래 유지해 온 사실이었다. 퍼즐 출제자들

은 아이디어가 동나면, 그것을 메꾸기 위한 간편한 방편으로 샤나나를 동원했다.

우리는 연관성이 세월에 따라 전환된다는 현실을 부정할 수는 없다. 그래도 우리는 그런 전환에 수반되는 혼란에, 그리고 엎치락뒤치락하는 과정에 공감을 기울일 수는 있다. 수장고 안의 소박한 사물에 대해 여유를 가지고 생각하자. 힘들게 노력하는 음악가에게 존경을 전해 주자. 그들의 능력은 언제든 문이 열리기를 기다리고 있는 것이다.

따분한 것에서 연관성 건져내기

나는 20대 시절에 딱 한 번 헤어 전문가를 찾아간 적이 있었다. (나에게는 흔하지 않은 일이었다.) 단추를 채우며 스타일리스트는 이렇게 말했다. "정말 행운이시네요. 곱슬머리가 요즘은 정말 뜨고 있다니까요." 나는 그 말이 묘하게 들렸다. 내 머리칼은 태어났을 때부터 곱슬이었다. 한 번도 곱슬이 아니었던 적이 없었다. 그런데 언제 그게 뜨고 졌는지에 대해 왜 내가 신경을 써야 하지?

이것은 우리 모두가 마주치게 되는 현실이다. 우리는 대체할 수 없는 사물 또는 바꿀 수 없는 미션에 기대어 작업을 진행한다. 그리고 우리는 서로 다른 시대와 유행의 변화 속에서 그것을 새롭게 스타일링해낼 방법을 찾아내야만 한다.

그렇다고 꼭 새 가발을 사서 써야만 하는 것은 아니다.

내 커리어가 처음 시작된 곳은 과학박물관이었다. 나는 전기공학 학위를 가지고 있고, 수학을 좋아했으며, 세상과 함께 그런 사랑을 함께 나누려는 희망을 가지고 있었다. 문제는 대부분의 사람들에게 수학은 뭔가 핫한 대상이 되기는 힘들다는 점이었다. 수학은 내 생각에 곱슬머리와 마찬가지로 한 번도 유행했던 적이 없었던 것 같다.

수학이나 과학을 다루는 기관에서 콘텐츠의 연관성을 키

우기 위해 사용하는 방법으로는 보통 두 가지가 있다. 일상생활과 연결시키거나 호들갑스럽게 제시하는 방법이다. 후자의 경우는 특히 과학관에서 많이 사용되는데, 이런 곳은 현란한 색채, 눌러보는 버튼, 당겨보는 레버, 그리고 화끈하게 터지는 폭발로 가득해 즐거움을 준다. 나는 직장 초년생 시절에 수학에 관한 인형극을 만들어 보았다. 그 속에서 나는 화학 실험을 하는 미친 과학자인 척했다. 말도 안 되는 농담도 많이 섞었다. 내 지론은, 재미있는 모든 것은 언제나 가족들을 대상으로 연관성이 높다는 것이었고 사람들이 과학에 흥미를 가지게 하는 쉬운 진입구가 되리라는 것이었다.

지금 나는 수학이나 과학은 재미라는 것과 거의 언제나 연관성이 없다고 느끼고 있다. 재미는 재미일 뿐이다. 그것은 산란한데 매력적인 것이다. 하지만 과학과 수학은 재미의 차원을 한껏 뛰어넘는다. 그 핵심을 우리가 들여다보면, 그러니까 그것을 통해 열 수 있는 문—업적, 발명, 발견, 성취감, 우주에 대한 이해 등등—을 생각하면 재미는 그 목록에서 한참 아래에 놓여 있다. 한마디로 연관성이 없다. 성적인 농담을 교회 간판에 써 붙여 교회에 사람을 불러들이려는 것과 마찬가지다. 물론 과학은 재미있을 수 있다. (구원도 섹시한 것이 될 수 있겠고.) 하지만 그것은 잠시 웃고 지나갈 거리 이상이 되기 힘들다.

무관한 것은 무해한 것으로 그냥 끝나는 것이 아니다. 위

험한 것이다. 우리가 과학과 수학에 재미라는 옷을 입혀버리면 그것은 사람들을 초대하는 것이 아니다. 오히려 문간에서 그들을 되돌려 보내는 것에 가깝다.

사람들의 관점에서 수학의 연관성을 찾는다면 그것은 어떤 모습이 될까?

그런 모습이 잘 보이는 곳은 매스온토스트Maths on Toast이다. 이는 수학을 가족과 연결 짓기 위한 새로운 방법을 모색하는 영국의 비영리 조직이다. 이런 이름의 유래는 토스트 위에 무엇을 얹어도 더 맛있다고 하는 영국 속담에서 비롯되었다. 콩, 수프, 치즈, 그리고 …… 수학이다.

매스온토스트는 수학을 재미있게 만들고자 한다. 하지만 그들은 색다른 곳에서 출발했다. 수학은 대부분의 사람들에게 따분하거나 도저히 불가능한 것으로만 여겨진다는 사실이 그들의 출발점이었다. 학교에서 수학이 교육되는 모습은 삶과는 늘 괴리된 느낌이고 그러한 괴리감은 성인으로 성장한 후까지 이어진다. 대부분의 사람들은 일상의 삶 속에서 수학이 활용되는 모습을 실감할 수 없다. 쓸모라는 문이 보이지 않는다. 즐거움이란 문도 존재하지 않는다. 재미는 한마디로 환상에 불과한 문이다.

그러면 어떤 다른 문이 있을 수 있을까? 매스온토스트는 먼저 사람들이 어떨 때 수학과의 연관성을 느끼게 되느냐고 질문해 보았다. 사람들은 비록 수학에 관해 그토록 부정적인

감정을 품고 있지만 수학이 꼭 필요하다는 사실만큼은 잘 알고 있었다. 그들은 수학 시험을 통과해야 상위 학교에 진학도할 수 있고 좋은 직장도 얻을 것이라 생각했다. 또, 수학이 물론 필요악과 같이 느껴진다 하더라도 '필요'라는 부분에 방점이 찍힌다. 사람들은 그것의 필요성을 잘 알고 있다. 따라서 그것은 연관성이 있는 것이다―불만이 있음에도 불구하고 말이다.

그래서 매스온토스트에서는 가족들에게, 수학의 어떤 측면이 필요한 동시에 두려운 부분인지를 물어보게 되었다. 그런데 답은 바로 구구단이었다. 부모와 아이들은 8×6이나 4×7을 외우려고 참으로 많은 시간을 보내야 했다. 그들은 확실히 이것이 연관성이 있다고 생각하고 있었다. 그들이 구구단을 연습하는 이유도 연관성을 느끼기 때문이었다. 문제는, 이렇게 하는 과정이 조금도 재미가 없다는 점에 있었다. 수학은 뭔가 다른 목적지로 가기 위해 고생하며 거쳐야 하는 방처럼 느껴졌다. 과연 어떻게 매스온토스트는 이 방을 조금 더 머무르기 편안한 장소로 만들어낼 수 있을까?

매스온토스트 운영자들은 가족이 함께 시간을 잘 보내는 방식이 무엇인가를 파악해 보았다. 그들이 알아낸 것은, 가족이 함께 뭔가를 만들거나, 게임을 하거나, 정리를 하는 시간을 즐긴다는 사실이었다. 그래서 그들은 구구단을 그러한 프레임 속에 놓아 보기로 했다. 수학을 배우려는 욕구와 한 가

194

족으로서 함께 즐겁게 시간을 보낸다는 두 가지 연관성 모두를 포섭해 보기로 한 것이었다.

수 개월간 매스온토스트는 가족들과 함께 커뮤니티센터나 도서관 등에서 시간을 함께 보낸 끝에 숫자 맞추기 게임을 하나 개발했다. 같은 합계의 숫자가 되는 두 장의 카드를 찾아서 짝짓는 게임이었다. 예를 들어 3×4 카드는 3+3+3+3이라고 적힌 카드 또는 12개의 점이 찍혀 있는 카드와 짝이었다.

이 게임은 인기를 얻었다. 가족들은 그것을 즐겼고 어린이들은 오랜 시간 게임을 하면서도 지루해하지 않았다. 게임의 재미 요소는 서로 들어맞는 한 쌍의 카드를 찾아낸다는 성취감에 있었다. 그 성취감은 단순히 따분한 수학 위에 씌워진 예쁘장한 포장지가 아니었다. 그것은 수학적인 성취감, 새로운 수학적 연결을 만들어낸다는 성취감이었다. 긍정적 인지 효과가 가족과 함께 하는 재미있는 게임을 하면서―더욱 더 강하게―발생한 것이었다.

그런데 여기서 잠깐 멈추고 생각해 보아야 할 것 같다. 이는 왠지 수학을 재미있게 만든다는 생각과 다른 점이 없어 보인다. 만약 그렇다면 이 구구단 게임과 내가 캐피탈 어린이 박물관Capital Children's Museum에서 만들어냈던 익살스러운 과학 워크숍들은 어떻게 달랐단 말인가?

매스온토스트가 연관성을 만들어낸 바탕에는 그들이 대

상으로 하는 관람자의 필요성에 대한 정확한 이해가 있었다. 사람들은 수학이 싫더라도 자신의 성공을 위해 필요한 것임을 알고 있었다. 또 사람들은 수학을 둘러싼 썩 유쾌하지 못한 작업을 (구구단 암기와 같은 식의) 즐거운 가족 활동처럼 느껴지게 만들 길을 찾고자 했다. 매스온토스트는 필요악으로부터 출발하여 관심, 즐거움, 그리고 의미라는 목표에 도달했다.

이는 우리가 과학관이나 어린이박물관과 같이 내가 일한 곳에서 과학 프로그램을 만드는 접근법과는 완전히 다르다. 내 경험에 따르면 우리는 기관 중심적 접근법(관람자 중심이 아니라)을 따르는 경우가 흔하다. "우리는 수학을 사랑해. 우리는 수학에 옷을 입히고, 온 사방으로 수학을 마구 쏟아대며 그것을 시끄럽고, 바보 같고, 흥분되고, 우스꽝스럽게 만들어 내지." 그렇게 함으로써 그 순간엔 즐거울 수도 있을 것이다. 실제로 그것은 유쾌한 측면도 있었다. 하지만 동시에 그렇게 함으로써 수학이 딴 세계에 속한다는 느낌, 동떨어진 것 같은 느낌도 더욱 부추겨졌다. 그것은 가족들에게 매일같이 공부하던 수학의 세계 속으로 더 즐겁게 진입할 수 있는 진입로를 열어 줄 가능성이 거의 없었다.

나는 무엇이든 유쾌하게 만들어내려고 하는 과학관들에 대해 불평을 하려는 것이 아니다. 하지만 유쾌함이라는 표현에 대해서도 우리는 생각을 다시 해보게 된다. 우리의 목적이

사람들을 유쾌하게 하려는 걸까? 아니면 그것을 통해 수학의 힘과 삶 속의 과학을 열고자 도우려는 것일까? 바로 그 차이가 접근법의 문제, 다시 말해 연관성의 문제를 설명해 준다.

동네에서 제일 추한 그림

우리 박물관에는 수많은 사람들이 유독 싫어하는 회화 한 점이 있다. 그것은 존 매크레켄John McCracken이 만든 검고 번들거리는 직사각형 판자 작품이다. 매크레켄은 미니멀리스트 예술가이고 단색 자동차 도료로 비석 같은 모양의 판자를 채색한 작품들로 유명하다. 이 판자들은 보통 벽에 기댄 모습으로 설치된다. 만약 누군가가 영화로 미니멀아트를 풍자하는 장면을 찍겠다면 배경에 존 매크레켄의 모방 작품을 두면 딱 좋을 것 같다.

나는 사람들과 이 작품에 대해 이야기하기를 즐긴다. 다음은 작품을 두고 사람들과 이야기를 나누기 위한 두 가지 방식이다.

1. 뭔가 멋지고도 익살스러운 이야기를 들려준다. 매크레켄은 UFO와 외계인을 믿었다. 그는 외계 생명체가 만든 것 같은 예술 작품을 스스로 만들고 있다고 믿는다. 세월이 지나 그의 공상은 점점 더 깊어졌고, 그는 자신이 만드는 작품이 외계인의 지령을 받아 외계에서 지구로 통하는 문을 만든 것이라고 믿게 되었다.

2. 관람자에게 작품을 보여 주고 생각을 물어본다. 사람들은 거의 언제나 비뚤어진 평가를 먼저 내리고 나서 ("페인트 낭비로군!") 그제야 반짝거리는 표면에 자신이 반사되는 모습을 발견한다. 관람자들이 자신의 모습을 한참 들여다보고 나면—자신의 모습에 대해서는 누구나 강렬한 연관을 느낀다—나는 매크레켄이 로스앤젤레스의 자동차 문화에 매력을 느꼈다고 말해 준다. 캘리포니아 남부의 태양 아래에서 이글거리는 그 수많은 '움직이는 페인트 칩들.' 그는 사람들이 자동차 외부의 매끈한 반사면을 통해 자신을 비추어 보고, 머리를 고치거나 입술을 닦거나 하면서 자동차 창이나 문을 통해 자기의 모습을 고치는 모습을 발견했다. 그는 자동차용 도료로 자신의 반짝이는 판자 작품을 만들어내는데, 그것은 우리 자신의 나르시시즘을 비추기 위한 거대한 평면 스크린 거울과도 같다. 아이폰이 등장하기 40년 전에 그는 우리가 반짝이는 검정색 직사각형을 들여다보는 미래를 상상하고 있었던 것이다.

위의 두 접근방식 모두는 사람들에게 작품에 대한 흥미를 불어넣을 것이다. 두 이야기 모두 예술가는 상상력이 넘치고 개념 예술의 뿌리는 세상이 돌아가는 모습에 대한 엉뚱한 아이디어와의 연결에 있다는 의미를 전달한다.

하지만 첫 번째 이야기는 외계인에 푹 빠진 예술가에 대한

것이다. 주제를 한마디로 말하면 이렇다. "참 별난 사람도 다 있네."

두 번째에서는 우리가 자신의 이미지 또는 화면 등의 장치와 어떻게 연관되고 있는지를 고민해 온 예술가의 이야기가 들려온다. 주제는 한마디로 다음과 같다. "나와 내 이미지는 어떻게 연관되는가?"

두 번째 접근법이 보다 강한 연관성을 가진다. 그것은 더욱 사람들의 일상생활과 연결되어 있고, 개념주의 미술이 포괄하는 거대한 질문들을 탐색해 보고픈 새로운 흥미를 불러 일으킬 가능성이 더 높다.

그렇기는 하더라도, 나에게 선택을 하라면 때때로 외계인 이야기 쪽을 택하고 만다. 너무 흥미진진한 이야기라서 포기해 버리기가 참 어렵기 때문이다.

그래서 문제다. 우리는 많은 경우, 정말 멋진 무언가를 나누고 싶어 안달이 나면, 우리는 관람자가 그것에 털끝만큼이라도 관심이 있는지 물어보기도 전에 벌써 우리가 멋지다고 여기는 그것을 떠들어대고 마는 것이다. 우리는 이렇게 넘겨 짚는다. 박물관에 저 사람이 왔다면 분명히 뭐든 건더기가 먹고 싶을 거야. 이 작품은 우리가 공유하고 싶은 것인 만큼 정말로 마음을 확 부여잡을 정도로 참신할 거야.

하지만 이런 접근은 근본적으로 한계가 있다. 내가 뭔가를 나누고 싶은 마음이 굴뚝같다고 하자. 외계인과 같이 클래스

가 다른 무엇이라고 하자. 그것은 어쩌면 섹시하지만 무관한 것은 아닐까? 또, 그것은 사람들을 작품에 한 발 더 다가가는 데 실제로 도움이 되는 걸까? 우리는 자극적인 이야기를 나눔으로써—반 고흐가 귀를 자른 이야기, 발레리나들과 바람난 이야기, 일전에 공원에서 사진을 찍었던 유명인의 이야기 등등—강한 감정적 반응을 이끌어낼 수 있다. 하지만 우리가 연 것은 전체 방에서 지극히 작은 한 귀퉁이만 열 뿐인 좁은 문이다. 그렇게 피상적인 섹시함이 누군가를 더 깊이 있는 콘텐츠나 제공되는 체험으로 안내할 수 있을지는 분명하지 않다.

멋진 정보를 이용하면 반응은 쉽게 유발된다. 하지만 그런 반응은 쉽게 사그라진다. 그런 것을 통해 사람들이 삶의 다른 모습들 속에서도 유의미한 무엇이 되는, 어떤 긍정적 인지효과를 얻게 되는 일도 드물다.

실제로, 전문가들끼리 서로 나누는 대부분의 정보는 그렇게 쇼킹할 것도, 그렇게 놀라울 것도 없는 것들이다. 내부자들이 가지고 있는 정보는 대부분 그저 조금 흥미로운 정보들에 지나지 않는다. 사람들의 관심을 끌 만한 것도 아니고, 문을 열고 들어오게 할 만한 매력을 풍기지도 않는다. 그런데도 굳이 나설 필요가 있을까?

연관성의 측면에서도, 사람을 기쁘게 하려는 충동은 굉장히 심각한 혼란을 유발하는 요인이다. 그런 종류의 무관성은

우리의 작업에 접근하기를 더 어렵게 만들어낼 뿐, 결코 쉽게 만들지 못한다. 연관성은 멋짐을 쟁취하려는 것이 아니다. 그것이 하는 일은 조금 다르다. 연관성의 역할은 어떤 사람과 어떤 대상 사이의 연결을 만들어내는 것이고, 그 사람 안에서 잠자고 있던 의미를 깨우는 것이다. 우리가 연관성이 있는 이야기부터 먼저 시작한다면 우리가 나누고 싶은 강렬한 정보에 대한 욕구도 쉽게 끌어낼 수 있을 것이다. 그렇게 우리는 더 깊은 문을 열 수 있을 것이다. 쇼를 만들어내는 것이 아니라 의미를 만들어내게 되는 것이다.

능동적인 연관성

내가 국제스파이박물관International Spy Museum에서 일한 것은 2000년대 중반이었다. 그 시기는 첩보활동에 관한 뜨거운 뉴스가 한꺼번에 터져 나오던 때였다. 밥 핸슨*이 구소련에 기밀 정보를 판매한 행위로 기소되었고, 발레리 플레임**의 정체가 들통났다. 매주마다 국내외 안보 이슈들의 탄로가 꼬리를 물었다.

이런 보도가 터질 때면 기자들은 우리 박물관에 전화를 걸어댔다. 박물관 관장은 뭔가 손쉽게 인용할 만한 거리를 제공하거나 관련된 소장품을 제시하기도 했다. 그러면 우리에게는 약 15초 동안의 명성이 돌아왔다. 그러고 나면 아무것도 없었다. 적어도 다음 스파이 관련 뉴스가 터질 때까지는.

이런 식의 연관성은 수동적인 것이다. 우리는 누군가가 우리의 연관성을 확인해 줄 때까지 기다린다. 우리는 누군가의 요청이 있으면 응대할 뿐, 그 반대는 불가능하다.

어떤 기관이 능동적이고 적극적으로 시대의 문제와 연관

* Bob Hanssen: 전직 FBI 요원으로, 15건의 기밀 유출이 유죄로 인정되어 종신형을 선고받았다.

** Valerie Plame: CIA 요원인 정체가 드러나면서 이른바 플레임게이트 사건으로 번졌다.

성을 펼치면 그 모습은 어떤 것이 될까?

2015년, 뉴욕에서는 일군의 젊은 음악가들이 인종과 경찰 폭력에 관한 문제를 제기하고 나섰다. 그들은 힙합 아티스트들이 퍼거슨과 스테이트아일랜드에서 일어난 흑인 사망 사건과 관련해 새로운 음악을 만드는 모습을 보았다. 농구 선수들은 저지jersey 유니폼 대신 "손들었어요, 쏘지 마세요."라고 쓰인 티셔츠를 입고 나섰다. 그런 모습에 이 음악가들은 자신도 행동에 나서야겠다고 결심하게 되었다.

그래서 클라리넷 연주자 이은Eun Lee, 트롬본 연주자 버트 메이슨Burt Mason, 그리고 지휘자 제임스 블래클리James Blachly는 '끝나지 않은 꿈The Dream Unfinished'이라는 오케스트라 운동가 그룹을 결성하게 되었다. 이 단체는 "시민권, 사회 정의, 그리고 시스템으로 고착 된 인종주의의 철폐를 요구하는 하나 된 목소리에 부응하여" 콘서트 시리즈를 열었다. 여기에는 온갖 다양한 음악가 집단이 참여했고, 고전음악의 모음(대부분 유색 작곡자의 작품)이 연주되었으며, 인종 폭력 문제와 관련된 선도자들의 연설이 진행되었다.

이 활동은 #BlackLivesMatter 운동*과 경쟁하듯 벌어지는 행동이 아니었다. 그 운동의 한 부분으로서 '끝나지 않은 꿈'

* 2012년 2월에 플로리다의 샌포드에서 일어났던 흑인 소년 트레이본 마틴의 총격 사망과 총격 경관의 무죄 방면을 계기로 일어난 국제적 인권운동.

예술가들은 작업했던 것이다. 그들의 대중 공연은 당면한 문제에 대한 기금 모금과 인지도 향상을 위해 도움이 되었다. 그들은 다양한 이야기, 음악가, 그리고 음악 작품들을 서로 연결시킴으로써 유색 시민과 운동가들도 고전음악을 자신과 연관된 것으로 인지할 수 있도록 문을 열기 위해 노력했다. 그들은 예술을 대화 테이블로 옮겨 인종과 폭력에 관한 지역 사회의 대화 속에서 고전음악이 차지할 공간을 마련했다. 그들은 커뮤니티의 관점에서 연관성을 가지게 되었고, 그것은 마음으로 음악을 나누었기에 가능했다.

주류 고전음악 기관들이 도시의 유색 시민들에게 표를 팔기 위해 안간힘을 쓰면서도 보다 큰 차원의 공동체적 관심사에 대해서는 모른척 해 왔다면 '끝나지 않은 꿈'은 이 위선성 앞에 경고장을 던졌다. 이은은 오케스트라들이 "자신이 봉사하고 있는 공동체 앞에 닥친 이슈들에 대해 목소리를 내야 한다"고 말한다. 미국 오케스트라가 위치한 곳은 대부분 도심 속이고, 이들 중 많은 곳은 #BlackLivesMatter 운동과 관련이 깊은, 인종 간 긴장과 인종관련 움직임이 들끓는 지역들이다. 비록 도시 소재 오케스트라들 중에는 콘서트를 통해 유색 도시민들을 향한 호소력을 키워 가고자 다양한 감상자 계발 프로그램을 전개하는 곳도 많지만, 그들 중 자신의 주변 이곳저곳에서 벌어진 경찰 폭력의 문제에 적극적으로 나서려는 곳은 많지 않았다.

이런 기관들은 자신만의 관점 속에서 연관성을 추구하면서 자신이 선택한 지역사회의 관점은 고려하지 않았다. 아마 그러한 전통적 교향악단들도 정치 상황이 달라지거나, 기금 공여자가 관심을 보이거나, 혹은 시장 상황에 부합되는 시대가 돌아온다면 시민권이란 깃발을 흔들게 될 수 있겠다. 하지만 그것은 연관성의 필수조건을 충족하는 것이 아니다. 연관성은 필요한 시점에 깃발을 드는 것이지, 편리한 시기에 흔드는 것이 아니다.

내용인가 형식인가?

어떤 기관은 유행을 추종하는 모습을 보이기도 한다. "거리에서 사람들은 X를 이야기한다, 따라서 우리도 X에 관해 이야기해야 한다."

그것은 옳은 일이 아니다. 사람들이 거리에서 X에 관해 이야기한다면, 조직이 질문해야 할 것은 다음과 같다. X는 우리에게도 중요한 어떤 것인가? X는 우리의 방에도 해당되는 것일까? 만약 그렇다면, 우리는 X를 우리의 미션, 내용, 그리고 형식이라는 렌즈를 통해 어떻게 다루어 가야 좋을까?

이런 질문은 '지금'을 추종하는 것과 다르다. '현재'라는 표현이야말로 연관성에 아무런 도움이 되지 않을 것이다. '현재'는 간단히 따라잡을 수 있는 사업 모델이 아니다. 특히 일정한 항상성을 기본으로 하는 기관에겐 그러하다. '현재'는 우리가 작업하는 방식과 우리가 가진 프로그램에 대해 대대적 변화를 도입할 것을 요구한다. '현재'는 잘못된 방식으로 추진될 경우 솔직함과 연관성이 결여된 결과로 끝나게 된다. 또, 현재는 내일을 의미하는 것이 아니다. 긴 시간을 뜻하지 않는 것이다. 현재란 바로 지금일 뿐이다. 언제까지나, 변함없이, 그리고 한없이 지금인 것이다.

나는 예전에 캘리포니아 산호세에 있는 테크 혁신박물관

The Tech Museum of Innovation에서 일을 했다. 우리의 목표는 실리콘밸리에 헌정하는 박물관으로 자리 잡는 것이었다. 그 물질적 역사가 아니라 맥이 뛰는 혁신에 봉사하려는 것이었다. 그것은 불가능한 꿈이었다. 우리가 뭔가를 전시하면 그것은 즉시 낡은 것이 되어 버렸다. 전시의 물리적 규모, 오랜 개발 기간, 그리고 거대한 소요 비용들로 인해 끝없이 뒤처짐을 피할 수 없었던 것이었다. 그들은 실리콘밸리의 심장에서 울리는 변화의 북소리에 맞추어 함께 덩달아 춤추며 나아갈 수는 없었다. 그 모두는 그저 변죽을 울릴 뿐인, 변하지 않는 사물에 불과했던 것이다.

문제는 내용에 있지 않고 형식에 있었다. 우리에게 부족한 것은 공유하기에 적합한 사물이나 이야기가 아니었다. 그런 것을 적절히 공유할 길을 위한 절차, 다시 말해 형식이 문제였던 것이다.

연관성과 씨름하는 우리에게, 제시할 내용을 바꾸는 것만이 유일한 길은 아니다. 상황에 따라 형식의 변화—절차, 시간, 가격, 규칙, 기법—가 더 효율적인 경우도 많다. 공원에서 무료로 셰익스피어 작품을 공연하게 되면 대중과 만나는 귀한 경험을 얻을 수 있을 것이다. 교실 뒤집기*라고 하는, 강의를 집으로 보내고 교실은 토의와 논쟁을 위한 장소가 되는 방식이 존재한다. 도서관은 폐관 시간을 심야로 늦춤으로써 사람들로 하여금 자신의 일정에 따라 학습 계획을 세울 수

있게 할 수 있다.

　기관들 중에는 형식을 극단적으로 전환하는 경우도 있다. 자신과 연관성을 맺는 대상을 극단적으로 뒤바꾸는 것이다. 아메리칸레퍼토리 극장American Repertory Theater의 다이앤 폴러스Diane Paulus는 더 많은 보스턴의 젊은 거주자들을 연결시키기 위해, 극장의 무대 중 하나를 나이트클럽으로 바꾸어버렸다. 그녀는 셰익스피어의 〈한여름 밤의 꿈〉을 호색적인 디스코 댄스, 관람자 참여, 그리고 번쩍거리는 장식으로 가득 찬 〈당나귀 쇼The Donkey Show〉로 리바이벌하여 선보이기로 했다. 〈당나귀 쇼〉로 인해 극장은 답답하게 앉아서 체험하는 곳으로부터 경계가 허물어진 댄스파티로 변하게 되었고, 더 젊고 더 다양한 관람자들을 실험적 공연이라는 선구적 형식으로 이끌 수 있게 되었다.

　새로운 형식으로 새로운 문을 여는 실험은 어떤 조직도 시도할 수 있다. 스트렙랩스Streb Labs는 연중무휴 24시간 운영되는 개방된 환경 속에서 댄서들이 연습하거나 학습하고, 또는 공연도 할 수 있는 도심의 창고이다. 빨래방 프로젝트는 빨래방에서 커뮤니티 아트 워크숍을 개최한다. 모니카 몽고메리Monica Montgomery의 '충격의 박물관Museum of Impact'은 인권

* flipped classroom: 1990년대부터 연구되어 온 자율적, 수평적 교실 모델. 컴퓨터나 비디오와 같은 시청각 교재의 도움을 받아, 교사는 지식의 전달이라는 학습 주도권을 학생에게 대폭 이양한다.

문제에 관한 팝업형 전시를 제공하는데, 어떤 문제가 일어나면 재빨리 그 지역에 가서 사물을 수집하고 프로그램을 만들어낸다.

이러한 기관들이 보여 주는 연관성은 핫한 연예인이 고양이와 찍은 셀카 사진을 큐레이팅하여 제시하는 식과는 다르다. 이들 모두는 정통의 내용들이지만 연관성을 찾기 위해 형식을 새롭게 한 것들을 만들어낸다.

물론 형식을 새롭게 하는 경우 그 변화로 인해 내용에도 영향이 올 수 있다. 스트렙랩스의 경우 시설의 개방적 형식으로 인해 전문 댄스 컴퍼니들은 공개된 형태로 리허설을 진행하게 되고, 무용가, 안무가, 그리고 관람자의 관계가 변화하게 된다. 개방 리허설이 진행될 때 커뮤니티 구성원들은 이 공간으로 걸어 들어오고, 잠시 앉아 휴식을 취하거나 전화를 하기도 하고, 다시 걸어 나가곤 한다. 이곳의 설립자인 엘리자베스 스트렙을 비롯한 안무가들은 커뮤니티 소속원들이 집중이 모이거나 관심이 멀어지는 요소를 실시간으로 관찰할 수 있다. 그것으로 인해 안무가 조정되고 관람자 참여가 더 높아지는 경우도 흔하다. 제인 애덤스 헐하우스 박물관Jane Addams Hull-House Museum의 '다시 생각하는 수프Rethinking Soup' 런치 시리즈는 일주일에 한 번 커뮤니티 구성원들이 점심을 함께하며 사회 정의의 문제를 함께 토론한다. 이 박물관은 이렇게 주간 점심 토론 일정을 처음 정하면서, 매주 정

기적으로 그 시간을 채울 주제를 마련하기로 약속하였다. 그런 주제는 오늘날 일어나고 있는 일과 관련되는 경우도 있다. 또, 박물관의 소장품과 관련된 것일 수도 있다. 이 매주 행사의 형식은 반드시 동시대적인 것으로만 선택하도록 규정된 것은 아니지만, 가능한 한 그렇게 이루어진다.

새로운 형식은 방에 대해 구조적 변화를 가져오지만, 새로운 내용은 단지 일시적인 변화를 가져온다. 어떤 도서관에서 작가와의 대화 시리즈를 기획하면서 지역의 활동가들과의 연결을 희망한다고 상상해 보자. 도서관이 정치, 지역 이슈, 또는 시민참여와 관련된 저자를 선택한다면 작가와의 대화가 가진 연관성은 더욱 커질 것이다. 그것은 내용을 바꾸는 것이다. 하지만 도서관의 업무 형식상 저자의 섭외가 최소한 일 년 전에 미리 이루어져야 한다면 그 강연자는 시의적절하게 커뮤니티에 발생한 이슈에 대응할 수 없을 것이다. 만약 도서관이 강연 시리즈를 시 의회 소집일에 맞추어 진행하고 있다면, 지역 활동가들의 참여를 기대하기는 힘들어진다. 만약 청중에게 말할 기회를 많이 허용할 수 없다면 사회활동가들은 자신이 참여하고 있다는 느낌을 별로 얻지 못하게 될 것이다.

반대로, 만약 도서관이 강연 시리즈의 형식을 내용에 맞추어 결정하게 되면 변화된 프로그램은 더 연관성을 높일 수 있을 것이다. 만약 강연자가 어떤 중요한 문제에 관해 강연할

수 있는 사람으로 신속히 지정될 수 있다면, 그리고 실행 시간이 시민참여에 나서는 시민들의 일정에 부합하게 된다면, 또 만약 청중의 참여가 가능하게 된다면, 그런 모든 것들은 이 프로그램이 지역 활동가들과 맺는 연관성을 높일 것이다. 어쩌면 내용상의 많은 변화도 불필요한 것으로 바뀔 수 있다.

어떤 기관이 국가적 위기 상황에 대응해 일회성 커뮤니티 대담회를 주최하는 모습이 보일 때면 나는 그것이 기회주의가 아닐까 하고 의심하게 된다. 뜨거운 화제를 손쉽게 선택해, 그 주에만 임기응변식으로 쓰고 버리려고 적용한 변화는 아닐까? 그들이 '연관성' 항목을 완료했다고 체크하고 그냥 돌아서 버릴 것이 우려된다. 장기적인 연관성을 확보하기 위해 반드시 필요한 형식 변화에 수반된 그 모든 작업을 도대체 어떻게 수행했다는 것인지 질문하지 않을 수 없다.

형식의 변화는 대가를 필요로 한다. 형식 변화라는 것은 어떻게 작업할 것이고, 언제 기관의 문을 열 것이며, 자금은 어떻게 조달하고, 누구를 고용할 것인가를 바꾼다는 뜻이다. 요금제, 개관시간, 입장 등록 절차, 직원이 구사하는 언어의 종류 등등, 아주 사소한 형식의 변화라 하더라도 상당한 노력이 요구될 수 있다.

형식 변화를 위한 노력은, 두더지잡기 게임을 하듯 이런저런 연관성들을 한꺼번에 거머쥐려고 전통적 형식위에 새로운 콘텐츠를 끝없이 쏟아붓는 방식과 비교할 때 가치를 발

휘한다. 서로 다른 대상을 위해 일회성 체험을 계속 만들어낸다면 그것은 큰 대가가 필요하고 지치기도 쉬운 일이 될 것이다. 이 커뮤니티를 위한 연 1회의 연극, 저 커뮤니티를 위한 연 1회의 페스티벌 등등. 전문가들은 때때로 이렇게 묻게 된다. "왜 저 커뮤니티는 이런 프로그램을 할 때가 아니면 찾아오지 않을까?" 그 답은, 그 프로그램이 그들과 연관성이 있기 때문이다. 자신이 하는 일의 형식을 변경한다면 그것은 새로운 사람들을 위해 늘 그곳에 있을 새로운 문을 만드는 일이 된다. 그것은 원할 때 언제라도 열고 들어와 가치를 찾을 수 있는 문이다.

그렇게 기관이 형식 변화를 활용해 접근하기 어려운 대상과 접촉한다는 것은 어떤 일일까? 다음 장에서 그 문제를 살펴보게 될 것이다.

옛날의 연극, 새로운 형식, 새로운 관람자들

미셸 헨슬리Michelle Hensley는 뭔가 새로운 것을 해보고 싶어서 극단을 만들게 되었다. 그것은 내용이 아니라—그녀는 그리스 비극, 셰익스피어, 그리고 근대 고전들을 사랑했다—관람자와 관련된 새로움이었다. 그녀가 원했던 것은 부유한 백인만을 위한 공연이 아니었다. 그녀는 모든 사람, 특히 극장에 별로 가고 싶지 않은 사람들을 위해 극장을 만들어 보고 싶었다.

그래서 그녀가 변화시킨 것은 형식이었다. 미셸은 모든 규칙을 파괴한 극단을 창설했다. '일만 가지의 일들Ten Thousand Things'이 규칙을 파괴하고 나서게 된 것은 그저 혁신을 위한 혁신이 아니었다. 그들의 의도는 새로운 관람자들을 위해 공연으로 봉사하려는 데 있었다.

외부에 있는 관람자에게 다가가기 위해 그들은 외부로 달려간다. 일만 가지의 일들이 공연하는 장소는 주로 형무소, 노숙자 보호소, 기타 곤경에 처한 사람들이 존재하는 장소들이다. 이런 곳들은 극장 공연을 위해 지어진 장소가 아니기에 미셸은 세트 디자인과 의상을 간소화하고 심지어 참여하는 배우의 숫자까지도 계속해 덜어 나갔다. 무대를 꾸미기도 포기해야 했다. 이런 결정에 이르게 된 것은 현실적 선택을 따

른 것이었지만, 그 결과 새로운 미학의 길이라는 지도가 그려지기에 이르렀다. 미셸은 이렇게 함으로써 자신의 작품 속에 간절함과 친밀함을 담을 길을 찾을 수 있었다. 무대장식이라는 허식이 아니라 배우에 더욱 집중하게 된 것이었다.

일만 가지의 일들이 수행하는 모든 공연은 겉옷을 벗어 던진 형식 속에 유명한 배우가 투입되어 이루어진다. 배우들이 공연하는 환경은 그런 장소의 천장이 흔히 그렇듯 평범한 형광등이 비추는 생경한 조명의 아래이다. 배우와 관람자들은 서로의 모습을 지극히 가까운 거리에서 마주보게 된다. 공연은 무대 없이 온 사방이 의자로 둘러싸인 마루 위에서 둥글게 이루어진다. 여기엔 무대 세트라고 할 만한 것은 아무것도 없고, 의상이라고 할 만한 것도 딱히 사용되지 않는다. 단지 보호소나 수프가 끓고 있는 주방과 같이 지극히 현실적인 환경 속에서 약간의 환상을 자아내기에 충분한 수준으로 유지된다.

미셸은 단호하게 말한다. 이것은 연극이 아니라 사회사업에 가깝다. 그녀의 표현은 이렇다. "내가 연극을 하려는 이유는 관람자와 연결되기 위해서입니다. 그래서 내 작업은 그런 일을 다른 무엇보다도 더욱 강하고 확실하게 완성하기 위한 것입니다." 이 극단의 작업은 외부의 관람자를 위한 연극을 만들어내겠다는 의지의 관점에서 모든 것이 시작된다. 그들은 관람자들이 무엇과 연관되어 있는지를 생각하고, 대중 속

215

의 사람들이 무엇과 연결될 것인가를 고민한다. 그 바탕 위에서 그들은 최선의 연극을 만들어낸다.

외부자들과의 연관성 형성은 내부와 외부 사이의 가깝고도 먼 거리를 끊임없이 밀고 당기는 일이다. 한편으로는 거리감을 의식적으로 조성할 필요가 있다. 이곳의 방은 뭔가 다른 곳이다. 그 안에서는 마술이 일어나고, 예술작품이라는 가치가 존재한다. 이 방에는 냉큼 들어와 구경해 볼 만한 무엇이 있다. 다른 한편으로, 사람들을 불러들일 필요가 있다. 그 사람들과 이 마술 사이에 놓인 거리가 그리 크지는 않으리라는 힌트를 계속 던져 주면서 말이다. 그렇게 함으로써 사람들을 문 안으로 들어오게 초대하고자 한다.

일만 가지의 일들은 이렇게 밀고 당기기를 수행한다. 그들은 어렵고 고전적인 연극을 통해 밀어낸다. 텍스트를 평이하게 손질하지는 않는 것이다. 하지만 스토리텔링을 통해 관람자들을 안으로 끌어당긴다. 미셸이 보기에 고대 그리스 비극과 셰익스피어의 희극들은 전통적인 상위 계층의 연극 관람자들보다는 고난에 처한 인간들과 실제로 더 큰 연관성을 가지고 있다. 이런 연극 작품이 유발하는 긴장도는 믿을 수 없을 만큼 높다. 등장인물들은 삶과 죽음의 기로에 내몰려 있다. 그들은 자유를 쟁취하려 하고, 가족과 이별하고, 자신의 목숨을 위해 싸운다. 수감되어 있거나, 집을 잃어버렸거나, 또는 굶주린 상황의 사람이라면 작품과 더없이 큰 연관성을

가지고 있을 것이다.

고대 극작품을 다룸으로써 설정되는 거리는 이야기를 강렬하게 구사하는 데 도움이 된다. 일만 가지의 일들이 여성 보호시설에서 공연했던 작품, 엄마와 이별한 어린 아이의 이야기를 그린 현대극은 지나치게 현실적이었다. 지나치게 고통스러웠던 여성 관람자들은 자리를 박차고 밖으로 나가기도 했다. 반대로, 비슷한 이야기가 담긴 베르톨트 브레히트의 동화 작품이 공연되었을 때는 여성 관람자들도 계속해 지켜볼 수 있었다. 연극에 담긴 세계나 연극이 구사하는 언어로 인한 낯선 거리감의 보호를 받으며 그 속에서 상실을 둘러싼 감정을 탐색할 수 있게 하였던 것이다.

그와 동시에, 일만 가지의 일들은 비판적 거리 두기를 제거해 버린다. 대표적으로, 무대 없이 극단적인 근거리에서 공연되는 상황이 있다. 배우들의 연기는 관람자의 좌석에서 몇 걸음도 채 되지 않는 같은 마루 위에서 일어난다. 연기는 밝은 조명 아래에서 진행되기 때문에 관람자들은 연기자를, 연기자는 관람자를 서로 관찰할 수 있다. 배우의 캐스팅은 연극을 보는 대상이 누구냐에 따라 다른 인종으로 선택된다. 이러한 배우들은 관람자와 다른 몸이 아닌 하나의 신체이고, 그래서 문을 더욱 활짝 열어젖힐 수 있다.

일만 가지의 일들의 공연에서는 관람자의 가감 없는 피드백이 끝없이 일어난다. 배우와 관람자들은 서로의 눈을 바라

보며 연결되거나 혹은 분리된다. 사람들은 관심이 끌리지 않는 공연에서는 그냥 자리에서 일어나 사라져버린다. 자신이 좋아하는 캐릭터 앞에서 관람자들은 그에게 의지하기도 하고 환호하기도 한다. 사람들은 안절부절못하기도 하고 흥분하기도 하는데, 그 모든 것이 표현되는 표정을 보며 배우도 뭔가를 배우게 된다.

일만 가지의 일들의 모델은 대단히 성공적이었기 때문에 지금은 일부 공연의 경우 약 절반을 전통적 관람자를 대상으로 수행하게 되었고 그 수입으로 비전통적 환경에서 이루어지는 작업(표를 판매하지 않는 공연)을 보조한다. 놀랍게도, 연극의 내부자들도 이런 공연을 대단히 즐기는 모습을 보여 주었다. 그들은 배우들과의 친밀한 연결에 호감을 느꼈고, 거창한 무대와 의상을 기꺼이 포기한 이 공연의 강력하고도 개인적인 경험을 선호하게 되었다. 일만 가지의 일들이 외부자를 위해 모색했던 방은 이제 내부자들에게도 환영받는 곳이 되었다. 이 모든 일은 내용을 바꾼 것이 아니라 형식을 바꿈으로써 가능한 일이었다.

연관성 공동제작하기

일만 가지의 일들이 선택한 접근 방식은 전통적이기도 하고 동시에 급진적이기도 하다. 그들은 연극을 만드는 형식이나 관행, 그리고 대상 관객을 모두 파격했다는 점에서 급진적이다. 반면, 그들의 공연 작품은 이미 오래 된 서구의 경전화된 극작품이라는 점에서 전통적이기도 하다. 일만 가지의 일들이 연극 작품을 만들고 관람자가 그것을 지켜본다는 점도 여전하다.

하지만 관람자가 콘텐츠의 제작에 공동으로 참여하게 된다면 어떻게 될까? 어떤 관심 대상 커뮤니티와 함께, 그들의 목소리, 이야기, 그리고 경험에서 비롯되었음을 명확히 드러내며 제작되는 프로젝트들은 어떨까?

커뮤니티 구성원들과 함께 문화적 경험을 공동제작해 나가는 기관과 예술가들이 있다. 연관성이라는 맥락에서 모색하고자 한다면 다음 두 종류의 커뮤니티에 대해 고민해 볼 필요가 있다. 첫째는 공동제작이다. 어떻게 하면 주어진 프로젝트가 참여하는 공동제작자의 커뮤니티에게 가장 큰 의미를 찾아 줄 수 있는가? 두 번째는 완성된 프로젝트의 다른 모든 관람자들이다. 어떻게 하면 주어진 프로젝트가 외부 커뮤니티, 즉 완성된 작업의 관람자들에게 가장 많은 의미를 찾아

줄 수 있을까?

공동제작자들을 먼저 다루어 보자. 어떤 집단과 함께 공동제작을 진행한다면 그것은 그들과 함께 만들 방을 새로 마련하는 것과 같다. 방은 그들의 물건들로, 그들의 취향으로, 그리고 그들이 가진 생각들로 가득하다. 하지만 그 방을 대중에게 공개하게 되면 어떤 전환이 일어난다. 그곳은 안전한 공간으로, 그리고 아마도 감추어진 공간으로 시작되었겠지만 그 측면에 차고 문과 같은 것이 뚫리게 된 것이다. 문을 새로 내는 것은 흥분되는 일이지만 그 의미는 단순한 것이 아니다.

그런 사례 중 적절한 곳으로, 위탁청소년박물관Foster Youth Museum이 있다. 제이미 리 에반스Jamie Lee Evans는 이 박물관을 처음 시작할 때, 자신과 함께 일하고 있던 위탁 청소년들의 위탁양육 상황 속 삶의 이야기를 들려주고자 했다.* 제이미는 캘리포니아 청소년커넥션California Youth Connection이라고 하는, 위탁양육 시스템의 개선을 위해 청소년을 대상으로 지도자 역할을 육성하는 주정부 차원의 조직체에서 일하는 사회활동가이다. 제이미가 작업하는 대상은 16~24세의 전환 연령기 청소년들로, 그들은 위탁양육에서 벗어나 성인의 삶으로 접어들고 있다. 이를 고난의 전환기라고만 표현한다면 그

* 위탁양육은 부모가 없는 기간에 이루어지는 청소년 보살핌 제도를 말하는데, 주로 부모가 범죄자로 수감된 경우에 해당함.

것은 심하게 온화한 표현이 될 것이다. 위탁양육자 중 36%는 홈리스 상황으로 내몰려 가고, 캘리포니아 주 형무소의 수감자는 70%가 위탁양육된 사람들이다. 자신도 위탁양육의 경험자인 제이미는 이 젊은 성년들을 교육하여 아동 복지 전문가를 위한 교육과정을 개발하면서 지도자, 교육자, 그리고 척박한 세상을 위한 변화의 지지자로 육성해 내고자 한다.

제이미는 이들 젊은 성인들과 일하는 과정 속에서 연관성의 관점을 놓치지 않고 진실의 무게에 헌신하며 작업할 방법을 끊임없이 찾아왔다. 2005년의 어느 날, 그녀는 전문성이 높은 경력을 이룩해 온 20대와 30대의 위탁양육 유경험자 집단을 대상으로 '성공 이야기'를 작업하던 중, 참여자들에게 자신의 훈련 교육과정 중 핵심 포인트를 보여 줄 수 있는 개인적 사물 하나씩을 가져와 보도록 요청했다.

사물의 전시회는 보여 주고 이야기하기show-and-tell 대회처럼 활발히 이루어졌다. 제이미는 그 많은 성인들이 위탁양육 시절의 사물을 여전히 보관해 왔다는 점에 크게 놀랐다. 그것은 아픈 이야기를 간직하고 있는 소박한 사물들이었다. 단체 숙소에서 격리실에 자주 감금되었던 한 여성은 격리실의 문에 붙어 있던 표지판을 간직하고 있었다. 그녀는 이 숙소를 떠나면서 표지판을 떼어 가지고 왔다. 한 젊은 남성은 어린 시절 당시 성적으로 착취당하며 할리우드 거리를 돌아다니며 일할 때 신고 다니던 장화를 간직하고 있었다. 사람들

이 가져온 물건들 중에는 성공의 증표도 있었다. 학위증, 변호사 자격증, 그리고 그들이 성인이 된 후 이룩한 가족의 사진 등이었다.

이 그룹은 위탁청소년박물관의 비전을 만들어내기에 착수했다. 그 첫 전시는 〈잃어버린 동심의 박물관Museum of Lost Childhoods〉이었다. 여기서는 사람들이 고난을 겪던 어린 시절의 사물과 성인이 된 후 성공한 시절의 사물이 나란히 배치되었다. 이 전시는 어둠 속에 빛을 비추는 것이었다. 많은 경우 이 사물들을 통해 들려오는 그 주인의 사연은 지금 최초로 공유되는 것들이었다. 사람들이 오랫동안 깊은 어딘가에 숨겨두고 한 번도 말할 수 없었던 물건들이었다.

위탁청소년박물관과 같은 곳이 선택할 수 있는 가장 적절한 형식은 무엇이었을까? 이 박물관의 시작은 그것을 만든 사람들의 소중한 방으로서였다. 이곳에 처음 온 사물들과 그것이 표방하는 이야기들은 위태로운 상황에 놓여 있었다. 그룹은 아동복지정책 관련 대표회의나 위탁청소년 관련 행사에서 소규모 전시를 개최했다. 사물들은 접이식 간이 테이블에 운동화 상자에 담긴 채 놓였다. 이 박물관은 내부자들만의 행사였던 것이었다. 방문자들은 물건을 만져보고 이야기에 다가갈 수 있었다. 그것은 소박하면서도 강렬한 것이었다.

이 프로젝트를 함께한 제이미를 비롯해 여러 조력자들은 박물관이라는 기능이 사회운동을 위한 도구로 활용될 수 있

으리라는 점을 발견했다. 그들은 대중과 함께 나눌 기회를 원했고, 따라서 형식의 변화가 필요하다고 판단하게 되었다. 그들은 기금을 모았고 테이블보도 새로 구입했다. 사진가를 고용해 함께 청년들의 초상을 아름답게 촬영하기도 했다. 사물들은 정식 박물관의 소장품과 같이 취급이 이루어졌는데, 그렇게 함으로써 언제나 불안정하고 자주 전복되는 상황 속에서 살고 있는 위탁청소년들은 더욱 강한 영감을 선사받게 되었다. 그들은 정식 큐레이터와 함께 '박물관 퀼리티'의 전시 디스플레이로 차원을 높였다. 보다 전통적인 전시 디자인의 형식을 채택한 것이었다.

2015년, 그들은 최초로 대규모 대중 개관을 실행에 옮겼다. 그것은 샌프란시스코의 그레이스 성당에서 2주간 진행되었다. 이 기간에 위탁청소년박물관의 방문객 수는 8,000명을 넘었다. 위탁양육 가족들, 위탁양육 경험자들, 사회활동가들, 의식 있는 사람들, 사회 지도자들, 길거리 주변을 부랑하는 사람들이었다. 전시는 아름답고, 마음을 사로잡고, 강한 힘을 발휘했다. 위탁청소년과 가족들에게 전시는 자신의 인생과 인간 존재로서 품고 있는 가치를 긍정해 주는 것이었다. 일반 대중 방문자들에게는 오늘날 캘리포니아가 처한 위탁양육 청소년의 위기상황을 각성시키는 긴급 신호를 전파하는 것이었다.

위탁청소년박물관이 보다 전문화된 형식으로 바뀐 것은

그 메시지를 더 강화한 것일까, 아니면 약화시킨 것이었을까? 초창기 애호가들은 그레이스 성당에서 이루어진 전시 형식의 진화로 인해 오히려 거리감이 느껴진다고 했다. 그들은 간이 테이블에서 느낄 수 있었던 파격의 냄새를 그리워했다. 반면, 이에 참여한 청소년들은 이 진화를 통해 품격을 느끼게 되었다고 말했다. 그들은 전문화된 형식을 통해 자신감을 얻고, 지지받고 있음을 느끼고, 더욱 안전하게 느끼게 되었던 것이다.

위탁청소년들이 자신의 방을 대중적으로 공개하려 할 때 필요한 것은 보호였다. 일만 가지의 일들의 관람자들에게 고대의 동화가 주는 거리감이 필요했듯, 위탁청소년들도 밝은 조명과 전문적 전시 디자인이라는 거리를 필요로 했던 것이었다. 물론 이 거리는 전시되고 있는 이야기들이 품고 있는 어떤 생생함을 부드럽게 둥글린 측면이 없지 않다. 하지만, 그것은 그런 경험의 한가운데에서 그만 폭발해 버릴 수도 있었을 마음을 부드럽게 감싸주는 것이기도 했다. 이 방은 어떤 가림막 없이는 문을 내기에도 위험천만한 곳이기 때문이었다.

예쁜 물고기 뛰어넘기

중요하지만 동시에 이율배반적이기도 한 콘텐츠를 가지고 있다면, 그것은 우리의 미션의 연관성과 관련된 크나큰 '시험'이 되기도 한다.

위탁청소년박물관이나 끝나지 않은 꿈과 같은 조직들이라면 이런 시험을 통과하기가 별로 어렵지 않다. 이들 기관은 사회운동advocacy의 기능을 명시적으로 표방하는 토대 위에서 형성된 곳들이다. 전시를 개최하거나 고전음악을 공연할 때에도 그들은 자신이 봉사하고 있는 목적의 맥락을 크게 벗어나지 않는 범위 내에서 모든 것을 수행하게 된다.

하지만 어떤 정치적 기능을 뚜렷하게 가지고 있지 않은 조직의 경우에는 무거운 콘텐츠를 쉽게 드러내기 복잡한 사정이 있다. 각각의 기관들은 그 속에 무엇이든 정치성을 간직하고 있다. 봉사정신, 프라이버시, 또는 사회적 보호와 같은 정치성 등이다. 내부적으로 우리는 그러한 가치에 대해 자부심을 품고 있을 수 있다. 이미 널리 알려져 있는 몇 가지 첨예한 대립의 지점에 관한 것이라면 우리는 자신감을 가지고 외부로 목소리를 낼 수도 있겠다. 검열제도에 반대하는 도서관과 같은 경우이다. 하지만 그렇지 못한 많은 경우, 뭔가를 공공과 공유하고자 할 때는 무엇을, 그리고 얼마나 추진할 수 있

느냐는 문제가 고민이 될 수밖에 없다. 우리는 내부적으로 우리의 신념을 두고 고민한다. 그리고 자괴감을 무릅쓰고 계속 침묵하고 마는 것이다.

연관성을 가지기로 한다면 그것은 행동에 나서기를 의미한다. 그것은 우리 자신에게, 그리고 우리를 구성하는 고객 기반이 중요하게 여기는 이슈에 대해 공적 행동에 나선다는 뜻이다. 공공적 사회 책무의 수행은 미션 충실도의 측면에서 뿐만 아니라 사업의 측면에서도 도움이 된다. 2015년 임팩츠 IMPACTS의 연구서에 따르면 미국의 48개 선도적 문화 기관들을 조사한 결과 방문자가 인지하는 '미션의 충실한 수행도'와 기금 조성이나 재정 안정도 등 재정적 성공 지표들 간의 상관도가 98%에 이르렀다.

공공적 행동을 취하는 것은 일반적으로 방의 작은 일부, 주로 무대 뒤에 위치한 부분을 선택해 거기에 새로운 문을 설치하는 것을 의미한다. 이 새로운 문은 정치성을 담고 있기 때문에 손을 대기가 두려운 면이 있다. 하지만 합당한 커뮤니티와 만나면 이 문을 통해 활짝 열리는 의미는 다른 무엇과도 비교할 수 없다.

몬터레이베이 아쿠아리움Monterey Bay Aquarium은 사회운동 조직으로 자신을 천명하고 난 후 그런 변화의 모습을 직접 경험한 곳이다. 이 아쿠아리움은 언제나 자신이 가지고 있는 해양 생태계와 동물들을 위기로부터 보호하기 위해 연구와

보존 사업을 지속해 온 핵심기관 중 하나였다. 하지만 그러한 사업이 진행되어 온 곳은 수족관 뒤쪽의 숨은 방 안에서였다. 방문자가 만나는 앞쪽에서는 해파리들이 춤을 추었고 그 모습에 그들은 흡족하게 집으로 돌아갔던 것이다.

1990년대에 이 아쿠아리움은 자신의 보존 사업을 더 직접적 형태로 방문자들과 공유하기로 하고 이에 발 벗고 나섰다. 1997년에는 〈대안의 어업Fishing for Solutions〉이라는 전시가 열렸는데, 여기에는 해양 보존, 어로 산업, 그리고 지속가능한 해산물의 유통에 관한 주제가 담겨 있었다. 이 전시와 연계하여 그들은 카페에서 제공하는 식재료를 지속가능한 해산물로 대체하게 되었다. 그러자 방문자들은 식당에서 제공되는 지속가능한 해산물 목록을 집에 가져가도 좋은지 물어보기에 이르렀다. 여기서 탄생하게 된 것이 지속가능 해산물 감시단Sustainable Seafood Watch이라는 운동이었다. 이는 해산물을 구입하는 소비자들이 환경적 책임을 받아들여 재료를 선택하고자 할 때 활용하는 전 지구적 안내 책자이다.

해산물 문제가 끝은 아니었다. 방문자들을 통해 확인된 사회운동에 대한 관심에 힘입어, 이 아쿠아리움은 자신의 활동 영역 전반에서 해양을 위한 적극적 활동의 메시지를 구축해 나가기 시작한 것이었다. 전시장 내에서 그들은 방문자들이 의회에 보낼 탄원서를 작성하도록 요청했다. 기관의 미션 스테이트먼트도 아주 단순하게 바꾸었다. '해양 보존을 위한

영감'이었다. 그들은 무대 뒤에서도 보존 활동과 사회운동 작업에 꾸준히 투자했으며, 그러한 작업에 대한 외부 공유에 관해서도 지속적으로 자신감을 쌓아 나갔다. 그러한 활동은 공개 전시회와 프로그램뿐만 아니라 기금 모금과 정책 변화 노력을 통해서도 이루어졌다.

몬터레이베이 아쿠아리움이 이 분야의 선도자라면, 보존 활동을 중시하는 아쿠아리움 기관은 그 외에도 수없이 많다. 거의 대부분의 동물원이나 아쿠아리움들은 보존 활동을 미션으로 삼고 있다. 그들의 미션 스테이트먼트를 읽어 본다면, 동물과 서식환경을 보호하기 위해 기울이는 노력의 강렬한 표현들을 확인할 수 있을 것이다. 동물원들은 국제 연구 프로젝트와 위험 동물의 상황을 개선하기 위한 노력에 적지 않은 자금을 투입하고 있다.

몬터레이베이 아쿠라리움이 다른 기관과 달리 적극적으로 표현에 나서고 있는 부분은 다음과 같다. 그들은 보존활동이라는 미션을 공개적으로 표방한다. 대부분의 방문자들은 이러한 노력이 동물원이나 아쿠아리움에서 이루어지고 있다는 사실을 잘 알지 못한다. 나 역시도 동물원이나 아쿠아리움의 관장들이 모인 컨퍼런스에서 발표하기 전에는 그런 사실에 대해 정확히 알지 못했다. 그때까지 나는 박물관의 교육활동 미션에 보존과 관련된 주제가 어떻게든 포함되어 있으리라는 정도를 희미하게 알 뿐이었고, 이러한 사회운동과 행동

이 기관들 간의 연계하에 그렇게 활발히 이루어지고 있다는 점은 파악하지 못하고 있었다. 내가 발표한 컨퍼런스에 모인 참가자들은 이러한 미션을 방문자와 공유하고자 할 때 수반되는 어려움에 대해 공개적으로 토론했다. 방문자들이 동물원에 오는 것은 따뜻한 털옷을 입은 동물들 때문이고, 가족과의 소풍 때문이고, 예쁜 물고기 때문이다. 그런 그들이 과연 정말 어둡고 절망스러운 친장에 머리를 부딪치기를 원할까?

이 질문의 뒤에 깔린 것은, 종種의 보존과 보호라는 미션보다 이미 제공되고 있는 방문자 경험이 더 높은 연관성을 가지고 있으리라는 두려움일 것이다. 어떤 의미에서 이는 아마도 사실에 가까울 것이다. 동물원이라고 하는 곳에서 검은 발담비에게 닥친 위기만 전시하고 있다면, 그곳을 찾아오는 사람들이 많을 것 같지는 않다. 사람들이 동물원에 가는 것은 사자, 호랑이, 그리고 곰과 같은 것, 이른바 '카리스마적인 거대동물'들을 구경하기 위해서이다. 동물원이나 아쿠아리움에서 전시를 설계하면서 그 중간중간에 특별한 매력을 발휘하는 동물 한 종을 끼워 넣으려 한다고 그것을 삐딱한 눈으로 볼 필요는 없을 것이다. 그것은 교향악 지휘자가 공연을 할 때 '서비스 작품'을 하나씩 포함시키는 일과도 같다.

하지만 모든 사람들이 단지 귀여운 동물의 익살스러운 재롱만 보려고 동물원을 찾는 것은 아니다. 동물원의 사회적 역할에 관한 논쟁이 불타오르기 시작한 지는 이미 수십 년이

되었고, 그것은 학계에만 국한된 것이 아니었다. 나는 중학생 시절부터 친구들과 함께 동물원의 윤리에 대해 강한 의견을 가지고 있었다. 동물원이 처음 우리와 연관성이 있었던 이유는 우리 가족과 함께 코끼리를 구경하거나 염소를 만져보려는 것이었다. 그러나 동물원과 관련되는 많은 이슈들—우리의 지구에 관한 인간의 역할, 서식지 파괴, 인구 과밀현상, 기후 변화—에 관한 우리의 정치적 감수성이 깨어나면서 우리는 동물원을 포함해 우리에게 친숙한 장소들에 우리가 새로 발견한 관심을 적용하고 싶게 되었다. 우리는 아직 우리의 삶과 멀리 떨어진 아프리카 스텝 지역에서 일어나야 할 일에 대해 발언할 준비를 끝낸 것은 아니었다. 하지만 아프리카 코끼리가 우리 동물원에 꼭 있어야 하는지, 그리고 그것이 좋은 것인지 나쁜 것인지에 대해서는 언제라도 할 말이 많았다.

그래서 우리는 선택에 직면하게 되었다. 동물원을 없앨 것인가, 포용할 것인가, 아니면 그 사이 어딘가를 선택할 것인가.

자신을 동물원 감독의 입장이라고 생각해 보자. 우리는 이런 선택에 영향을 미치고 싶지 않겠는가? 이런 중요한 문제의 토론방에 12살짜리 어린이를 초청해 함께 토론하는 것도 좋지 않을까? 동물원이 제대로 리더십을 발휘할 수 있는 이 분야에서 새로운 층위의 연관성을 시연해 보일 기회를 미리 포기한다면, 그것은 미션의 측면에서나 사업의 측면에서나

근시안적인 결정이 되지 않을까? 왜 자신의 미션과 깊숙이 연결된 이런 영역에서부터 연관성을 구축하려 하지 않는가?

이 모든 질문은 동물원 감독에게만 국한된 것은 아닐 것이다. 우리 주위의 많은 기관들은 인간의 모순적 상황이나 정치적 질문을 직접적으로 다루기를 꺼린다. 미술관들은 유물 반환*의 문제를 다루면서 누군가의 문화 자산을 누가 소유해야 하는가의 문제를 제기한다. 극장들은 우리에게 중요한 이야기를 어떻게 무대화할까 하고 질문한다. 역사 유적지에서는 우리가 싸운 전쟁과 우리의 집합적 과거에 도포되어 있는 승리를 언급한다. 교육 프로그램은 권리와 기회에 관련된 체제적 불공정의 균형을 찾고자 노력한다.

행동을 위한 강령이 철저히 몸에 벤 종교 및 사회 정의 관련 기관들을 제외하면, 많은 조직체들은 이렇게 거대한 질문을 직접적으로 다룸에 소극적이다. 그것은 편가름을 유발한다. 그것은 정치적이다. 그것은 방문자가 찾고자 하는 경험의 '혼란'을 유발할 수 있다.

하지만 기관이 제공할 수 있는 것 중에서 가장 큰 의미가

* Repatriation: 3세계로부터 수집된 유물을 원소유자에게 반환하는 운동. 식민지와 서구 제국 세력 간의 대결을 넘어 제국주의에 대한 반성, 나아가 문화다양성에 대한 눈뜸이 담긴 운동으로 발전하였다. 「전환적 연관성」 (p. 262)에서도 다시 소개되듯, 유물반환운동은 박물관에 대한 새로운 인식과 사례를 풍부히 보여 주는 분야이다.

존재하는 곳도 바로 거대 이슈들이다. 그것은 우리의 작업 한 가운데를 관통하여 열리는 문이다. 그러한 문을 닫아둔다면 그것은 정치적 의미와 개인적 가치로 직접 연결된 기회를 회피한다는 뜻과 같다. 카리스마 넘치는 큰 포유류에만 매달리게 되는 한, 우리는 딴 세상, 이국 취향, 그리고 구경거리라는 영역 속에 스스로 갇혀버리게 된다. 그러한 동물을 우리가 개인적으로 또는 집단적으로 소중히 여기는 문제와 연관지을 수 있을 때 비로소 우리의 기관은 연관성과 가치를 얻게 될 것이다.

거대 이슈를 회피하려고 꼼수를 모의하다가 연관성뿐만 아니라 신뢰도까지 잃는 경우도 있다. 조지아 주 사바나 시의 아이제이아 데이븐포트 가옥Isaiah Davenport House의 큐레이터인 미셸 주펀Michelle Zupan은 고등학생이 이 역사 가옥을 관람하는 모습을 지켜보고 있었다. 도중에 청소년들은 뭔가 이상한 점을 발견했다. 1820년에 가옥에서 일하고 있던 노예들의 이름이 전시 중 어느 설명판에 열거되어 있었는데, 투어가이드는 계속해 그들을 노예라고 하지 않고 '종사자'라는 단어로 표현하고 있었다. 이를 참다 못한 한 아프리카계 학생이 가이드의 말을 막고 이렇게 질문했다. "그들이 노임이라도 받았단 말인가요? 아니면 노예가 아닌가요?" 가이드는, 그들은 노예로 종속되어 있었지만 '노예'란 단어를 사용하는 것은 듣는 이를 언짢게 할 수 있으므로 사용이 금지되어 있다

고 대답했다.

이후 학생들은 그만 잠잠해졌고, 나머지 투어 동안 관심을 집중하지 못하는 모습이었다. 나중에 함께 둘러앉았을 때, 그들은 '백인주의로 세탁된 역사'에 관한 불만을 미셸에게 터뜨리게 되었고, 어디에서나 똑같은 현실인지를 묻고 싶어 했다. 이 청소년들은 16세, 17세, 그리고 18세들이었고, 그들은 솔직한 역사를 직시할 준비가 된 사람들이었다. 그러나 투어가 보여 준 솔직하지 못한 태도는 그들 눈앞에 장벽을 치고 말았다. 그것은 연관성을, 그리고 가치를 쌓을 기회를 파괴하고, 나아가 정확히 말하자면 이 역사 가옥이 추구하는 목표로 간주되는 학습의 기회 역시 손상을 입는다.

부정직성은 다양한 환경에 따라 여러 가지 형태로 발견된다. 우리는 관람자에게 재미있는 사실만을 이야기해 주고, 그들의 삶과 더 깊이 (하지만 불편한 방식으로) 연결되어 있을 수 있는 무언가를 누락시키는 오류를 자처할 수 있다. 우리는 박물관에서 전시물 설명판의 내용을 쓸 때, '중립적' 자세를 유지하려다 주어진 문제에 대한 다면적 관점을 무시하기도 한다. 우리는 음악 작품을 제시하면서 그것을 직면하지 않는다. "관람자 스스로 자기 나름대로 의미를 찾으면 된다"고 이야기해 버리는 것이다.

그렇게 할 수 있는 관람자도 있을 것이고, 그렇게 못하는 관람자도 있을 것이다. 예술 작품은 모든 가능한 언어로 자신

을 표현하는 것이 아니다. 보존 문서는 깊이 파묻혀 있다. 머나먼 어느 곳에서 물고기들이 죽어 간다. 사람들이 이 일에 관심을 가져야 한다고 생각한다면, 그리고 더 깊은 중요성을 가진 곳이 되고자 한다면, 우리는 기꺼이 위험을 무릅쓰고 연관성을 외부로 드러내고자 노력해야 할 것이다.

하나의 중심과 여러 개의 문

어떤 조직이 자신의 미션과 관련하여 연관성을 키워 나가는 과정은 자연의 진화과정과 유사하다. 대부분 그것은 하나의 중심과 하나의 문으로부터 시작된다. 그곳은 제한이 가해진 곳이기도 하고 집중이 이루어지는 곳이기도 하다. 사람들이 모여 어린이박물관을 시작하게 되는 이유는 자신의 어린이가 학습하고 커뮤니티를 만들어 나갈 수 있는 곳을 원하기 때문이다. 여기서 유일한 중심은 어린이의 삶을 풍부하게 하는 것, 유일한 문은 어린 자녀의 풍부한 삶을 원하는 가족을 위한 것이다. 이 기관이 성공적으로 출범하게 되었다면, 그것은 이 중심이 충분한 수의 지지자와 참여자들이 문을 열고 들어올 만큼 설득력을 갖추었다는 뜻이다.

조직이 성장하면 확장을 모색하게 된다. 건물 내부에서 운영진과 이사진은 새로운 프로그램과 관람자의 가능성들을 토론하게 되는 것이다. 그러면 이런 질문이 떠오른다. 더 많은 문을 열어 더 많고 다양한 사람들을 안으로 초청하려면 어떻게 해야 하는가?

이는 중대한 질문이다. 기관이 그에 따라 선택할 수 있는 경로로는 최소한 다음과 같은 세 가지가 존재한다.

1. 하나의 중심, 하나의 문과 동시에 여러 개의 가짜 문을 가진다. 말하자면 만화 〈로드러너Roadrunner〉에서와 같이 건물 외벽에 새로운 문을 페인트로 그려 놓고 이곳으로 새로운 관람자들을 유인하는 것이다. 중국인 가족을 유혹하기 위해 용춤 축제를 개최하거나, 고학년 어린이를 위해 로봇 전시를 개최하는 식이다. 하지만 이때, 그들의 중심은 변하지 않는다. 자신의 박물관이 대상으로 하는 계층은 실제로 변화하지 않는다. 어떤 외부자들은 임시로 마련된 문에 이끌려 그 안에서 자신이 좋아할 만한 것을 찾을 수도 있겠다. 하지만 더 많은 사람들은 속았다는 심정이거나, 혼란스럽거나, 환영받지 못한 느낌을 받을 것이다. 자신을 유인하기 위해 페인트로 그려진 문은 진솔한 것이 아니었거나 앞으로 계속 존재하지 않을 문이기 때문이다.

2. 각각 하나의 문을 가지고 있는 여러 개의 중심으로 분파한다. 건물 내부에서는 이 기관의 정체가 무엇이냐는 아이디어의 충돌이 일어나게 된다. 각각의 분파는 자신만의 예산과 자기 나름대로 해석한 미션을 가지고 있고, 각각 별도의 관람자 층을 거느린다. 교육 부서에서는 미취학 계층을 위한 학습 프로그램에 열중한다. 관람편의성 부서에서는 어린이 대동 가족과 그들의 특별한 요구사항에 부합하는 특별 이벤트를 만들어낸다. 매출확대 부서에서는 생일 파티 패키지 상품

을 던진다. 하나의 기관이 마치 복도를 따라 여러 개의 방을 가진 호텔처럼 각각은 서로 분리된 문을 통해 각자만의 고객 층에게 봉사하게 된다. 벽은 이어져 있지만 각각의 방은 서로 별개로 나뉘어 있다.

3. 하나의 중심을 유지하지만 문을 여러 개 만든다. 이런 기관은 한 가지 미션을 위해 다수의 문을 만들어 보다 많은 사람의 참여를 유도한다. 이 길은 가장 큰 힘을 발휘한다. 동시에 가장 어려운 길이다. 단 하나의 중심을 유지하려면 용기가 필요하고 집중이 요구된다. 많은 문을 개방하기 위해서는 마음을 열고 겸허한 자세를 가져야 한다. 그렇게 모든 것을 하나로 유지하기 위해서는 신뢰가 필요하다.

피츠버그 어린이박물관은 하나의 중심과 여러 개의 문을 가지고 있는 곳이다. 이곳의 관장 제인 워너Jane Werner는 "시에서 피츠버그의 북쪽 지역을 어린이 키우기 가장 좋은 곳으로 만드는 일"이 바로 자신의 중심이라고 설명해 왔다. 이를 위해 여기서는 물론 박물관의 방문자들을 위해 훌륭한 전시와 교육 프로그램을 현장에서 제공한다. 나아가, 그들은 커뮤니티와의 파트너십 강화에 많은 투자를 기울인다. 박물관 공간의 적지 않은 부분을 뜻을 함께하는 비영리 단체나 교육 시설에게 양보한다. 인근의 사용되지 않는 건물이나 공원을

극장, 메이커 공간 또는 도심 녹지로 변화시키려는 대규모 캠페인을 벌여 나간다. 청소년들의 생존을 돕기 위한 풀뿌리 운동을 지원하기 위한 미소 지원금micro grants 사업을 주도한다. 이러한 모든 전략들은 각자의 방식으로 서로 다른 사람들을 향해 적용된다. 각각은 커뮤니티의 다양한 부분들과 연결된 진짜 문들이다. 그러나 그 중심에서는 어린이들이 어떤 성장 환경 속에 처해 있더라도 성공할 수 있는 커뮤니티를 건설한다는 중심에 대한 집중이 계속해 강화되고 있다.

우리는 튼튼한 중심을 가지고 있을 때 더 큰 자신감을 가지고 밖으로 발을 뻗을 수 있다. 더 많은 문을 열게 될수록 더 큰 연관성이 돌아오게 될 것이다.

연관성의 한 가운데

열쇠는 더 많이 사용될수록
그것이 자신의 일부가 되어 간다.
방은 자신을 변화하게 하고, 자신은 방을 변화시키게 된다.

사기꾼, 농부, 멋쟁이

봄이 돌아오면 도론 커머체로Doron Comerchero는 파하로밸리Pajaro Valley 고등학교를 찾는다. 그는 농부에서 사회운동가로 전환한 사람으로, 마음속으로 뭔가를 갈구하고 있지만 그 길을 찾지 못하는 십대들을 위해 프로그램을 마련했다.

도론이 운영하는 청소년 계발 프로그램의 이름은 푸드왓FoodWhat으로 캘리포니아 산타크루즈 카운티에서 진행된다. 푸드왓은 농업과 식재료 공정성의 문제를 통해 십대 청소년의 삶을 개혁하고 자신감을 부여하는 프로젝트이다.

도론의 작업은 A라는 학생 집단이나 B라는 학생 집단을 대상으로 하는 것이 아니다. 그의 대상은 학교에 거의 오지 못하는 청소년들이다. 냉장고에 먹을 것이 없는 청소년, 보호관찰을 받고 있는 청소년, 중독성으로 힘겨워하는 청소년, 밝은 미래를 향한 지도 위에서 살아갈 길을 찾지 못하는 청소년들이다.

도론은 그들을 신뢰하고 그들을 지지한다. 그리고 그들은 자신의 삶을 바꾸어 나가게 된다.

하지만 파하로밸리 고등학교에서 학생을 모집하는 첫날부터 그 일이 성공할 것이라고 분명히 확신할 수 있는 것은 아니다. 오늘 교실에는 서른 명의 학생들이 교실에 와글와글

240

모여서 친구와 떠들거나 핸드폰을 만지작거리고 있다. 도론이 들고 온 것들은 그냥 보기에 그렇게 잘 팔릴 물건이 아닌 듯하다. 밭에 나와 노동을 하고, 유기농 채소를 키우고, 리더십 훈련을 받고, 건강에 좋은 음식을 먹는 일이다. 대부분 학생들의 머릿속에는 이것보다 더 심각한 문제들이 어지럽게 자리잡고 있다. 중독성, 집단 폭력, 불안한 사회성에 대한 걱정이고, 고등학교를 졸업하지 못할 것 같거나 구직에 실패할 것 같은 두려움들이다. 그런 많은 청소년들에게 몸도 힘들고 임금도 낮은, 자신의 부모와 같은 사람들이 해왔을 것 같은 농장 일이란 어떻게든 피해 버리고만 싶은 무엇이다. 그러니 왜 누구든 푸드왓에 가입하고 동참하고 싶겠는가?

언제나 그 모든 시작은 연관성이다. 도론은 자신의 언어가 학생들과 연관성을 찾지 못한다면 그들에게 차단당할 것임을 잘 안다. 그들은 자기 자신도 닫아 버릴 것이다.

그래서 도론은 대문 앞에서 출발한다. 청소년들에게 확실한 연관성이 있을 만한 무엇을 가지고 말이다. 도론은 학생을 푸드왓에 영입하러 학교를 방문할 때, 5분 만에 끝나는 활동 속에 학생들의 상황을 반영해 낸다.

먼저 그는 학생들에게 과일을 나누어 준다. 그러면 청소년들은 잠에서 깨어나고 에너지를 보충 받게 된다. 과일은 배가 고픈 사람들에게 원초적인 차원에서 연관성을 형성한다. 그가 신뢰를 얻기 위한 다음 단계는 프로그램에 실제로 참여

한 학생의 이야기를 들려주는 것이다. 그는 푸드왓 청소년들이 작업하는 사진이 붙은 큰 판을 보여 준다. 농사를 짓고, 요리를 하고, 식사를 하고, 함께 어울리는 사진이다. 그는 전략적으로 파하로밸리 고등학교 학생이 포함된 사진을 포함시켜 보여 주면서 이렇게 묻는다. "여기 여러분이 아는 사람이 있나요?" 대답은 "예"일 가능성이 클 것이다. 교실 안에 푸드왓에 예전에 참여해 본 경험자가 있을 경우라면 즉석에서 그 학생에게 경험담을 요청한다.

연관성을 수립하기 위한 가장 쉬운 방법은—특히 그것이 뭔가 이질적인 것이라면—사람들에게 자신과 닮은 사람, 자신이 아는 사람이 참여하고 있음을 보여 주는 것이다. 바로 이것이 정문이 된다. 이곳은 바로 '넘버 쓰리'인 너희 모두—모든 청소년들—를 위한 곳이야.

도론은 학생들에게 문 앞의 모습을 보여 준다. 그런 다음 청소년들을 자극한다. 문을 열고 들어올 마음을 가지게 만드는 것이다. 그는 모든 십대들의 마음속에 자리잡고 있는 질문에 부응한다. "이 프로그램을 해보면 어떨까?"라는 질문이다.

도론의 대답은 개인의 변화에 대해 장황하게 설교를 늘어놓는 방식이 아니다. 그는 교실 안의 십대들과 확실히 연관성이 있을 만한 구체적인 무엇에 집중한다. 특히, 많은 것을 얻어 갈 가능성이 분명히 있겠지만 참여 앞에서는 흔히 머뭇거리게 되는 어려운 처지의 십대들이다.

푸드왓은 참여자들에게 네 가지를 약속한다. 첫째는 교과 이수 학점 2학점이다. 이는 A라는 학생에게는 별로 중요하지 않을 수 있겠지만 졸업을 위한 200점 이상의 학점에 한참 모자라는 학생들도 많이 존재한다. 2학점은 그런 사람들에게 중요하다. 둘째로, 이 프로그램을 성공적으로 완수한 참여자는 175달러의 장학금을 받는다. 이것도 큰 액수의 돈은 아니지만 어떤 학생들에게는 엄청난 동기로 작용한다. 셋째로, 봄 학기 프로그램의 이수자들은 여름 인턴십 참여 자격을 우선적으로 얻게 된다. 실제로 시간제 임금을 받고 일하는 실제 직업이다. 넷째, 이렇게 프로그램을 이수하게 되면 그 사실은 이력서에 써 넣기에도 훌륭한 항목이다. 교실의 청소년들 중에는 이력서가 뭔지도 잘 모르는 경우가 많겠지만 도론은 그들에게 좋은 직장을 얻기 위해 필요한 것이라고 설명해 준다. 그는 푸드왓의 이수자들이 커뮤니티 곳곳에서 직업을 갖게 된다는 점을 이야기한다. 어디서 일을 하게 되든 그곳에는 푸드왓을 이수한 선배가 존재할 공산이 크다는 것이다. 그는 학생들을 위해 환상적인 추천서를 써 주게 될 것이고, 만약 고용자가 지원자 두 사람을 두고 고민하는 경우라면 이 추천서를 가진 사람이 우위를 차지할 것이라고 말한다. 그러면 자신의 취업 전망이 그리 밝지 않다는 것을 아는 청소년들은 이 말에 상당히 솔깃하여 쓸모 있는 것으로 받아들이게 된다.

　이런 네 가지 사항은 푸드왓의 문을 열기 위한 유력한 열

쇠로 작용하게 된다. 그렇게 네 개의 열쇠를 제공하고 나서 도론은 교실에 한 가지 과제를 던져 에너지를 북돋운다. 아이들에게 그는 이렇게 말한다. "진지한 생각이 아니라면 지원서를 쓰지 마. 하지만 진지한 생각이라면, 지원서를 낼 때 나에게 뭔가 어필을 해야 할 거야. 어떤 식으로든 돋보여야 해. 이 프로그램은 경쟁을 통해 참여자를 뽑지. 그리고 지금 바로 경쟁이 시작된 거란다."

여기까지 진행하는데 걸리는 시간은 단 5분이다. 그러면 아이들은 그의 앞으로 나서게 된다. 도론의 프로그램을 보고 자신과의 연관성을 확신한 청소년들, 자신에 대한 신뢰감을 얻고 싶은데 이 프로그램이 도움이 되지 않을까, 일말의 기대를 거는 청소년들이다. 푸드왓의 참여자 대기 명단은 언제나 관리가 어려울 만큼 길다.

참여자 모집 과정은 푸드왓의 연관성 과정 전체에서 그저 시작에 불과하다. 이들은 십대들이다. 연관성 형성에 관해 말하자면 십대는 성배聖杯와도 같은 존재이다. 그들은 변덕쟁이들이고 주의가 산만하다. 그들은 자기중심적이면서 말이 안 될 것 같으면 귀신같이 그것을 골라내는 취향을 가지고 있다. 그들은 자신에게 해당 사항이 없는 것에 대해서는 주저없이 신경을 끈다.

십대들에게 필요한 것은 한 번 문을 열도록 도와주는 사람이 아니다. 그들은 계속 그렇게 해줘야 한다. 도론에게 연관

244

성이란 지속적으로 재확인시키고 재연결을 이루어 가는 과
정이다.

푸드왓의 학기가 시작되면 그곳은 그저 학생들이 나타나
주기만을 바라며 활동에 착수한다. 프로그램에 출석한 학생
은 그냥 하루 종일 신나게 즐긴다. 도론의 팀은 시작 후 몇 개
월 동안 청소년이 문을 열고 들어오도록 돕고 또 돕는다. 학
생들에게 다시 또 오라고 문자 메시지를 보내고, 차편이 필요
하면 데리러 가기도 한다. 흥미가 떨어져 보이는 학생에게는
말을 건네 보기도 한다. 학생들은 몇 차례고 문을 열기가 반
복된 후에는 방 안에 들어오는 법을 알게 되고 왜 그곳이 중
요한지를 깨닫게 된다.

여기까지가 문 안으로 들어서기까지이다. 학생들이 방 안
에 들어서면 도론의 팀은 그들이 자신의 능력껏 자신에게 맞
는 방식으로 자리를 잡고 진도를 더 멀리 나갈 수 있게 돕기
위해 온갖 다양한 기법을 준비해 두고 있다. 그는 연관성과
의미가 가득 담긴 집을 관리하고 있다.

왜 십대는 그렇게 까다로운 부류일까? 발달 과정으로 볼
때 십대는 자신의 행위자성*과 자신에 대한 앎으로 이행하는
큰 변화의 과정 속에 놓여 있다. 그들은 호르몬의 변화와 불
확실성이 요동치는 바다 위에서 자신의 정체성과 자신의 연
관성을 확립하기 위해 몸부림치는 존재이다.

십대가 되기 전의 어린이들은 마치 스펀지와 같다. 그들은

보호 환경 속에 있는 동안 행위자성을 별로 보이지 않으며 큰 불만을 표출하지 않는다. 어른이 어디를 가자고 하면 그냥 따라가는 것이다. 그들은 자신에게 누군가가 뭔가를 중요하다고 이야기해 주면 그것을 학습한다. 연관성은 그들과 큰 연관성이 없는 것이다.

그와 대조적으로 어른들은 강한 행위자성을 보인다. 그들은 자신이 원하는 곳에 가려고 하고, 자신이 원하는 것을 선택하려 하고, 자신이 원하는 것을 (사회 규범에 준하든 그것에 반하든) 습득하려고 한다. 연관성은 성인들이 삶을 살아가면서 가지는 강력한 안내의 손길로 작용한다. 그것은 자신이 원하거나 그렇지 않는 행동이 무엇인지를 알려주는 마음속의 목소리인 것이다.

십대는 그 사이에 놓여 있다. 그들은 자신에 대한 앎을 계발해 가면서 새로운 한계를 넓혀 나가고, 자신이 어떤 행동을 원하고 어떤 사람이 되고 싶은지를 점점 더 뚜렷하게 알아가게 된다. 그런 한편, 행위자성의 한계는 여전히 뚜렷하다. 그들은 자신보다 낮거나 높은 연령의 사람들에 비해 행위자성

* Agency: 최근 철학에 등장하는 이 용어는 고정된 정체성을 지칭하는 '주체 subject'와 구별되는 개념이다. 인간은 독자적인 정체성을 가지고 있지만, 동시에 상황과 맥락에 따른 변화 가능성과 상호성도 가진 존재이다. 사이먼이 지칭하는 '참여자' 역시 행위자성에 부합하는 존재로 이해될 수 있을 것이며, 개인의 지식보다 공동체 형성에서 의미를 찾는 연관성이라는 주제도 이러한 철학 위에서 제기된 문제로 볼 수 있다.

으로 인한 마찰을 제한된 형태로만 경험한다. 그들은 뭔가 행위자성을 감지하게 될 때면, 그것이 나와 연관성이 있는지를 확인하기 위해 고민에 휩싸인다. 믿고 따라가 볼까, 아니면 그만두고 돌아서는 게 나을까?

이렇게 보면 십대들은 뭔가 새로운 것을 시도하는 성인과 비슷하다고도 볼 수 있겠다. 우리가 삶을 살아오면서 뭔가 새로운 것을 처음 시도했던 때를 떠올려 보자. 새로운 활동, 라이프스타일의 선택, 새로운 요리법 등등. 처음으로 스시를 씹어 보았을 때, 킥복싱을 처음 하면서 땀을 흘렸을 때, 스키니진을 처음 입어 보았을 때, 우리는 이렇게 자신에게 물어보았을 것이다. "이게 나야? 이게 내 삶의 한 부분되기를 원한다고?"

십대들은 이런 질문을 언제나 품고 산다. 대부분의 성인들은 정체성이 어느 정도 정착되어 있는 반면, 십대의 정체성은 계속해 변화한다. 그래서 그들은 무엇이 왜 연관성이 있냐를 따지기가 복잡하기 마련이다.

십대들의 정체성과 목표는 발달 과정 속에 있기 때문에 그들은 지금 자신에게 무언가가 연관성이 있는지 아닌지에 대해 쉽게 판단내리지 못한다. 그들은 자신이 되고 싶은 누군가와 연관성이 있는 것들에 대해 관심을 가진다. 확실한 정체성을 이상으로 세우고 그에 따라 인지하는 대상이다. 십대들에게는 자신이 공유하는 모든 사진, 자신이 참여하거나 탈퇴

하는 모든 활동, 입고 있는 모든 의상들이 다 자신이 희망하는 정체성을 수립하는 과정의 일부이다. 그래서 그들은 연관성을 찾아 나서는 경우에도 연관성의 대상을 움직이는 과녁으로 두게 된다. 자신이 누구냐와 꼭 관련이 없더라도 자신이 되고 싶은 누군가를 목표로 삼는 것이다.

푸드왓은 이런 일을 심도 있게 수행하면서 십대들로 하여금 자신의 가능성을 탐색하기에 안전한 공간으로 향하는 열쇠를 나누어 준다. 2015년 푸드왓의 수료식에서 한 수료자는 이렇게 말했다. "나는 예전에 차를 훔쳤습니다. 나는 나쁜 사람들과 어울려 잘못된 길로 빠져들고 있었습니다. 하지만 나는 푸드왓에서 시간을 보내게 되고 새로운 삶을 살게 되었습니다. 지금 나에겐 목적이 있습니다. 나를 설명하자면 일부 사기꾼 전력자이고, 일부 농부이고, 일부 멋쟁이라고 할 수 있을 것 같습니다."

이런 개인적 전환은 작은 부분으로부터 시작된다. 그들의 출발 지점은 연관성이다. 매 주마다 도론은 십대들과 함께하는 시간을 그들의 관점 속에 반복해 정위시킨다. 그는 십대들과 함께하는 작업으로 향하는 문을 반복해 다시 열어 줌으로써 청소년들로 하여금 자신 앞의 기회를 향해 더욱 깊숙이 몰입해 들어가게 한다. 각각의 세션은 가슴 속에서 우러나오는 무엇—도론의 가슴이 아니라 방 안의 십대들의 가슴—으로부터 시작되도록 구성된다.

새로 시작하는 사람들에게는 복잡할 것이 없다. 어떤 날은 학생들이 원형으로 둘러앉는다. 도론은 각각의 십대에게 제안한다. 잠시 생각할 시간을 가진 후, 자신에게 가장 중요한 단어를 떠올려 보라. 그런 다음 청소년들은 한 명씩 돌아가며 자신의 단어와 왜 그것을 고르게 되었는지를 설명한다. "나는 마리아야. 내가 중요하게 생각하는 단어는 가족이야. 나는 미셸이고 성실이야. 나는 호세이고, 단어는 행복이야. 나는 토니샤이고 신뢰를 골랐어."

　심지어 농작일도 연관성으로부터 시작된다. 도론은 "양파밭의 잡초를 제거하러 나가자"고 말하지 않고, "앞으로 두어 주 후에, 우리 부모나 위탁부모에게 가져가기도 하고 우리 지역 주민들과 나누어 먹을 수 있게 통통하게 살이 오른 양파를 박스에 담았으면 해"라고 말한다. 이런 말은 청소년들의 흥미를 유발한다. 그들은 통통한 양파를 가족에게 가져가기를 원하고, 그들은 만족스러운 작업 결과물을 원한다. 여기에 도론은 약간의 과학 지식을 더한다. "양파는 뿌리가 얕은 작물이고, 이 잡초들도 마찬가지야. 그래서 잡초를 제거해 주면 양파는 살을 찌울 공간을 얻게 되지." 그렇게 그들은 잡초 제거가 왜 필요한지를 알게 된다.

　일반적으로 직장에 다니며 십대가 듣는 말은 "이걸 해라"이다. 하지만 맥락에 대한 설명을 딱 20초만 더하게 되면 이 일은 연관성 있는 일로 변한다. 심지어 상상력으로 가득한 것

이 된다. 또한 그렇게 함으로써 십대들은 존중받는 느낌을 가지게 된다.

도론과 그의 팀은 푸드왓이라는 방을 십대 청소년들이 자신의 능력이라는 목적지로 나아가기 위한 안전한 공간으로 만들어냈다. 푸드왓의 프로그램은 십대들의 고민이나 꿈과 연관성을 가지고 있다. 이것은 피상적인 연관성이 아니다. "유명 위인에 대해 함께 이야기해 볼까?"와 같은 종류의 연관성이 아니라, 그것은 "가슴을 활짝 열자"와 같은 연관성인 것이다. 이 프로그램은 십대들로 하여금 자신에게 가장 중요한 것이 무엇이고 자신은 어떤 사람이 되고 싶은지를 탐색할 수 있게, 그 길을 안내한다.

연관도의 측정

도론의 이야기는 연관성에 대해 일반적으로 제기되는 질문 하나를 떠올리게 한다. 연관성은 어떻게 측정 가능한가? 만약 연관성의 핵심이 사람들 스스로 자신만의 의미를 개방함에 있다면, 열쇠가 열쇠 구멍에 성공적으로 찾아 들어가는 순간이 어떻게 포착될 수 있단 말일까? 그렇게 개인적이고 그렇게 특이한 것이 측정 가능할까? 이 질문은 열쇠와 문과 방들의 모습이 얼마나 현란하고 다양할 수 있는지를 염두에 둔다면 정말 단순하지 않은 문제가 될 것이다.

이 측정의 문제에 답하기 위해서는 먼저 연관성을 문 앞과 방 안으로 나누어 생각해 볼 필요가 있다. 문 앞에서의 연관성에 강한 기관은 사람들이 문을 볼 수 있게 하고 그들이 안으로 걸어 들어올 수 있게 하는 데 능숙함을 뜻한다. 방 안에서의 연관성이 강한 기관이라면, 사람들은 그 기관이 제공하는 경험을 통해 그 속의 의미에 쉽게 접근할 수 있고 쉽게 가치를 발견할 수 있음을 뜻한다.

여기서 기쁜 소식은, 문 앞에서의 연관성은 완벽히 측정이 가능하다는 점이다. 문이 효율적인 것이냐를 측정하기에 가장 쉬운 방법은 참여도를 추적하는 것이다. 누군가가 기관에 왔다면 그 사람은 문을 알아보고 들어오는 데 확실히 성공했

다는 뜻이다.

어느 특정 커뮤니티와의 연관성에 관심을 가지고 있다면 그들이 문을 열고 들어오게 되는지를 추적해야 할 것이다. 자신이 연관성을 쌓고자 하는 커뮤니티의 사람이 포함되어 있지 않다면, 입장객이 아무리 수천 명이 된다고 한들 그것이 대단한 의미는 안 될 것이다. 이를 위해서는 단지 사람들이 나타났다는 사실을 넘어 방문자가 가진 인구학적 혹은 심리적 성향과 관련된 자료를 수집할 필요가 있겠다. 이렇게 자료를 수집하는 일은 어색하게 여겨질 수 있다. 하지만 이는 어찌 되었든 조사를 해보아야 할 필요가 있는 문제이다. 우리가 우리를 찾아왔으면 하는 사람을 식별해낼 수 없다면 우리는 그들에 대한 연관성을 향해 올바르게 나가고 있는지도 파악해낼 수 없게 될 것이다.

사람들이 방 안에 들어온 후라면 측정의 문제는 조금 더 복잡해진다. 문을 지나 들어온 사람들이 방 안에서 제공되는 경험과 연관성을 가지는지를 어떻게 측정해낼 수 있을까? 재방문 여부부터 생각해 보는 것이 좋을 것이다. 어떤 사람이 한 번 이상 문을 열고 들어왔다면, 그 사람은 방 안에서 뭔가 의미 있는 것을 발견했기에 다시 찾아왔으리라고 추정해도 좋을 것이다. 푸드왓의 참여 청소년들 중 더 자주 농장에 찾아오는 사람이 있다면 그는 여기에서 가치를 발견했기 때문이라고 볼 수 있는 것이다.

다른 방법으로, 사람들이 주어진 방을 남들에게 얼마나 추천하느냐를 추적해 볼 수도 있겠다. 기관들은 설문 조사에서 '추천의향지수'를 이용하기도 한다. "이 서비스/체험/장소를 남들에게 얼마나 추천하고 싶은지 1~10점 사이에서 답해 주세요." 이것은 말하자면, 내가 속한 커뮤니티의 다른 소속원을 위해 그가 들어올 수 있도록 문을 잡고 기다려 줄 의향이 있는지를 평가하는 질문이다. 열렬한 홍보대사나 추천자의 경우는—그가 정식으로 선임된 사람인가, 혹은 스스로 비공식적으로 그것을 자처하는 사람인가와 무관하게—일반적으로 새로운 커뮤니티 구성원의 참여를 가속화할 수 있는 가장 큰 기여자들이다.

재방문율과 추천 의도는 측정을 위한 좋은 방법들이지만 그것은 사람들이 우리의 방 안에 있는 동안 어떤 의미를 얼마나 깊이 쌓아나가고 있는지를 알려주지는 못한다. 그들의 마음속에 우리의 역할은 어떻게 자리 잡고 있을까? 학습의 장소, 놀기 좋은 장소, 또는 엄마가 시내에 왔을 때 잠깐 들러 볼 만한 장소? 혹은 그들은 그때마다 방의 서로 다른 부분을 탐색하고 있는가? 그들은 떠날 때 무엇을 가지고 돌아가는가? 새로운 의미를 공여받고 떠났다면, 그들은 그것을 어떻게 활용하는가?

이 질문들은 양적 조사 기법을 통해 체험을 설문한다고 해서 답을 얻을 수 있는 것이 아니다. 사람들에게 그들이 새로

운 아이디어를 얻게 되었는지, 더 깊이 추구해 볼 무언가를 얻게 되었는지, 또는 자신의 삶을 바꾸고 싶은 생각을 느꼈는지를 물어볼 수는 있겠다. 하지만 대상자들이 이런 질문에 답할 수 있으려면 그것은 방에서 완전히 나온 후에야 가능하다. 몇 달이 지나고 나서야 가능할 수도 있을 것이다. 사람들에게 직접 질문을 던져보면 그들은 호의적으로 거짓말을 하는 경우도 있다. "아무것도 얻지 못했음"을 답으로 고르는 일은 그다지 맘 편한 행동이 아니기 때문이다.

참여자의 경험을 해석해 보려면 행동관찰기법이 보다 효과적인 경우가 많다. 사람들이 방에 포함된 다양한 구석구석을 살펴보고 있는지에 관심이 간다면 사람들이 참여하는 활동이 얼마나 다양하게 펼쳐지는지를 추적해 볼 수 있을 것이다. 그들이 단지 하나의 프로그램을 위해 방문한 것이라면 그들은 방에서 그 부분에만 집착하게 될 것이다. 그들이 다양한 것을 위해 방문했다면 여러 다양한 부분을 탐색할 것이다. 만약 그러하다면 기관은 아마 그들이 가진 다양한 관심 분야들과 폭넓은 연관성을 제공하고 있다는 뜻이 될 것이다.

만약 참여자들이 방에서 얻는 의미의 깊이에 대해 관심이 있다면 참여자가 기관과 맺는 소속감을 추적하는 식으로 간접 지표proxy를 활용할 수 있겠다. 참여자가 내부자와 동일시하고 있다면 그들은 방에 대해 주인의식도 가지고 있고 깊은 연결감도 느끼고 있을 것이기 때문이다. 그런 이들은 그냥 한

번 들른 것이 아니다. 그들은 방의 한 부분이 되고 방은 그들의 한 부분이 되어 있는 것이다.

겉보기에 그들의 모습은 모호할 수도 있겠다. 하지만 이런 소속감은 관찰이 가능한 경우도 많다. 내부자들은 특정한 행동 양식을 보이고 활동을 계량화하는 것도 가능하다. 방문자들이 방을 자신의 것으로 만드는 방식 중에는 회원으로 가입하기, 자원봉사자로 지원하기, 또는 기부금 납부하기 등이 있다. 그들은 방의 변화를 위해 싸우기도 하고, 변화를 막기 위해 싸우기도 한다. 공개회의에 참석하거나, 편집자에게 편지를 보내거나, 혹은 자신에게 요청이 들어오면 기꺼이 응답하기도 한다.

MAH에서 우리는 주인의식의 감정 또는 기관에 대한 자부심을 직접적으로 사람들에게 설문하여 소속감의 정도를 측정해 보았다. 하지만 그 결과를 떠나 더 중요한 것은, 그들의 행동 속에서 소속감이 관찰될 수 있다는 사실이다. 전화로 메시지를 남겨 두면 이를 보고 답변을 해주는 사람들, 예술과 관련이 없더라도 지역사회의 사업을 위한 자문위원회에 초청해 주는 파트너들, 기관을 자신이 더 환영받는 곳으로 바꾸어 보고자 우리 박물관의 운영위원회를 대상으로 교섭하는 인턴들, 박물관에 관한 소식을 자신의 친구나 동료들에게 널리 알려주는 협력자들이 그런 경우였다.

이러한 행동이 기관의 내부에서 일어난다면 그것은 손쉽

게 관측이 가능하다. 하지만 그런 환경만 존재하는 것은 아니다. 다음과 같이 문제가 까다로워질 수 있다. 사람들이 방 안에서 의미를 발견했다 하더라도 그 결과는 담벼락 밖에서 일어나는 행동으로 나타날 경우가 있다. 어떤 극장에서 공연을 보고 조용히 돌아간 관람자가 극작가가 되기로 결심하게 되었다 해도 그녀는 자신의 직업경로가 바뀐 사실을 극단에게 다시 알려주지는 않을 것이다. 국립공원을 여행한 어떤 사람이 집으로 돌아가서 자연 속의 활동에 더 노력해 보아야겠다고 영감을 얻었다 해도 그는 하이킹에 나설 때마다 언제나 공원 사무소에 들러 그 사실을 이야기하지는 않을 것이다. 푸드왓의 참여 청소년이 그 경험으로 인해 자신의 인생을 바꾸게 되었더라도, 도론이 그런 사실을 알 방법은 없다.

이런 것이 바로 관측하기 가장 까다로운 지점들이다. 푸드왓과 같이 경계선이 뚜렷한 프로그램이라면 소수의 과거 참여자들을 대상으로 운영자들이 오랜 시간 그 결과를 추적하는 것도 가능할 것이다. 하지만 대부분의 조직들은 장기간 참여자와 연락을 지속할 방법이 없다. 어쩌다 한 번, 이런 깊이가 깊은 연결과 그것에 의해 자신의 삶이 변화한 이야기를 공유하는 사람도 있을 것이다. 하지만 기관이 기관 밖에서 일어나는 새로운 의미나 촉발된 경험을 체계적으로 추적해내기란 결코 쉽지 않다.

이렇게 넓은 범위의 영향을 측정하기 좋은 간접 지표로 평

판이 있다. 어떤 사람이 어떤 기관을 자신이 아는 누군가에게 추천했다면 그 행위는 그녀가 주어진 방에서 가치와 의미를 찾아냈다는 인식을 전달해 준다. 이러한 일이 커뮤니티 내의 수많은 개인들에 의해 일어나고 있다면 그 의미는 드넓은 영역에 대한 가치적 평판이 될 것이다. 호의적인 기사, 수상 사실, 커뮤니티 지도자들의 찬사, 각종 위원회로부터의 초청, 협찬 요청 등이다.

그와는 별도로, 이 평판이 전적으로 특정 커뮤니티를 통해서만 발생하고 있는 것이 아닌지를 추적하는 것도 중요하다. 만약 나의 기관이 의도하지 않았던 커뮤니티로부터 높은 평판을 얻고 있다면 연관성이 상실된 것이라고 (심지어 해로운 것이라고) 볼 수 있을 것이다. 만약 나의 기관이 유색 관람자들과 의미를 쌓아가고자 하지만 실상 백인 기관으로 비추어지고 있다면 그러한 평판은 우리에게 도움이 되지 못한다. 전통주의자들에게 가치 있는 곳으로 여겨지고 싶지만 첨단 기술의 기관인 것처럼 보이고 있다면 그런 평판은 나에게 도움이 되지 못할 것이다. 만약 내가 쌓아올린 평판이 내가 중요하게 여기는 사람들에게 관심을 얻고 있지 못하다면, 그들에게 나는 연관이 있고 가치가 있는 대상으로 여겨지지 못하고 있다는 뜻이다.

어떻게 해야 우리는 우리의 방 밖에 존재하는 사람들과의 잠재적인 연관성을 측정할 수 있을까? 우리가 제공하는 프로

그램에 사람들이 왜 참여하지 않는지를 직접적으로 질문하는 것은 의외로 큰 효과가 없다. 대부분의 외부자들에게 이 방은 눈에 보이지도 않는 곳이었다는 점을 기억해야 한다. 그들은 그 안에 무엇이 있는지를 모르고 그들 스스로도 왜 자신이 참여하지 않았나를 설명해 내지 못한다. 그냥 그들은 참여하지 않았을 뿐이다. 그래서 그들에게 질문을 하면 사실과 동떨어진 답이 돌아오게 된다. 그들은 그냥 듣기 좋은 대답을 들려주거나 엉뚱한 답을 내놓을 것이다. 예컨대 가격이 너무 비쌌다고 하지만 실제 이유는 내용이 재미없을 것 같아서일 수 있다. 너무 멀어서 못 온다고 이야기하지만 실제로는 자신이 환영받지 못할 것이 걱정되었을 수 있다.

외부자들은 나의 공간이나 내가 제공하는 경험에 대해 그다지 전문가가 아니다. 그들은 자기 자신의 경험과 자신이 선호하는 공간에 대해서만 전문가이다. 이 점을 우리는 더욱 확실히 명심할 필요가 있다.

자신의 기관에 대해 질문하기보다는 외부자들이 스스로 어떤 부분에서 연관성을 찾았는지 물어보라. 그들의 관심, 욕구, 그리고 그들이 내리는 결정에 대해 물어보라. 여가가 생겼을 때 그 시간으로 할 일을 어떻게 선택하고 있는지 물어보라. "우리 지역에서 가장 환영받는다고 느끼는 곳, 자신과 연결되어 있음이 느껴지는 곳은 어디인가요? 우리 지역에서 아쉬운 점이 있다면 무엇인가요? 밤잠을 설치도록 붙들고 있

게 되는 주제는 무엇인가요?"

그들의 답을 들으면 우리가 생각도 할 수 없었던 연결 지점이 발견된다는 사실에 놀라게 될 것이다. 큰 어려움 없이 만들어낼 수 있는 문들 말이다. 동시에, 우리는 도전적인 문제를 만나게 될 수도 있을 것이다. 우리가 만든다는 것이 가능한지조차 믿기 힘들 정도의 문 말이다.

나는 퀸즐랜드 주립도서관State Library of Queensland에서 진행되는 워크숍에 참여한 일이 있다. 이 도서관은 지역 원주민들의 지식 공유를 위한 센터를 새로 만들고 있었다. 이곳은 공공기관이기에 서가에 꽂힐 만한 지식뿐만 아니라 지역과 관련된 모든 종류의 지식을 위한 공간이 되는 것이 중요하다고 생각했다.

도서관은 높은 자부심을 가지고 있었다. 그럴 만도 한 것이, 그들은 쿠릴다군kuril dhagun이란 이름의 자생적 지식에 봉사하는 센터를 위해 도서관 안의 전용 공간을 할애했기 때문이었다. 우리는 원주민 문화 보유자들과 아침 일찍 열린 회의에서 함께 자리를 가졌다. 우리는 이렇게 질문했다. 어떻게 지식을 공유합니까? 원주민 중의 어느 어르신이 답했다. "우리는 이야기를 전달합니다. 이전 세대로부터 다음 세대로 구술하는 것입니다." 이것은 좋다, 채택하기로 한다. 우리는 이야기 전승을 위한 공간을 만들 수 있을 것이고, 심지어 구술 역사를 디지털로 갈무리해 미래에 공유할 수도 있을 것이다.

그런 다음 그 어르신은 이렇게 말했다. "우리는 음악과 노래로 이야기를 들려줍니다. 우리는 밖에서 이야기를 들려줍니다. 불 옆에 둘러앉아 이야기합니다."

도서관 직원의 표정이 갑자기 불안해졌다. 그들은 원주민 지식의 공유를 위해 진짜 연관성이 있는 그런 종류의 환경을 제공할 준비가 되어 있지 않았던 것이었다. 그들에 따르면, 외부에서 음악을 들을 만한 공간은 찾아낼 수가 있었다. 하지만 불을 지피는 것이 가능한가, 그리고 바람직한가를 놓고 씨름이 계속되었다. 결과적으로 그들은 이 요소가 필수적인 것이라고 판단하게 되었다. 도서관은 현재 쿠릴다군 프로그램의 일환으로 토킹서클Talking Circle이라는 옥외의 지식 공유 공간을 자랑하게 되었으며, 여기엔 모닥불 터가 구비되어 있다.

외부자들에게 무엇이 자신과 연관성이 있는지를 질문한다면 그것은 단지 그들에게 중요한 것이 무엇인가를 알아보기 위한 것은 아니다. 나 스스로도 무엇이 중요한지, 그리고 내가 바꿀 수 있거나 그렇지 못한 관행 중에는 무엇이 있는지를 알 수 있게 된다. 그리고 이 지점이 바로 연관성을 측정하기 위한 세 번째의 지점이 된다. 나 자신의 관행적 업무 방식과 비교해 문제가 될 만한 연관성 활동과 관련하여 기관이 가진 포용의 한계를 질문하는 것이다. 우리는 과연 관심 대상인 외부자들과 연관성을 구축하기 위해 새로운 방도 지어 낼

용의를 가지고 있는가? 다음 장에서 살펴볼 것이 바로 이 문제이다.

전환적* 연관성

관심 대상 커뮤니티와의 연관성을 만들어내기 위해 보다 심오한 차원의 기관 변화가 요구된다는 사실을 깨닫게 되었다면 우리는 무엇을 해야 하는가? 그 시점에 이르게 되면 해당 커뮤니티를 위해 방의 구조마저 바꿀 의사가 우리에게 있는지, 그 의지를 결정해야 한다. 전환적으로 연관성을 작업하는 것은 강도가 작지 않다. 시간도 오래 걸린다. 모든 사람이 참여해야 하고, 기관의 수장들은 자신의 관행이나 전통을 탈바꿈하려는 의지를 모아야 한다. 커뮤니티의 참여자들도 학습하고 변화하려는 의지를 가져야 한다. 또 그 모든 이들이 함께 새로운 다리를 세워야 한다.

이와 같은 일을 블랙풋Blackfoot의 주민들과 글렌보 박물관 Glenbow Museum은 함께 이루어냈다. 20년에 걸쳐 박물관은 성스러운 약물 다발medicine bundle을 박물관으로부터 블랙풋으로 반환하게repatriate 되었다.

이 이야기가 시작된 것은 1960년대로, 블랙풋 주민과 박물관 사이의 교섭이 시작된 것은 그보다 훨씬 더 오래 된 일

* transformative: 교육학 용어로, 질적, 근본적 변화를 뜻함. 예를 들어 종교 개혁이나 사회 혁명, 또는 개인의 신념적 변화와 같은 것을 말함.

이다. 블랙풋 주민은 퍼스트네이션* 네 지역의 사람을 지칭한다. 시크시카Siksika, 카이나이Kainai, 아파토시피카니 Apathohsipiikani, 그리고 암스카피피카니Ammskaapipiikani(Piikani) 등이다. 이 네 곳의 퍼스트네이션 사람들은 자기 스스로를 진짜 사람들이라는 뜻의 닛시타피Niitsitapi라고 불러 왔다. 블랙풋 주민들이 주로 거주한 곳은 글렌보 박물관이 포함된 앨버타 주 지역이었다.

전 세계의 많은 문화인류학 박물관이 그러하듯, 글렌보 박물관에는 원래 원주민들의 것이었던 많은 유물이 소장되어 있다. 그런 소장품 중에서도 가장 성스럽고 종류도 많은 물건이 바로 블랙풋 주민들의 약물 다발이었다.

약물 다발이란 성스러운 사물들이 집합된 것을 말한다. 대부분 자연산 물건들로 여러 가지가 성스럽게 한 다발로 구성되어 있다. 전통적으로 박물관들은 약물 다발을 연구자와 지역이 함께 퍼스트네이션의 구전사를 보존하고 전승해 나가기 위해 특히 중요한 유물로 간주해 왔다. 박물관들은 약물 다발을 소유하는 일이 매매 문서를 통해 합법적으로 구입된 것이라고 믿어 왔다. 이런 약물 다발을 보호함으로써 박물관은 중요한 문화유산을 앞으로 돌아올 세대 모두를 위해 수호하려는 의도였다. 약물 다발이 가지고 있는 영적 능력을 존중

* First Nations: 캐나다 북극 남쪽 지역에 살고 있었던 원주민 공동체.

하기 위해 전시를 통한 공개마저도 스스로 자제해 온 박물관이 많았다. 그들은 원주민들이 방문할 경우를 위해 약물 다발을 소장해 두면서 때론 대여하기도 해왔다. 다만 그것의 소유권을 원주민들에게 이양하지는 않았다.

이에 대해 블랙풋 주민들은 다른 주장을 가지고 있었다. 블랙풋 사람들에게 이 약물 다발은 성스러운 살아있는 존재이지 그저 하나의 물건이 아니었다. 약물 다발은 신이 인간에게 제례나 의식을 위해 쓰도록 내려 준 것으로, 그것에 대한 사용과 가족들 간에 이루어지는 전승은 커뮤니티의 삶, 그리고 신과의 연결을 유지하는 데 있어 핵심적인 일부였다. 약물 다발은 소유할 수 있는 대상이 아니었다. 그것들은 오랜 시간 서로 다른 관리자의 손에 위탁되어 존재하는 성스러운 물건이었다. 만약 그것이 박물관에 판매가 되었다면 그런 계약은 영성적으로 유효한 것이 아니다. 약물 다발은 어떤 인간이나 기관도 팔거나 살 수 없는 무엇이기 때문이다.

애초에 이런 거래가 이루어진 까닭은 무엇일까? 대다수의 약물 다발이 박물관에 팔려 간 것은 1900년대 중반, 블랙풋의 제례 관습이 시들어 가던 시기였다. 1960년대에는 블랙풋의 제례 참가자 수가 역대 최저로 줄어들었다. 제례의 관습이 블랙풋 주민 대다수와 연관성을 잃어가게 된 가장 큰 이유는 캐나다 정부가 원주민들을 대상으로 전통에서 벗어나게 하려는 '재교육' 정책을 백여 년간 지속해 왔기 때문이었다. 블

랙풋 주민들은 다른 모든 이들과 같이 사회적 가치 공여라는 개념 앞에 노출되어 있었던 것이다. 1960년대, 블랙풋 문화가 사라져 가던 즈음에는 약물 다발의 관리자들이 그것의 연관성을 신성한 존재라기보다는 한 끼의 먹거리와 바꾸기 위한 돈의 원천으로 바라보는 일도 생겼다. 그 외에도, 박물관에 자신의 약물 다발을 팔게 되면 박물관이 그것을 암흑의 시대를 거치는 동안 잘 보관해 줄 것이고 블랙풋의 문화가 다시 일어서는 그때가 오기까지 안전히 보전될 수 있을 것으로 기대하는 사람도 있었다.

그런 시대가 1970년대에 찾아왔다. 블랙풋 주민들은 자신의 문화를 다시 열렬히 주장하기 시작했다. 그들은 약물 다발을 다시 한 번 사용하고 공유해 보려는 생각을 가지게 되었다. 하지만 박물관은 그럴 생각이 없었다. 1970년대와 1980년대를 거치는 내내 블랙풋 부족장들은 여러 박물관으로부터 약물 다발을 자신의 공동체로 반환받고자 시도를 거듭했다. 어떤 이들은 협상을 시도했고, 다른 이들은 힘으로 약물 다발을 빼앗고자 했다. 이런 모든 경우는 벽에 부딪혔다. 일부 박물관의 전문가들은 블랙풋 주민들의 열망에 공감하기도 했지만, 그러한 열망이 신성한 다발을 보유함에 대한 법적 권한이나 공공의 선이라는 논리보다 더 중요하다고 생각되지는 못했던 것이었다. 박물관들은 이 유물을 보존함이 전 인류를 위한 일이며, 그것은 어떤 특정 집단의 주장보다 더 무

거운 가치가 있다는 방어 논리를 강하게 유지하고 있었다.

글렌보 박물관이 이 싸움에 휘말린 것은 1988년의 일이었다. 여기서 열렸던 〈영혼의 노래: 캐나다 원주민들의 예술적 전통The Spirit Sings: Artistic Traditions of Canada's First Peoples〉 전시회는 원주민들 사이에서 공개적 저항 운동을 촉발시키고 말았다. 이 전시에는 모호크Mohawk족의 신성한 가면도 포함되어 있었는데, 모호크 대표자들은 이 유물이 지닌 영적 중요성을 거론하면서 전시 철회를 요청해 왔다. 또, 보다 넓은 문제로, 원주민들은 이런 전시가 자신들에게 의견을 구하거나 과정에 참여를 요청한 적도 없이 자신의 문화가 제시되고 있다는 점을 지적했다. 박물관은 우리가 없이는 우리에 관한 그 무엇도 다루어서는 안 된다는 자기 결정성의 원칙을 그만 위반해 버린 것이었다.

일 년이 지난 뒤, 새로운 CEO로 밥 제인스Bob Janes가 글렌보에 취임하게 되었다. 밥은 원주민들의 역사와 물질적 유산과 관련된 프로젝트의 개발에 원주민들을 핵심 관여자로 참여시키겠다고 하는 약속이 담긴 전략적 계획을 추진했다. 1990년 밥은 새로운 인류학 큐레이터로 게리 코너티Gerry Conaty를 임용하게 되었다. 같은 해, 글렌보는 최초로 블랙풋 주민들에게 천둥 약물 파이프 다발Thunder Medicine Pipe Bundle이라고 하는 약물 다발을 대여하게 되었다.

이 대여가 이루어지는 방식은 다음과 같았다. 위즐 모카신

Weasel Moccasin 가문은 4개월간 천둥 약물 파이프 다발을 보관하면서 제례에 그것을 사용할 수 있다. 그런 다음 약물 다발은 4개월간 박물관에 반환된다. 이런 순환은 양측의 합의가 지속되는 한 계속해 반복된다. 이는 대여의 한 형식이지 소유권의 양도가 아니었다. 여기엔 공식화된 절차가 수반되지 않았으며, 일종의 실험적 시작과 같은 성격에 머물렀다. 상호 신뢰와 존중의 관계를 쌓기 위한 첫걸음이었던 것이다.

1990년대를 거치며 큐레이터 게리 코너티는 블랙풋 주민들과 그 공동체 안에서 많은 시간을 보냈다. 그는 겸손하고도 영광스럽게 블랙풋의 영적 제례에 손님으로 참여했다. 게리는 블랙풋 공동체의 부족장들을 더욱 알아 갈수록, 그리고 다니엘 위즐 모카신Daniel Weasel Moccasin, 제리 포츠Jerry Potts, 그리고 앨런 파드Allan Pard 등의 사람들을 알아 갈수록, 그는 블랙풋 공동체 안에서 약물 다발이나 기타 성스러운 사물들이 차지하고 있는 무게를 깊이 이해하게 되었다.

이렇게 되면 일은 조금 불편해지기 마련이다. 게리는 약물 다발에 대해 인지적 부조화와 함께 인식의 이중분열과 같은 경험을 겪기 시작했다. 큐레이터로서 그는 사람들이 약물 다발을 들고 춤을 추는 모습을 보거나 자신이 가진 지식으로는 물건이 망가져 버릴 만한 방식으로 취급되는 모습이 보일 때마다, 한편으로는 경외감을 그리고 다른 편으로는 불편함을 느꼈다. 하지만 블랙풋의 손님이었던 그는 이런 제례가 진행

되는 동안 약물 다발이 되살아나는 모습을 지켜보았다. 그는 사람들이 마치 힘들게 다시 만난 친척을 대하듯 약물 다발을 집으로 모시는 모습을 목격했다. 그에게 약물 다발은 새롭게 보이기 시작했다. 블랙풋 사람들이 약물 다발에 부여하는 살아있는 신성한 존재로서의 실제성이 자신에게도 실감되기 시작한 것이었다.

시간이 지나면서 게리와 밥은 대여가 아니라 완전한 반환만이 올바른 길이라는 확신을 더욱 키워 갔다. 약물 다발들은 신성한 생명을 지니고 있으며 그것은 가둘 수 없는 것이다. 그것은 오롯이 블랙풋 주민들에게 귀속된 것이다.

그렇지만 변화에 대한 지향이 생기게 된 것은 반환 절차의 시작에 불과했다. 박물관은 오랜 시간에 걸쳐 생각을 고쳐 나가야 했다. 약물 다발이 무엇이고, 누구에게 속한 것이며, 그것은 어떻게, 그리고 왜 사용되어야 마땅한가. 이것은 문화적 역량을 강화시키기 위해 이루어지는 매우 폭넓은 기관 학습* 의 과정이었다. 1990년대를 거치면서 글렌보 박물관은 블랙풋 주민들을 프로젝트 자문위원으로 참가시키기 시작했다. 게리는 최대한 많은 블랙풋 주민들을 큐레이터 팀의 정규 직원으로 고용했다. 밥, 게리, 그리고 글렌보 직원들은 블랙풋

* institutional learning: 오랜 기간을 두고 어떤 문제나 상황들을 거치며 발생하는, 내부자들의 집단적 생각 전환이 수반된 기관의 총체적 학습 과정.

공동체 안에서 시간을 보내며 그들에게 무엇이 중요하고 연관성이 있는지를 학습해 나갔다.

블랙풋의 어르신들은 자신의 약물 다발을 박물관으로부터 반환받고자 노력하면서, 동시에 자신의 내부에서도 약물 다발의 연관성과 가치를 재정립하기 위한 논의 과정을 밟아 나가게 되었다. 그들은 자기 자신의 제례 의식과 약물 다발의 역할이 자신의 사회 안에서 차지하는 역할을 새로 배워갔다. 그들은 공동체 안에서 약물 다발을 접수하고, 부활시키고, 다시 순환시키기 위한 의전 절차를 개발해야 했다. 약물 다발을 공동으로 소유한다는 핵심 원칙조차 새롭게 정립되어야 했다. 이런 절차로 인해, 블랙풋 공동체도 박물관이 겪어야 했던 변화에 못지않은 자기 스스로의 변화를 겪게 되었다.

그런데, 이 유물들은 실제 소유자가 앨버타 주로 되어 있었고 글렌보가 아니었기에 문제는 조금 더 복잡했다. 박물관은 주정부의 승인이 있어야만 약물 다발을 반환하는 것이 가능했다. 그들은 주정부의 승인을 얻어내기 위해 수년간 싸워 나갔다. 주정부는 몇 해를 버텼다. 정부 책임자들의 주장은 블랙풋 주민들이 약물 다발의 복제품을 만들어 사용하고 원본은 박물관 안에서 '안전하게' 보존되어야 한다는 것이었다. 박물관과 블랙풋의 파트너들은 이에 대해 반대했다. 피카니 부족장인 제리 포츠는 이렇게 말했다. "자, 살아있는 그 누가 새로운 약물 다발에 제대로 영기를 불어넣을 수 있고, 그

것을 옳은 방식으로 만들어낼 수 있다는 말입니까? 그렇게 할 수 있는 사람이 있다는 말인가요? 이 약물 다발 중에는 수천 년이 넘은 것도 있고, 천둥의 신이 제례 의식을 우리에게 가져다 준 창조신화와도 직접 맞닿아 있는 것입니다. 저기 자리에 앉은 누가, 도대체 누가 그렇게 해도 된다고 감히 주장할 수 있습니까?"

박물관과 블랙풋 부족장들은 현실과의 전방위적 타협을 감행해 나가야 했다. 그들은 주정부와 법적 분쟁을 다투고 서면 계약에 대해 협상해야 했다. 그들은 박물관 직원과 소장품 소유권과 관리 정책에 관한 협상을 진행시켜 나가야 했다. 그들은 자신의 공동체 안에서의 약물 다발 사용과 전승에 관해 원주민 가문들과 협상해야 했다. 이런 각각의 전쟁터에서는 저마다 다른 접근법과 스타일이 요구되었다. 그 중간에 놓인 사람들은 그 모든 것 사이에서 길을 찾아내야만 했다.

그러나 그들은 배운 것을 서로 나누고 유물 대여 프로젝트를 수행해 가면서 계속해 가속도를 유지했다. 1998년에는 시크시카, 카이나이, 그리고 피카니 부족들이 글렌보 박물관과 진행한 성유물 대여건이 30회를 넘게 되었다. 주정부로부터의 완전한 반환을 모색하는 싸움은 끝나지 않고 계속 진행되었다. 하지만 대여라는 상황 속에서도 약물 다발 중 일부는 원주민 공동체들을 거치며 여러 차례 전승 의식을 거치게 되었고, 그렇게 지식의 전파와 관계의 확장은 멈추지 않고 꾸준

히 이어졌다. 글렌보 직원들은 전체 공동체를 위해 약물 다발이 차지하는 중요성을 학습하게 되었다. 원주민들은 약물 다발을 사용하고, 보호하고, 공유했다. 심지어 글렌보 박물관의 이사진도 이를 받아들이게 되었다. 박물관은 원주민들의 입장에서의 연관성을 학습해 나가게 되었다. 연관성만으로 끝난 것이 아니었다. 그들은 하나로 연결되었고 공동의 열의와 책임을 담은 프로젝트들을 함께 추진해 나가게 되었다.

1999년, 이들은 모두가 함께 공유하고 있던 신념을 시험대에 올리게 되었다. 주정부의 문화관련 책임자들을 대상으로 완전한 반환의 가치를 설득하는 작업은 소용이 없을 것임이 분명해졌다. 그리고 CEO인 밥 제인스는 글렌보 박물관의 이사회에 찾아가 이 교착 상황에 대해 설명하게 되었다. 그러자 이사회의 한 사람은 유물 반환의 건을 직접 제기하기 위해 앨버타 주지사와의 만남을 주선했다. 이는 위험한 일이었다. 주정부의 명령 계통을 건너뛰는 것임이 명백하기 때문이었다. 하지만 이 도박은 성공했다. 2000년, 앨버타 주에서는 퍼스트네이션 신성 의례물 반환법First Nations Sacred Ceremonial Objects Repatriation Act이 가결되었다. 그리고 그제서야 약물 다발은 집으로 돌아가게 되었다.

블랙풋의 유물 반환에 얽힌 이야기의 중심에는 서로 깊은 연관성을 구축해 나간 두 커뮤니티의 이야기가 자리 잡고 있다. 블랙풋 주민들과 글렌보 박물관이다. 연관성이 깊이를 더

해 가게 되면 그것은 이제 연관성과는 다른 모습을 보이기 시작한다. 그것은 작품과 같고, 우정과 같은 모습으로 보이게 된다. 의미를 공유하는 것처럼 보이게 된다. 박물관 직원들이 블랙풋 파트너들에게 무엇이 소중한가를 더욱 이해해 가게 되자, 그것은 자신에게도 소중한 것으로 발전했다. 피카니 퍼스트네이션의 당시 부족장이었던 레오나드 배스티언Leonard Bastien은 여기에 대해 이렇게 표현했다. "모든 사물은 영혼을 가지고 있고 그래서 나의 영혼과도 교신할 수 있기 때문에, 나는 글렌보 박물관의 많은 성스러운 유물과 약물 다발들이 로버트 제인스와 게리 코너티와 교신하게 되었다고 믿게 됩니다. 그들이 이를 알았든 몰랐든 말입니다. 그들은 블러드 및 페이건 주민들과 상호작용 하면서, 그리고 제례에 참석하면서 심오한 변화를 맞이하게 되었습니다."

전환적 연관성의 힘이란 바로 이러한 것이다.

공감의 전도사

연관성 구축을 위한 핵심은 자신이 소중히 여기는 것을 홍보함과 다른 사람들이 소중히 여기는 관심사에 귀 기울임 사이에서 창조적 긴장 관계를 유지하며 살아가는 데 있다. 나의 내부를 외부로 확산함, 그리고 외부를 내부로 포용함이다.

이런 일을 가장 능숙하게 잘 해내는 곳은 종교 단체들이다. 예술 기관과 정부 조직들은 전도활동에 적극적으로 나서지 않지만 종교 기관은 전도활동과 공감하기 모두를 온 마음으로 포용한다. 그들의 목표는 사람들을 자기 자신을 뛰어넘는, 그러나 자신의 가슴 속 깊은 곳에 존재하는 그 무엇과 연결시키는 것이다. 그들은 열쇠를 높이 들고 흔들어 보이며 그것을 위한 찬송가를 부르고, 사람들에게 이렇게 말한다. "그 열쇠는 당신 내부에 있습니다. 스스로 자신의 열쇠를 찾게 될 것입니다." 이는 연관성의 탐색 과정과 근본적으로 동일한 과정이다.

랍비 노아 쿠슈너Noa Kushner는 바로 이러한 방식으로 탐색을 수행해 나간다. 그녀는 사람들이 유대주의로 향하는 새로운 문을 찾게 될 것을 자신의 미션으로 설정했다. 노아는 샌프란시스코에서 키친The Kitchen이라고 하는, 진지하지만 전형을 파격한 유대인 커뮤니티를 운영하고 있다.

유대인 관습은 출생이나 개종 여부에 따라 규정되는 것으로, 어떤 사람들만 접근 가능하고 다른 사람들과는 큰 연관성이 없다고 보는 것이 전통적 시각이었다. 그것은 마치 신이 사람들에게 숫자를 부여하고 숫자 3에 해당하는 사람들만 유대인이 된다는 것과도 마찬가지다. 하지만, 이 생각은 많은 미국의 유대인들, 특히 X세대 이후의 젊은이들에게는 마치 숫자 3과도 같이 그들이 영위하는 삶의 방식과 완전히 무관하다는 것이 문제였다. 유대인이 아닌 사람의 경우에는 유대주의 속에서 뭔가 의미를 발견했다고 하더라도 출생 신분상 유대인이 아니기 때문에, 또는 종교적 개종까지는 받아들일 준비가 되지 않았기 때문에 배제당하는 느낌을 지울 방법이 없었다. 사람들은 개종에 이르러야만 완전한 참여라고 생각하는데, 그것은 거의 불가능에 가까운 노력을 요구한다. 연관성의 측면에서 보자면 그것은 거의 포기하라는 말이나 같다.

랍비 노아는 유대주의를 사람이 누구인가가 아니라 그가 보여 주는 행동에 초점을 맞추고 그것을 제시함으로써 연관성 추구를 위해 노력해 나간다. 랍비 노아가 보는 관점에 따르면, 전통적 인식에서는 정체성을 행동보다 우선시하고 있지만, 그런 이유로 인해 유대주의는 거의 수용될 수 없는 것이 되고 있다. 그녀는 이렇게 말한다. "요가 스튜디오에서, 요기yogi가 되어야만 수업을 들을 수 있다고 사람들에게 말해 버리면 그러한 스튜디오는 즉시 인기를 잃어버릴 것입니다.

하지만 요가는 사람들이 해낼 수 있는 무엇이라고 홍보됩니다. 정체성을 바꾸라는 요건을 내걸지 않는 것입니다. 그 결과, 사람들은 편안하게 요가를 접하게 됩니다. 물론 어떤 사람들은 그렇게 시도하다가 요가의 실천을 더 깊이 추구하게 되고 삶의 일부로 받아들이게 될 수도 있을 것입니다. 이와 같은 접근성의 원칙이 우리에게도 해당됩니다. 만약 사람들이 유대인의 방식으로 성장하기를 원한다면 우리는 사람들에게 유대인 방식의 행동을 먼저 실천하도록 독려해야 할 것입니다."

키친에서는 사람들에게 유대인 출신인지 여부를 물어보지 않는다. 그들은 행동이 유대적인지에 더욱 관심을 가진다. 삶 속에서 유대적 실천을 체화하고 있는지를 질문하는 것이다. 키친의 미션은 사람들에게 유대 종교 실천의 변혁적 힘을 느낄 수 있도록 돕는 것이다. 혈통이 아니라 행동에 집중하는 것이다.

랍비 노아가 키친을 처음 시작하게 된 것은 도시의 젊은 유대인들 중 반감을 가지고 있고 흥미를 잃어버린 자들을 비공식적으로 개별 면담하면서부터였다. 그녀는 '될 듯 말 듯 한 사람들', 즉 유대주의의 핵심 원리들에 자신을 동일시하고 있더라도 능동적으로 자신을 유대인과 동일시하지는 않는 사람들과 시간을 보냈다. 유대주의 안에는 사회적 정의, 공동체 의례, 느린 삶의 속도, 그리고 개인 간의 연결이 담겨 있으

며, 그 모든 것은 랍비 노아가 만나는 젊은 도시의 바쁜 유대인들이 중요하게 여기는 가치였다. 그녀는 그들이 무엇에 가치를 두는지, 그리고 어떤 식으로 연결되기를 원하는지를 파악해 나갔다. 그녀는 유대주의를 동떨어진 것, 매력 없는 것으로 만들어내는 관습이 무엇인지를 분석해 보았다. 그런 다음 그녀는 다시 매듭을 묶기 시작하였고 키친을 그들에게 연관성이 있는 장소로 설립하기에 이르렀다.

이 책에서 소개한 다른 조직과 마찬가지로 키친 역시 분명한 목적성과 새로운 커뮤니티를 향한 관심을 함께 표방한다. 키친은 종교적 성격을 숨기지 않는다. (그들의 표현에 따르면 "머리에서 발끝까지 종교적이다.") 그들은 기도를 실천하고, 유대 기념일을 챙긴다. 어린이용 프로그램과 교육 세미나, 그리고 커뮤니티 이벤트를 운영한다. 기도를 히브리어로 진행한다. 그들은 유대주의를 실천하는 것이다.

하지만 그들은 유대주의를 실천함에 있어서 그것을 가능한 한 우호적이고 포용적인 방식으로 실행하고자 한다. 키친의 프로그램들은 형태, 내용, 그리고 스타일 측면에서, 관례를 실천하지 않는 젊은, 혹은 중년의 성인들에게 특별한 호소력을 발휘한다. 그들이 만들어낸 것은 시각적이고 강렬한 스타일이었다. 도시적이고, 소녀적 감성도 있고, 공동체의 형성에 집중하는 것이었다. 이 일은 성공을 거두었다. 그들이 행하는 예배식은 언제나 사람들로 북적인다. 그들은 수십 년 동

안 유대 예배당을 한 번도 찾지 않은 유대인들을 향해 다가
간다. 그들은 유대인 공간에 대해 우호적으로 느껴본 적이 아
직 없는 배우자와 친구들에게 다가간다. 이곳의 구성원은 약
40%가 비유대인 출신이다. 그런데도 그런 구성원들조차 열
렬히 온 마음으로 유대주의의 문을 열고 들어와 함께 축가를
부른다.

우리가 하는 작업의 연관성을 찾기 위해 노력하는 우리의
동기는 랍비 노아를 움직이게 하는 전도사의 열망과 비슷한
것일 지도 모른다. 우리는 우리가 제공하는 것이 가진 힘을
신봉한다. 우리는 그것이 사람들에게 가치와 의미를 열어 줄
능력을 가지고 있다고 믿는다. 우리는 그것이 이미 우리를 잘
아는 사람들뿐만 아니라 외부의 사람들에 대해서도 통할 것
으로 믿는다.

그러한 일이 성공하려면 우리는 복음 전도사가 되어야 한
다. 우리는 자신의 열정을 적극적으로 드러내면서 그것이 최
대한 다른 사람들의 눈에도 매력적이고 연관성 있게 보이게
만들어야 한다. 우리는 외부의 사람들에 대해 알아가는 일에
호기심을 가져야 하고 겸손함을 유지해야 한다. 우리는 예전
부터 내려온 패착을 넘어 새로운 문을 만들어야 하고 새롭게
방을 보수해야 한다. 우리는 실패를 수용하고 앞으로 나아가
야 하며 멈추지 않고 미래를 꿈꾸어야 한다. 우리가 주변의
관심 커뮤니티가 추구하는 것에 대해 마음을 열고 그들과 만

나기 위한 우리의 노력을 변화시켜 나간다면 우리는 연관성을 성공적으로 쌓아 나갈 수 있을 것이다.

　우리는 선교사들이다. 우리는 사도들이다. 우리가 이렇게 일하는 이유는 그것이 크고 소중한 것이기 때문이다. 어쩌면 그것은 화끈한 것이 못 될 수도 있겠다. 유행과는 동떨어진 일일 수도 있겠다. 하지만 그것은 우리가 소중히 여기는 사람들과 연관성을 가진 무엇일 수 있다. 그것을 실현하는 것이야말로 우리의 직무이고, 우리에게 주어진 영광스러운 기회인 것이다.

크나큰 보물

누군가가 우리에게 크나큰 보물을 위탁했다고 생각해 보자. 굉장한 회화 작품, 완벽한 독창곡, 때 묻지 않은 폭포, 또는 신의 계시와 같은 것이다.

우리는 이 보물을 지키기 위해 온갖 복잡한 의례와 경외심으로 그것을 둘러싼다. 우리는 그것을 정해진 업무 시간에만 대중에게 공개되는 방 안에 보관한다. 티켓 값이 수백 달러에 이르고 완벽한 음향 특성이 갖추어진 공연 홀 안에 보관하고, 차가 들어가지 못하는, 가장 가까운 주차장에서 몇 마일이나 떨어진 등산로의 끝자락에 보관하고, 언제 일어서고, 언제 앉고, 어떤 모자를 착용해야 하는지를 규정하는 수사修辭적 언어와 규칙들로 꽁꽁 둘러싼다.

이런 의례들은 보물에게 권능을 부여하지만 그와 동시에 직접적인 접근을 가로막는다. 시간이 지날수록 보물의 관리인들은 보물을 둘러싼 의식에 점점 더 크게 신경을 쓰게 된다. 이런 의식이 보물을 안전하게 지켜 줄 것이라는 믿음을 넘어, 그런 의식을 통해서만 올바른 경험이 가능하다고 믿게 된다. 보물을 감싼 포장을 벗기는 것은 위험한 일이고 그 가치를 심히 왜곡하게 되리라고 믿는 것이다.

보물은 점점 깊은 성소에 놓인 미라와 같이 변해버리고 그

수호자들에 의해 구속되고 억류된 것이 된다. 침묵하게 되고 죽은 것으로 변한다. 일반 사람들은 그 내부에서 빛나고 있는 영광이 아니라 단지 잠겨 있는 문의 모습만 볼 수 있게 된다. 보물에 덧입혀진 수사가 더욱 더 거창해질수록 빛은 어두워져 가기만 한다. 사람들은 애초에 강한 힘을 가진 무엇이 거기에 있었다는 사실조차 망각하게 된다. 그들의 손에 보물 지도를 건네주어도 그들은 그것을 내다버리고 만다. 너무 어렵다, 너무 비싸다, 나와 상관이 없다, 별로 가치가 없다.

연관성은 가치를 살려낸다. 보물로 향한 문을 열어젖히고, 어둠 속에 빛을 비추는 것이다.

문을 열고 나면 어떤 느낌이 될까? 그것을 알기 위해서는 공감을 연습해야 한다. 자신을 문 밖에 있는 외부자들의 입장에 맞추어 가는 것이다.

자신을 문 밖의 외부자이고 문이 그 자리에 있는지도 모르는 사람이라고 가정해 보자. 누군가 나에게 열쇠를 건네주며 이렇게 말한다. "이것이 크나 큰 보물이 있는 방을 열기 위한 열쇠입니다."

나는 물어본다. "그 보물은 무엇인가요? 황금? 마음의 평화? 세계에서 최고로 맛있는 팟타이?"

그녀는 이렇게 대답한다. "나는 말해 줄 수 없어요."

나는 그 열쇠를 호주머니에 집어넣게 된다. 언젠가 그것을 써 보게 될 수도 있겠다. 아닐 수도 있고.

이제 누군가 이렇게 질문한다고 상상해 보자. "이 세상에서 가장 소중하게 여기는 것이 무엇인가요?"

나는 그것을 생각한다. 나는 용기를 모은다. 그리고 정직하게 대답한다.

그러자 그녀는 이렇게 말한다. "나는 당신이 가장 소중하게 여기는 그것에 대해 말을 해주는 보물이 있는 방을 알고 있어요. 그 보물로 당신 자신의 가치를 빛나게 할 방법도 여기 있고요. 이것이 그 보물이 있는 방의 문을 여는 열쇠입니다."

그러면 나는 어떻게 행동하겠는가?

감사의 말

연관성을 탐구하는 나의 노정에 동참해 준 여러분들에게 감사를 전합니다. 이 책의 집필은 즐거운 작업이었으며 나에게 도전과 영감을 모두 가져다 준 학습의 과정이었습니다. 나는 책을 쓰면서 굉장히 많은 긍정적 인지효과를 체험할 수 있었습니다. (여기엔 많은 노력도 수반되었습니다.)

특히 감사드리는 분은 엘리즈 그래나타Elise Granata입니다. 그녀는 내용 검토와 편집을 주도했으며 치어리더 단장이기도 했습니다. 엘리즈는 이 책의 아름다운 표지와 내용의 디자인도 도맡아 주었습니다. 이 글의 서문을 써 주신―책이 완성될 즈음까지 여러 번 개정된―존 모스콘 님께 감사드립니다. 그의 심오한 경험과 평판에 힘입어 이 책은 내가 속한 곳을 넘어 더 넓은 세상에서 연관성을 얻게 되었습니다. 제임스 어바인 재단James Irvine Foundation은 이 책의 완성을 위해 기금

을 협조해 주었으며 그에 깊은 감사를 드립니다. 어바인 재단의 내 동료들, 조세핀 라미레즈, 테드 러셀, 그리고 진 사카모토 등은 예술이 사람들과 더 큰 연관성을 얻도록 각고의 노력을 기울이고 있습니다. 그들은 박애정신 사업의 분야에서 연관성의 전쟁에 임하는 전사들이며, 나는 많은 감명을 받고 있습니다.

작업을 진행하는 나에게, 글쓰기가 곧 학습의 기회가 되었음은 큰 기쁨이었습니다. 하나의 이론을 가지고 시작한 것이 아니라 전문가의 안내를 받아 열심히 추구한 몇 개의 질문들만으로 시작한 일이었습니다. 빌 라두소는 언어학과 연관성에 관련된 학제적 연구를 요점 강의해 주었습니다. 모니카 몽고메리는 #BlackLivesMatter 운동과 관련된 연관성 및 문화적 전용cultural appropriation에 대해 배우는 나의 학습에 도움을 주었습니다. 애덤 보얼, 앨리그잔드라 피츠지먼스, 드류 히멀스타인, 케미 일레잔미, 존 모스콘, 그리고 휘트니 스미스 등은 나 혼자서 결코 찾아낼 수 없었을 주옥 같은 사례들을 제시해 주었습니다. 또한 이 책에서 소개한 모든 사람들은 자신의 작업과 관련한 인터뷰, 팩트체크, 그리고 사려 깊은 토론에 기꺼이 자신의 시간을 할애해 주었습니다.

뮤지엄 2.0 Museum 2.0의 독자들에게도 이 책을 쓰기 위한 여유를 허락해 준 데 대해 감사를 전합니다. 나는 독자들로부터 정식으로 허락을 받지도 않은 채 9년 동안 매주 지속해 온

블로그 쓰기를 중지해 왔는데, 이 책이 가능했던 것은 오로지 그 덕분이라고 할 수 있습니다. 독자분들을 실망시키게 될까 봐 내가 걱정할 때조차도, 독자들은 이 길을 가는 나에 대해 믿음을 유지하고 용기를 북돋아 주었습니다.

뮤지엄 2.0 블로그를 통해 공개한 연구사례 요청을 읽고 시간을 내어 나에게 이야기들을 공유해 주었던 모든 분들에게 특별한 고마움을 느낍니다. 이렇게 이야기를 전해 준 분들 중에는 여러 가지 이유로 인해 이 책에 소개가 되지 못한 경우도 없지 않습니다. 나는 여러분들이 계속해 자신의 이야기를 www.artofrelevance.org를 통해 공유해 주었으면 하고 있습니다. 한 권의 책 속에 구겨 넣기에 세상에는 너무나 많은 연관성의 사례들이 존재하며, 그것은 행복한 일이라고 생각됩니다.

이 책의 내용을 리뷰해 준 분들은 가차없이 정직하기도 했고 놀라운 지원군이 되어 주기도 했습니다. 재즈민 어빌라, 해너 폭스, 엘리즈 그래나타, 포시아 무어, 아이언 데이비드 모스, 데번 스미스, 미모사 섀이, 벡 텐치, 케빈 폰 아펜, 브루스 와이먼, 그리고 로라 제이블의 도움으로 이 책이 더욱 좋아질 수 있었음에 감사를 전합니다.

가족이 없었다면 이 책을 쓸 수는 없었을 것입니다. 엄마 사리나Sarina와 남편인 시블리Sibley는 최종 원고를 꼼꼼히 읽어 주었고 능숙한 솜씨로 손질해 주었습니다. 시블리는 고맙

게도 필요한 순간마다 내 갓난쟁이를 집 밖으로 데리고 나가 줌으로써 내가 집필을 해내기 위한 시간을 확보해 주었습니다. 내 누이 모건Morgan은 나와 같은 시기에 다른 책을 쓰고 있었으며 서로 함께, 따로 나아가는 여정을 격려했습니다. 내 아빠 스콧Scott은 자기 스스로를 연구 사례로 바꾸어 주었습니다. 이들 모두 멋진 사람들이고 나는 그들이 있어서 다행입니다.

마지막으로, 산타크루즈 MAH에서 함께 일하고 있는 놀라운 직원과 임원 모두들에게 감사를 전하고자 합니다. 나는 당신들로부터 그리고 당신들 옆에서 연관성에 관한 정말 많은 것들을 배울 수 있었습니다. 매일같이 나는 당신들이 얼마나 연관성을 위해 노력하고 있는지, 그 도전에 어떻게 직면하는지, 그리고 그것이 빛을 보도록 애를 쓰고 있는지 항상 선뜻 놀라게 됩니다. 당신들은 내가 이 일을 계속할 수 있게 하고 이 다양한 커뮤니티 속에서 꿈꿀 수 있게 하는 영감입니다. 고맙습니다.

이 책 『연관성의 예술The Art of Relevance』은 저자 니나 사이 먼의 두 번째 책으로, 박물관의 참여participation적 기획에 대한 생각을 '연관성'이라는 핵심어를 중심으로 조금 더 깊이 탐구한 책이다.

이 책을 번역하는 동안 내내 고민했던 점은 바로 '연관성' 이라는 단어를 어떻게 번역할 것이냐는 문제였다. 우리는 "그게 무슨 상관이야?", "그게 나랑 무슨 관련이 있어?"와 같이 이야기할 때 연관성을 언급한다. 그만큼 연관성은 우리가 어떤 현상이나 사건을 관찰할 때 흔히 염두에 두는 개념이다. 그러나 그렇게 평범한 개념인 만큼 전시나 박물관을 기획할 때, 혹은 일반적인 문화 기획에 관해 언급할 때 오히려 저자의 구체적이고 특수한 함의를 눈에 잘 보이지 않게 할 우려도 있다고 생각되었다.

또 한 가지 문제는 '참여'라는 이전 저서(『참여적 박물관The Participatory Museum』, 2015)의 주제와 이번 저서의 '연관성'이라는 핵심어 사이의 관계였다. 『참여적 박물관』이 출판된 후 전 세계의 박물관 분야는 크나큰 관심을 기울여 왔다. 다만 『참여적 박물관』이 출판될 당시, 참여는 어떤 박물관에 대한 근본적인 질문으로 보이기보다는 체험적 관람을 위한 기술적 측면으로 오해될 가능성도 없지 않았다. 사이먼 역시 『참여적 박물관』에서, 참여의 개념에 대한 추궁보다는 소셜 네트워크와 같은 새로운 기술을 언급하거나 사례 연구에 치중함으로써, 참여적 박물관에 잠재되어 있는 전환적 전망과 가능성보다 실무를 위한 핸드북과 같은 기대를 안겨주었던 것도 사실이다. 이전 저서의 참여가 그저 '새로운' 전시 기술처럼 받아들여질 수도 있다고 한다면, 관람자의 삶과 존재를 바탕으로 박물관의 공동체적 '연관성'을 탐구하는 이 책은 어떻게 보면 서로 반대 극처럼 느껴질 수도 있겠다. '참여'는 미래와 새로움의 옷을 입은 반면 '연관성'은 오늘의 평범한 일상이라는 옷을 입고 있기에 서로 상반된 이미지로 보일 수 있기 때문이다.

궁극적으로 이 질문은 연관성relevance이라는 저자의 표현을 정확히 이해함으로써 해소될 것이다. 어떻게 보면 이 저서 『연관성의 예술』이 나옴으로써 우리는 비로소 저자 니나 사이먼의 전시 철학을 전체적으로, 그리고 구체적으로 이해할

수 있게 되었다고 볼 수도 있을 것이다.

　돌이켜 보면, 이 두 책의 번역은 나에게도 관점의 전환 과정이 되었다. 『참여적 박물관』이 출판되고 얼마 안 되었던 무렵, 어느 미술관의 회의에서 그곳의 학예실장은 이 책을 두고 "박물관에 대한 기존의 생각을 전체적으로 다시 질문하게 하는 책"이라고 표현했다. 그 말을 들었을 때만 하더라도, 나는 여전히 '참여'가 과연 그렇게까지 대단한 화두가 될 것인지, 다시 말해 어떤 의미에서 '참여'가 박물관의 패러다임적 전환을 예견하고 있는지 잘 이해하고 있지는 못했던 것 같다. 그렇게, 니나 사이먼이 예고하는 박물관의 전환은 사회적으로 한 번에 수용될 수 있는 간단한 문제는 아니라고 생각된다. 교육학자 메지로(Jack Mezirow, 1923-2014)의 말 대로 관점의 전환perspective transformation은 많은 시간과 이성적 노력이 요구되는 비판적 성찰의 결과이며, 박물관에 대한 우리의 관점과 개념도 쉽게 바뀔 수는 없는 것이기 때문일 것이다.

　여기서는 짧게나마 두 저서를 오가며, 그리고 한국의 전시 실무 현장에 관한 관찰도 곁들여 참여와 연관성이라는 두 키워드를 다시 풀어보고자 한다. 그러면 우선 이 책의 주제인 '연관성'이 무엇인지 살펴보기로 한다.

　저자에 따르면 연관성은 "긍정적 인지효과"를 산출한다. 긍정적 인지효과란 "나에게 새로운 정보를 알려주고, 내 삶

속에 의미를 더해주며, 나의 어딘가를 바뀌게" 하는 것이다
(26). 그러나 긍정적 인지효과가 연관성의 전부는 아니다. 관
람자 또는 수용자가 연관성을 감지하게 되려면, 긍정적 인지
효과를 흡수하기 위한 노력이 지나쳐서는 안 된다(31). 연관
성은 내가 쉽게 발견하고 수용할 수 있는 대상이 나에게 새
로운 정보나 의미를 제공할 수 있을 때 발견된다.

　이 설명은 당연한 것 같아서 더욱 모호한 것도 같다. 아마
도 연관성이 의사소통 이론 분야에서 찾은 개념이기 때문일
수도 있겠다.* 이를 박물관 기획자의 관점에서 받아들일 수
있으려면, 먼저 우리는 전시(혹은 일반적인 문화)의 감상이 어떤
가치가 있냐하고 질문해 보아야 한다. 만약 그것이 학예사라
는 전문가와 방문자라는 일반인 사이에서 전수되는 교육적
의사소통이고 이런 의미만이 박물관의 유일한 사회적 가치
라고 본다면, 전시 기획자는 어떤 정보나 지식을 관람자가 쉽

* 니나 사이먼은 이 연관성이라는 단어를 디어드리 윌슨Deirdre Wilson과
댄 스퍼버Dan Sperber의 연구에서 가져왔다고 밝히고 있다. 이들은 각각
언어학자와 인류학자이다. 연관성 이론을 간략히 살펴보면 연관성은 의사
소통시 발신자와 수신자는 어떤 정보를 주고받을 때 그 정보에 상응하는
정확하고 유일한 단어, 언어를 통해 전달하는 것이 아니라 그러한 언어 뒤
에는 거대한 함의 또는 맥락이 포함되어 있으며, 그러한 맥락의 작용과 영
향 속에서 의사소통이 이루어진다는 것이다. 사이먼은 이 이론 그 자체를
깊이 설명하기보다는 사례들을 통해 조금씩 풀어내는데, 의사소통 이론과
사회적으로 형성된 맥락 속에서 전시의 의미, 효과, 그리고 가치를 찾으려
는 노력이 바로 이 책과 『참여적 박물관』에서 발견되는 지속된 저자의 주
제라고 볼 수 있을 것이다.

게 수용할 수 있는 전시 기술만을 구사하는 것만으로도 충분할 것이다. 수학이나 영어를 기능적으로 가르치는 학원에서와 마찬가지로, 박물관은 어떤 유물이나 작품이 가지고 있는 역사나 가치를 최대한 수용하기 편리한 방식으로 가공해 내기만 하면 되는 것이다.

그러나 박물관은 학원과 같이 그 사회적 가치 구조가 단순하게 파악될 수 있는 곳은 아니다. 사람들은 박물관에서 학생처럼 공부를 하지는 않기 때문이다. 박물관은 누군가에겐 휴식이나 여유의 공간이 될 수 있고, 다른 누군가에겐 사람들과 친교를 나누기 위한 장소일 수도 있는 곳이 될 것이다. 그런 사람들에게 박물관은 학술적 정보나 교육보다는 엔터테인먼트나 레크리에이션의 공간이다. 또, 박물관은 어떤 사회적 가치를 상징하거나 공동체의 결속력 유지를 위한 곳이 될 수도 있다. 독립기념관과 같이 한국의 근대사적 정체성을 담고 있는 곳도 있고, 일제강제동원역사관과 같이 국가차원의 역사적 분쟁의 최전선에 서 있는 곳도 있다. 이 모든 경우에 학습은 일방적인 방향으로 위에서 아래로 전달되는 것이 아니다. 관람자는 능동적인 욕구와 의지, 그리고 자율적인 표현을 보태는 능동적 학습행위를 통해 학습하고 성장해 나간다. 한마디로, 모든 사람들에게 모든 박물관은 하나의 동일한 가치 아래 하나의 교육적 모형으로만 만들어질 수는 없는 것이다.

그렇기에 박물관들은 각각이 표방하고 추구하는 가치에

따라 그에 적합한 전시의 모형을 창의적으로 만들어낸다. 사이먼의 『참여적 박물관』과 『연관성의 예술』 모두에서 우리는 이런 다양하고 새로운 박물관의 모형과 사례를 찾아볼 수 있다. 그 중에는 쥐라기 기술박물관Museum of Jurassic Technology과 같이 엉뚱하고 기괴한 상상력을 전시하는 박물관이나(『참여적 박물관』, 244), 박물관의 기본인 기획을 지역 커뮤니티와 함께 만들어 나가는 윙룩 아시아박물관Wing Luke Asian Museum(이 책 151 및 『참여적 박물관』, 375), 연극을 위한 극장이나 전시를 위한 박물관까지 포기한 자유로운 형태의 문화기관(덴버 커뮤니티박물관, 『참여적 박물관』, 298 및 '일만 가지의 일들', 이 책, 213)들에 이른다. 문화기관의 이미지도 크게, 그리고 지속적으로 변하고 있음을 실감하게 된다.

이러한 변화의 물결, 다양성의 시대 속의 박물관에게 필요한 포괄적 가치가 바로 연관성이다. 어떤 박물관이나 문화기관의 기획도 골방에 틀어박혀 열심히 학예적 지식을 연구하는 것만으로는 성공할 수 없다. 마찬가지로, 관람자를 '호객'하려고 벌이는 유치하고 피상적인 이벤트나 홍보도 성공할 수는 없다.

특히, 우리는 관람자에게 영합하는 경우를 두고 저자가 이야기하는 '참여'로 오해할 가능성이 다분하다. 박물관이 교육 프로그램을 확충하고 문화 이벤트를 끌어들이는 것은 절대 나쁜 것이 아니겠지만, 그 과정에서 박물관이 학교 교육을

보충하는 교육 상품, 박물관 자신의 정체성마저 위태롭게 만드는 문화 상품을 찍어내는 백화점과 같은 곳으로 전락한다면 그것은 곤란한 일이 될 것이다. 그렇기에 사이먼은 바로 이 예민한 문제의 지점을 깊이, 그리고 여러 각도에서 다양한 사례를 들어 분석해 나가게 된다. 그 결론으로서 '연관성'이 도출되었다고 볼 수 있겠는데, 이 연관성의 개념은 참여라는 단어만으로는 여전히 시원하게 해소될 수 없었던 논란의 지점을 다루게 된다. 참여는 단지 관람자가 쉽게 소비할 수 있는 형식을 부각시킴으로써 연관성의 두 번째 조건에만 해당되는 것처럼 독해되는 경우가 많았던 것이다. 이에 반해 연관성의 첫 번째 조건은 정보의 가치를 부각시킴으로써 박물관은 관람자들에게 진지하고 의미 있는 통찰을 제시해야만 한다는 점을 보다 분명하게 강조한다.

참여의 '패러독스'(17)는 저자 역시 오랜 기간을 두고 고민을 거듭해 온 문제였던 것으로 보인다. 저자는 자신의 생생한 성찰 과정을 반복해 제시한다. 예를 들어 다음과 같은 구절에서 우리는 참여의 패러독스로부터 연관성의 개념에 착안하게 된 과정을 살펴볼 수 있다.

나는 〈서핑의 왕자들〉을 깊이 이해하고 나서야 내가 지금껏 연관성이 있다고 생각해 온 모든 다른 프로젝트들을 떠올리며 혼란에 빠지게 되었다. 그 문들은 기껏해야 무대

장식에 불과한 방으로 들어가는 문에 불과했다. 너무 흔히, 우리의 작업은 편협한 동시에 대체되어도 무방한 방을 향해 문을 연다. 우리는 그 문을 '신나는!' 혹은 '당신에게 딱!'과 같은 문구로 치장하는데, 그렇다고 해서 그 문 뒤의 것들이 바뀌지는 않는다. …… 사람들은 그 문으로 들어올 수는 있겠다. 그러나 그들은 결코 되돌아오지는 않을 것이다. 무미건조한 방의 문은 쉽게 잊혀 버리고, 그것은 문화에 대한 나쁜 인상으로만 남게 될 것이다. 연관성은 뭔가 본질적인 것으로 이어질 때에만 깊은 의미로 안내하게 된다. 킬러 콘텐츠, 말할 수 없었던 꿈, 기억에 남는 체험, 그리고 근육과 뼈가 있어야 하는 것이다(p. 29).

그러나 참여가 패러독스에 머무는 것이 아니라는 점도 부연되어야 할 것이다. 연관성은 참여의 개념을 조금 더욱 깊이 추궁하고 해설하기 위한 것이지만, 박물관의 궁극적 목표는 여전히 참여에 있다는 점이 더욱 중요하다. 달리 말하자면, 연관성의 이해를 통해 참여의 개념은 더 생생하게 드러날 것이며, 그렇게 드러난 참여는 상품 마케팅 차원에서의 관람자 응대 기술과 전적으로 다른 새로운 가치로 자리 잡게 될 것으로 보인다.

이제 바로 이런 새로운 가치로서의 참여가 무엇인지를, 연관성에 대한 이해를 바탕으로 추궁해 보는 것도 큰 의미가

있을 것 같다.

『참여적 박물관』에서 저자는 박물관의 목표를 아래와 같은 도표로 요약한 바 있다.

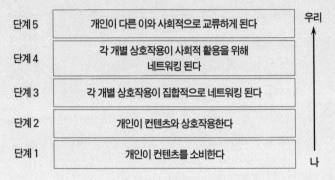

'나에서 우리로' 다이어그램(『참여적 박물관』, p. 64)

그런데, 박물관 기획의 궁극적 목적을 '사회적 교류'에 두는 모습은 조금 지나친, 혹은 추상적인 것이 아닐까 하는 의심도 가능할 것이다. 기획 실무자의 눈으로 보자면 개인의 사회적 교류는 나의 역량, 즉 학예적 역량과는 무관하게도 보이는, 학예적 전문성의 '밖'에 있는 새로운 차원을 추구해야 한다는 것처럼 보일 수 있어서이다. 쉽게 말해, 기획자는 "그럼 날더러 어쩌라는 것이지? 방문자들에게 친절하게 다가가고 말을 건네는 것만으로도 모자라 방문자들이 서로 어울리게 하는 것까지도 나의 책임인가?" 하고 난감하게 여길 수도 있

을 것이다.

이 오해가 쉽게 극복될 수 없는 것이라는 점은 우리나라 학계의 모습을 보더라도 확인된다. 『참여적 박물관』을 직접 다룬 2017년 여름의 어느 학회에서는, 학생들과 함께 박물관에 찾아오는 학교 교사들의 입장과 박물관에서 전시를 기획하는 큐레이터의 입장이 충돌하고 있었다. 학교 교사들은 박물관이 공교육 과정에 보다 잘 부합되는 프로그램을 제공해주기를 원했고, 큐레이터들은 박물관이 보유한 특정 분야의 학예적 전문성을 강조하는 것으로 보였다. 이 두 집단은 학교교육에 대한 바람직한 대안을 박물관에서 찾고자 그 자리에 모여 있었지만, 서로가 상대방의 전문적 언어나 특수한 상황을 잘 이해하지 못하는 것 같은 답답함도 보였다. 이 두 집단 모두, 앞의 것과 비슷한 질문에 봉착해 있었던 것 같다. 박물관을 자신의 전문 영역 속에 갇힌 채 규정하고 바라보려고 했다는 점에서이다.

박물관을 둘러싼 어느 쪽의 시각도 아마 상황적으로 어쩔 수 없는 부분이 있을 것이다. 다만, 니나 사이먼이 이 문제를 대하는 태도는 현실적으로도, 신념적으로도 전문가 또는 이용자 중 어떤 한 편에도 치우치지 않고 있다고 보인다. 과연 그것이 가능할까? 교육자와 큐레이터, 또는 관람자와 큐레이터가 모두 공감할 수 있는 큰 틀의 박물관 개념이 실현될 수 있는 것일까?

사이먼의 참여 개념은 지금까지 우리가 '박물관'이라고 여겨 온 그 무엇, 그 자체를 개념적으로 훌쩍 초월할 것을 요구한다. 참여적 박물관은 '다양한 개인들이 사회적으로 결속될 수 있는 하나의 사회적 장치' 정도로 요약할 수 있을 것인데 이런 표현이 위와 같은 갈등 상황에 대한 대안적 결론이 되려면 저자가 『참여적 박물관』에서부터 줄곧 견지하고 있는 중립성—또는 양가적—태도를 잘 곱씹어 보아야 할 것으로 보인다. 박물관은 방문자 개인의 다양한 요구와 취향에 응답할 수 있어야 한다. 그러나 그것은 흔히 박물관이 고유하게 가지고 있는 소장품의 가치나 학예적 지식의 전달을 방해할 수 있다고 여겨진다. 이 부분을 이 책에 등장하는 저자의 설명을 빌려 다루어 보자.

방문자에게 집중하는 태도를 대표하는 것은 '타기팅 targeting'이다(165-166). 방문자의 개별성을 존중하여, 연령이나 문화적인 그룹으로 잘게 나누고, 각각에게 잘 맞는 전시 경험을 제공한다는 것이다. 반면, 전문 학예사의 불만을 대표하는 표현은 '수준 끌어내리기dumbing it down'이다(73-74). 전문가의 불만은 저자가 소개하는 어느 유명 박물관 책임자의, "우리가 할 일은 사람들이 원하는 것want이 아니라 그들에게 필요한 것need을 제공하는 것입니다"라는 외침(126)에 잘 표현되어 있다. 물론 사이먼은 이 두 가지 태도—타기팅의 시도와 수준 끌어내리기에 대한 저항—모두를 강하게 비판한다.

타기팅이 실패하는 이유는 대부분의 박물관들에게 있어서 그들이 재현하는 관심이나 문제의식이 하나의 유일한 결론 또는 결정으로 규정될 수 없기 때문이다. 예를 들어, 빈곤한 지역에 있는 공립 도서관이 청소년들에게 무료 급식을 봉사하려 하면, 도서관 내부자들의 반발이 일어날 수 있다(111-112). 그것은 단지 직원의 이기심의 문제가 아니라, 도서관의 존재 목적에 대한 다양한 이해가 존재하기 때문이다. 아프리카계 미국인을 위해 박물관의 안내원이 보인 어설픈 제스처는 오히려 오해를 살 수 있다(97-98). 안내원이 상호인정에 대한 보다 세심한 마음가짐을 가지고 있지 않았기 때문이다. 100년 넘게 오직 백인 남성을 위한 사교클럽이었던 곳이 지금은 더할 나위없는 성소수자들의 육아 시설로 운영될 수도 있다(79). 이들 모두는 타기팅의 실패 사례로, 곰곰이 생각해 보면 이는 어떤 주어진 문화기관이나 박물관도 움직이지 않는 이념을 유지할 수 없고, 그래서 이러저러한 물건을 판다는 단순한 목적의 마케팅 캠페인에서와 달리 문화 기관에서는 타기팅이 쉽지 않은 기술로 끝나고 만다.

그런데, 박물관이 관람자를 위한다고 취하게 되는 피상적이거나 어설픈 '타기팅'의 문제가 바로 박물관 내부자들의 고정관념에서 비롯된다고 본다면, 바로 그런 고정관념은 '수준 끌어내리기에 대한 저항'의 원인과도 본질적으론 크게 다른 것이 아니다. 전문가들의 고집과 저항이 곧 열린 박물관을

가로막는 장애물이라고 한다면 관람자를 직접 대해보기도 전에 그들은 이러저러할 것이라고 결론 내리고 그 위에서 만들어지는 모든 타기팅 역시 학예사들의 고집과 크게 다를 것이 없다.

앞서 제기한 상황, 즉 학예사와 학교 교사 간의 충돌에 대해서도 이 문제를 다시 풀이해 보자. 학예사들(또는 진보적인 성향의 박물관 비판자들)은 흔히 어린이 대상 프로그램이 현대 미술에 담긴 미학이나 다문화적 갈등과 같은 사회적 현실을 지나치게 단순화하거나 아예 그것을 외면해 버릴 것을 우려한다. 바로 수준 끌어내리기에 대한 저항이다. 반면에 교사들은 박물관이 고집을 버리고 학생의 학교생활에 부합하는 프로그램을 개발하는 것이 개방적 박물관의 올바른 태도라고 생각한다. 바로 타기팅에 대한 요구이다. 학예사와 학교 교사는 관람자에게 '필요한 것'이 무엇이냐에 대해 서로 다른 방향에서 결론을 내리고 있다. 그러나 여기서 볼 수 있듯, 이 두 입장은 똑같이 하나의 고정관념에서 비롯된 두 가지로, 표면적으로만 상이한 태도에 불과하다. 두 입장은 공통적으로 정작 학생이 무엇을 궁금해하는가, 그리고 무엇을 이야기하고 싶은가, 다시 말해 학생이 '원하는 것'이 무엇이냐를 묵살해 버린다. 만약 그렇다면 박물관의 진정한 도약, 다시 말해 박물관이 온전히 사회적 기능을 발현하게 된다는 것은 이런 두 입장 어느 쪽의 손을 든다고 성취될 문제는 아닐 것이다. 학

교교육을 모방한 어린이 교육 프로그램의 개발과 같은 노력(이른바 구조화된 미술관 교육 등)은 학생을 외면하는 폐쇄된 박물관을 개방시키기 위해 별로 도움이 되지 않는다.

그렇기 때문에 니나 사이먼은 두 권의 저서를 통해 꾸준히 두 입장 모두를 비판할 수밖에 없었을 것이다. 이 책에 수록된 많은 사례는 박물관의 폐쇄성을 극복하는 동시에 피상적인 관람자 영합을 피하기 위한 길을 안내하고 있다. 특히, 저자 자신이 박물관에서 잘 진행되어 오던 가족 대상 프로그램(즉, 어린이 체험교실 같은 것)을 폐지하고 연령별 제한이 없는 주말 프로그램으로 전환함으로써 한 단계 더 넓은 사회와의 연관성을 구현해 간 사례나(163-165) 청각 장애자 대상 프로그램을 승화시켜 모두가 체험할 수 있는 프로그램으로 만들어낸 런던 과학관의 사례(159-162)와 같은 것들을 통해 우리는 저자 니나 사이먼이 추구하는 박물관의 모습을 엿볼 수 있고, 그녀의 아이디어에 공감하게 된다.

'참여의 패러독스'를 초월하는 새로운 관점에 이르기 위해 우리가 반드시 살펴보아야 하는 부분은 '공동체 형성'이라는 박물관의 궁극적 목표의 메커니즘과 관련된 사이먼의 생각이다. 더비 시의 실크밀 사례(176-180)는 낙후의 길을 걷고 있던 지역 사회와 박물관이 어떻게 함께 재생의 길로 되돌아 올 수 있었는지를 소상히 보여 준다. 박물관은 산업혁명을 이끌었던 더비의 방적공장을 기념하는 곳이었고 자원봉

사에 참여한 사람들은 숙련된 기능인으로 살아온 자신의 과거를 그리워하는 은퇴자들이었다. 이들은 박물관의 가구 하나까지도 자신의 손으로 설계하고 만들어 나가는 과정을 통해 자신의 보람을 되찾았을 뿐만 아니라 박물관을 재건해 내기에 이르렀다. 더비의 실크밀에서 일어난 이 과정은 수많은 시행착오와 그것을 통해 함께 바람직한 길을 학습해 나가는 과정으로 그려지고 있고, 박물관 그 자체가 하나의 공동체("워크숍")로 만들어진 과정이 설명되고 있다.

여기서 이 방적공장유적지 겸 박물관 겸 워크숍이 가지고 있는 의미를 음미해 보자. 이곳은 작업이 이루어지는 장소로서의 워크숍이지만, 보다 넓은 의미로서의 워크숍, 즉 뭔가 문제를 풀기 위해 모여서 학습하는 공동체라는 뜻으로도 작동한다. '광장'이라는 표현도 어울릴 것 같다. 더비의 실크밀 워크숍은 박물관과 지역사회, 그리고 각 자원봉사자들의 자신과 공동체의 미래를 함께 고민하는 학습의 광장이었던 것이다. 여기서, 수직적이고 기계적인 개념으로서의 '교육'과 대비되는 수평적이고 자유로운 참여적 개념으로서의 '학습'의 개념에 집중해 본다. 박물관에서만 가능한 이와 같은 수평적인 학습은 단지 사회의 지식을 수직적으로 전승하는 것이 아니라 참여자들이 자신의 문제를 주체적으로 풀어내기 위한 공동체적 활동이다. 다시 말해, 박물관에서 일어나는 참여와 학습은 동일한 활동을 지칭한다고 볼 수 있다. 그것은

개별적인 개인이 자신에게 없었던 지식이나 기능의 습득과는 다르다. 배우고 모색하는 과정 그 자체가 나와 남의 연관성을 확인하는 과정, 곧 공동체를 만들어가는 과정이라고 할 것이다.

어쩌면 바로 이것이 박물관의 사회적 가치가 될 것이다. 우리는 박물관을 '교육에 헌신하는' 곳이라고 생각해 왔지만, 박물관의 교육이 학교나 학원의 교육과 어떻게 다를 수 있는지, 박물관의 교육이 가진 온전한 가치와 의미가 무엇인지를 질문한 적은 많지 않았다. 만약 역사박물관이 역사 수업의 보조물이고 미술관이 미술 수업의 대체공간이라면, 그것은 박물관이 학교교육의 식민지가 되는 것이나 다르지 않다. 보조적인 학습 상품을 판매하는 입시 학원과도 별로 다를 바 없는 곳이 되는 것이다.

그러나 누구도 박물관을 그런 곳으로 간주하지는 않을 것이다. 박물관은 무엇을 배우는 곳이기도 하지만 나를 되돌아보는 곳이기도 하고, 내 마음속에 숨겨져 있던, 일상에서는 잘 들리지 않는 나의 목소리를 성찰하기 위한 곳이기도 하다. 이런 넓은 의미에서 박물관 경험은 학습의 과정이라고 할 수 있을 것이다. 나아가 박물관은 우리 공동체의 보존을 위한 '워크숍' 또는 광장으로서, 내가 사는 세상의 문제를 함께 생각하고 공동체를 확인하는 곳이기도 하다. 박물관을 매개체로 형성되는 '학습공동체'는 문제나 질문도 명확하지 않은

상태에서 모인 낯선 사람들(내부자와 외부자)이 함께 고민하고 노력하는 집단이라고 할 수 있겠고, 글렌보 박물관과 캐나다 원주민 간의 사례에서도 바로 이런 과정은 생생히 다루어진다(267-272).

이를 위해 필요한 것이 '연관성'이다. 연관성은 관람자의 피상적이거나 말초적인 요구와 취향에 영합하는 것이 아니다. 그것은 박물관에 모인 수많은 '나'들의 보다 깊은 가슴 속에서 작지만 끊임없이 속삭여지는 목소리에 응답하는 것을 뜻한다. 박물관의 전시가 연관성을 보여준다면 그것은 전시장이 기존의 지식을 확인하는 곳이기를 훌쩍 뛰어넘어 나 자신과 세상을 함께 한 걸음 더 나아가게 된다는 뜻이 될 것이다.

결론적으로, 니나 사이먼은 박물관에 대한 개념을 해체하고 재구성하는 과정 속에서, 보다 넓은 사회적이고 역사적인 문제의 지점을 건드리고 있다고 생각된다. 박물관을 통해 사이먼은 교육이 무엇인가, 지식이 무엇인가, 지식은 어떻게 사회적으로 구성되고 있는가, 학습은 어떻게 공동체를 구성하는 행위자적agentive 원동력이 되는가와 같은 첨예한 오늘날의 철학을 두루 다루고 있는 것이다.

한국의 독자들에게도 이러한 질문들은 결코 낯선 것이 아니라고 생각된다. 예를 들어 2016년 겨울의 '촛불'을 생각해

보자. 촛불의 전과 후 한국은 큰 변화를 겪었다고 생각된다. 그 사회적 변화의 의미는 단지 정치 권력의 전환에 국한되지는 않을 것이다. 촛불을 통해 한국 사회는 분명 많은 것을 학습했겠지만, 그런 학습은 일방적인 지식을 전달하기 위한 교육과는 사뭇 다르다. 광장에 모이는 과정이 곧 학습 과정이었고 학습 과정이 곧 공동체를 더욱 굳건하게 만들어냈다고 할 수 있을 것이다.

촛불 광장과 더비의 실크밀 박물관 워크숍은 서로 비슷한 것이 아닐까? 궁극적 목표를 '참여'에 두는 박물관이란, 바로 촛불 광장과 같이 학습을 통해 공동체를 만들어 내는 광장을 말한다고 볼 수 있을 것이다. 그렇게 본다면, 학예사에게 더 중요한 것은 선생님이 아니라 광장의 모임을 기획하는 기획자의 역할이 아닐까.(니나 사이먼은 '선교사'와 '사도'라고 이를 표현하였다. p. 278.) 그러나 학예사만 그럴까? 유튜브와 위키피디어만 가지고도 세상의 거의 모든 지식을 다 섭렵할 수 있게 된 오늘날, 우리는 그 어떤 문화 전문가에게도, 지식 그자체가 아니라 지식을 통한 공동체의 형성에 집중하고 헌신할 것을 요구할 수밖에 없다. 바로 그것이 니나 사이먼의 두 저서를 통해 주장되는 참여의 참된 뜻이자 연관성의 전환적 가치가 될 것이다.

찾아보기